그림으로 보는 역사 순천

The History of Suncheon
in Paintings, 김만옥 作

글. 그림

김만옥

사료감수
趙 湲 來 (순천대명예교수)

가나북스

❘ 서 문

역사 속으로 김만옥

순천시 외서면 월평리의 구석기와 신석기 유적, 죽내리의 구석기 ~ 청동기 시대 고인돌 유적, 그리고 운평리 고분 등은 우리지역의 삶의 터전으로서 오래 전부터 살기 좋은 곳이었음을 알려준다. 또한, 순천은 대가야와 백제, 신라에 속했던 고을이었으며, 후삼국시대에는 사평(옛 순천의 위명)이라는 이름으로, 호족세력이 크게 위세를 떨친 지역이기도 하였다. 고려와 조선에 이르러서는, 왜구의 침략에 맞서는 백성들, 조선 개창 당시의 불사이군의 충절들, 성리학의 발달과 고유의 학풍, 7년여 왜란 속에서의 피어린 항쟁 등, 우리 조상들의 올곧고 치열한 삶이 가득하였다. 나아가, 우리 지역은 훌륭한 인물들을 많이 배출하여 충/효/예의 근본을 보인 향학 고을이기도 하였으며, 근세의 농민항쟁과 일제 만행을 온몸으로 항거하였던 질곡의 삶이 있었던 곳이기도 하다.

나의 화력, 어느덧 60여년, 세월의 흐름을 생각하며 우리지역을 널리 알린 이수광, 조현범 두 분을 떠올린다. 이수광은 17세기 순천 부사로, 순천의 역사와 문화를 승평지(1618년)로 기록하였으며, 조현범은 순천의 아름다운 자연과 훌륭한 인물들, 그리고 설화와 전설을 강남악부(1784년)로 편찬한 인물이다. 이수광은 백과사전식 기록으로, 조현범은 지방사의 시집으로 순천을 노래하였으니, 나는 순천의 역사와 인물을 그림으로 보이겠다는 소임으로 작업에 임하였다. 자료 조사와 현지 답사 등 1000여일의 계획과 준비를 통해 우리 지역의 역사를 가능하면 체계적이고 객관적으로 묘사하려고 하였으나, 아직도 부족함만이 느껴진다. 그 동안 역사화 작업에 힘이 되어 주신 사학자 조원래 교수님, 사료 고증에 깊은 고마움을 표하며, 또한 역사화 작업에 자문하여 주신 월암 오웅진 선생님, 화우 서남수, 김정열, 김영황 님께도 감사를 드린다. 또한 작업 과정에서 많은 관심과 도움을 주신 순천시 시장님과 관계자 여러분에게도 깊은 감사를 드린다.

6년여 작업 기간 중 우리 지역의 역사를 새롭게 접한 부분이 많았고, 조상들의 삶을 따라가며 눈시울 붉힌 일도 많아, 현재 우리의 삶이 얼마나 큰 축복인 것인지, 역사화 작업을 하는 동안 조상들에 대한 고마움이 가득하였다.

코로나19 펜데믹 중에 2022.1.

Immersed into the history Kim, Man-ok

Paleolithic and Neolithic ruins in Wolpyeong-ri, Oeseo-myeon, Suncheon-si, Paleolithic and Bronze Age dolmen ruins in Juknae-ri, and Unpyeong-ri tombs indicate that our region has been a good place to live since long ago. In addition, Suncheon was a town that belonged to Daegaya, Baekje, and Silla, and during the Later Three Kingdoms Period, it was named Sapyeong (formerly the name of Suncheon), also an area where the Hojok forces (regional lords) were greatly dominant. In the Goryeo and Joseon dynasties, the lives of our ancestors were full of fierce struggles such as the people who faced the foreign aggression, the loyalty of the founding of the Joseon Dynasty, the development of Neo-Confucianism and its own academic style, and fierce protests during the 7 years of Japanese invasion. Furthermore, our region was also a local Confucian school town that produced many great figures and showed the basis of loyalty, filial piety, and courtesy, and there was a life of bitterness that resisted modern peasant protests and Japanese atrocities.

Thinking about my painting life over 60 years, and the passage of time, I think of two people, Lee Su-gwang Lee and Cho Hyeon-beom, who made our region widely known. Lee Soo-kwang was an official of Suncheon in the 17th century, recording Suncheon's history and culture as Seungpyeongji (1618), and Jo Hyeon-beom compiled Suncheon's beautiful nature, excellent characters, and tales and legends as Gangnam Akbu (1784). Lee Su-gwang sang Suncheon with an encyclopedic record and Cho Hyeon-beom wrote Suncheon with a poem collection, so I have worked with the mission of showing Suncheon's history and characters through paintings. Through 1,000 days of planning and preparation, such as material research and field exploration, I tried to describe the history of our region as systematically and objectively as possible, but it still feels insufficient. I would like to express my deep gratitude to Professor Cho Won-rae, a historian who has helped me in historical painting, and Wolam Oh Woong-jin, a painter who has consulted on historical painting works, and my painting colleagues, Seo Nam-soo, Kim Jeong-ye ol, and Kim Young-hwang. Also, I would also like to thank the mayor of Suncheon City and all the people concerned for their interest and help.

During the six-year period of work, I had a new experience with the history of our region, and there were many times that brought tears to my eyes as I followed our ancestors' lives, so feeling grateful for what a blessing our life is now.

Among COVID-19 Pandemic. January. 2022.

일러두기

1. 한국화의 전통기법과 현대적 감각을 새롭게 조화시켜 기존 역사화와 다른 차별화를 시도하였다.
2. 역사를 담은 그림으로 주제인물과 등장인물들을 통해 그 시대 삶의 기운과 철학을 표현하고자했다.
3. 순천 역사의 교훈적 주제를 효과적으로 표현하기위해 사료해제를 비교적 자세히 서술하였다.
4. 순천이라는 역사적 배경을 갖고 있더라도 한국사의 일반적인 사례에 해당하는 내용은 제외하도록 하였다.

1부

순천의 연혁과 고을사의 뿌리

순천의 연혁과 고을사의 뿌리

순천은 삼국시대 백제에 속한 하나의 군 단위 고을로서 당시의 지명은 사평(沙平)(감평(欿平)이라는 기록도 있음)이었다. 통일신라시대에 승평군(昇平郡)으로 바뀐 뒤 고려 초기에 들어와서는 부유현 · 여수현 · 광양현까지 아우르는 큰 고을이었을 뿐 아니라 전국 12개 주목(州牧)의 하나인 승주목(昇州牧)으로 발전하였다. 고려후기 1310년(충선왕 2) 순천부로 승격되면서부터 순천이란 지명을 쓰기 시작하였다. 조선왕조 개국 이후 1413년(태종 13) 도호부로 승격한 이후 순천도호부(順天都護府)는 그 영역이 오늘날의 순천시와 여수시 전역을 차지했던 대읍이었다. 조선후기에는 전라도(현재의 전라남북도와 광주광역시 · 제주도 포함한 56개 고을) 3대 고을 가운데 하나였다. 1895년 전국의 행정구획 개편시 순천군(1897년 여수군 분립)으로 바뀐 이후 1949년 순천시와 승주군으로 분할되었다가 1995년 승주군과 다시 합해져 통합 순천시로 출발하였다. 현재 순천시는 인구 29만의 전라남도 제1의 도시로서 오랜 흥학(興學)의 전통을 이어온 교육도시이다. 아울러 순천만 국가정원과 세계적인 람사르연안습지도시일 뿐만 아니라 2018년에는 시 전역이 유네스코 생물권 보전지역으로 지정된 생태관광 동아시아문화도시로서 전국에서 가장 살기좋은 지방도시의 하나로 꼽히고 있다.

Overview of Suncheon

Suncheon was a county-level village belonging to Baekje during the Three Kingdoms Period of Korea and its name was Sapyeong at that time. After being changed to Seungpyeong-gun during the Unified Silla period, it became a large town that encompassed Buyu-hyeon, Yeosu-hyeon, and Gwangyang-hyeon, and developed into Seungju-mok, one of twelve administrative districts nationwide. The name Suncheon began to be used in the late Goryeo Dynasty in 1310 (the 2nd year of King Chungseon's reign) when it was changed to Suncheonbu. After the founding of the Joseon Dynasty, it was promoted to Suncheon Dohobu in 1413 (the 13th year of King Taejong's reign), and the area covered all of today's Suncheon-si and Yeosu-si. In the late Joseon Dynasty, it was one of the three major towns in Jeolla-do (56 towns including the present day Jeolla-do, Gwangju, and Jeju Island).
In 1895, when the national administrative district was reorganized, it was changed to Suncheon-gun (1897 Yeosu-gun separation from Suncheon-gun), separated into Suncheon-si and Seungju-gun in 1949, and merged again with Seungju-gun in 1995 to start as an integrated Suncheon-si. Currently, Suncheon-si is Jeollanam-do's No. 1 city with a population of 290,000 and is an educational city that has continued its long tradition of learning. In addition, Suncheon-si is not only a Suncheon Bay National Garden and a world-class Ramsar coastal wetland city, but also an ecotourism East Asian cultural city designated as a UNESCO biosphere reserve in 2018, and is currently considered one of the best local cities in the country.

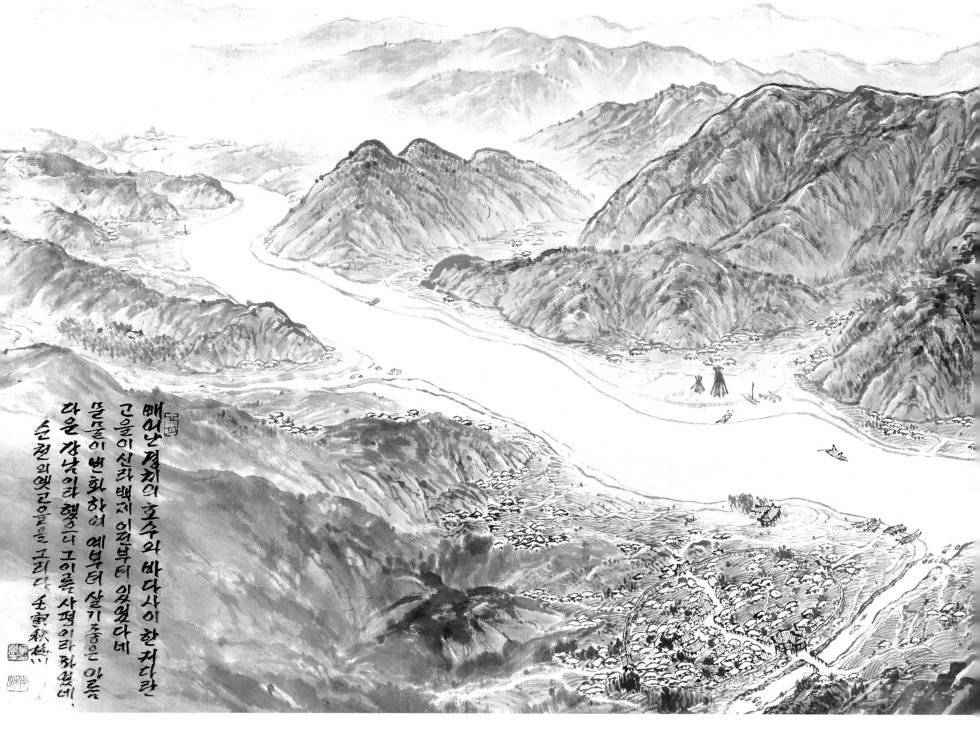

빼어난 경치의 호수와 바다사이 한 커다란 고을이 신라백제 이전부터 있었다네 물물이 번화하여 예부터 살기 좋은 아름다운 강남이라 했다 그이름 사평이라 하였네 순천의 옛군을을 그리다 壬寅 秋 栗川

살기 좋은 고을 사평

한반도의 남쪽 끝에 자리잡은 삼국시대의 순천. 사평 고을은 마한과 백제의 옛터로서 '이곳의 기후가 온난하고 자연환경이 아름다워 일찍부터 살기 좋은 고을이었다. 동국여지승람의 기록에 의하면 이곳의 산천이 기이하고 수려하여 '소강남' 이라 불렀다.' 라는 말이 나오며 승평지에서는 고을 사람들이 순박하고 인정이 두터웠다고 하였다. 그리고 이 지역에는 특히 물산이 넉넉하여 풍족한 고장이었으니 세상사람들이 이 고을을 가리켜 살기좋은 곳이라 하였다.

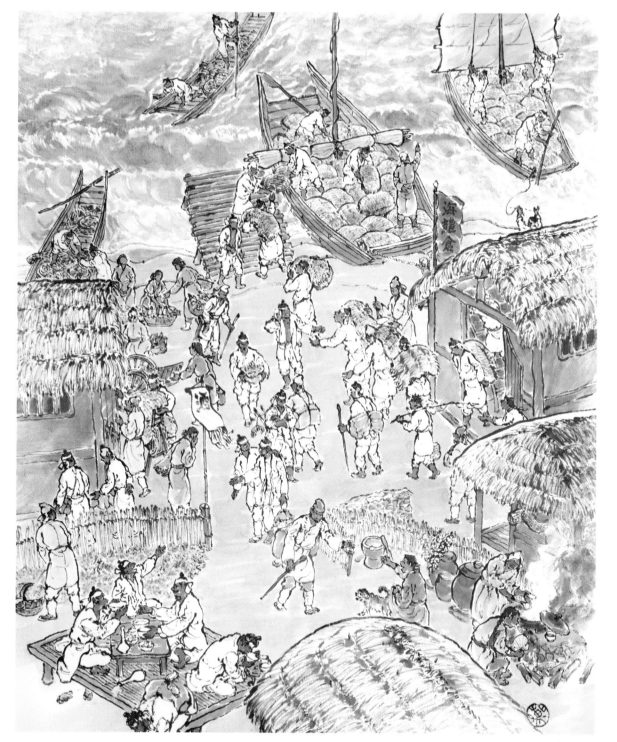

사평고을 해룡포구의 일상

옛 백제시대로부터 사평고을(현재의 홍내동 오천동 일원 해발 75m의 낮은 야산에 자리하고 있으며 지금은 일부 토성이 남아있다.)은 조양창(세곡을 보관하는 곳)이 설치되어 세곡을 운송하는 큰 배들과 무역선 고기잡이 어선들의 왕래가 활발한 해상활동의 주요한 포구였다. 고려 초에 해룡창으로 바뀌었으며 건너편 해창포구와 같이 번창하여 백성들의 삶이 풍요로운 고을이었다.

포구의 삶 (48*59)

삼산　　봉화산　　왜교성(신성포)　　앵무산

죽도봉　　덕암 선사 유적지　　해창 포구　　용머리(용산)　　순천만

항림사

환선정　　동천　　염밭(천일염)　　해룡 포구

순천부 읍성　옥천　　　　　　　백제 토성

연자루　　　　　　　　　　　　　　　　이사천

천여년 전의 순천 사평고을 (194*41.5)

1

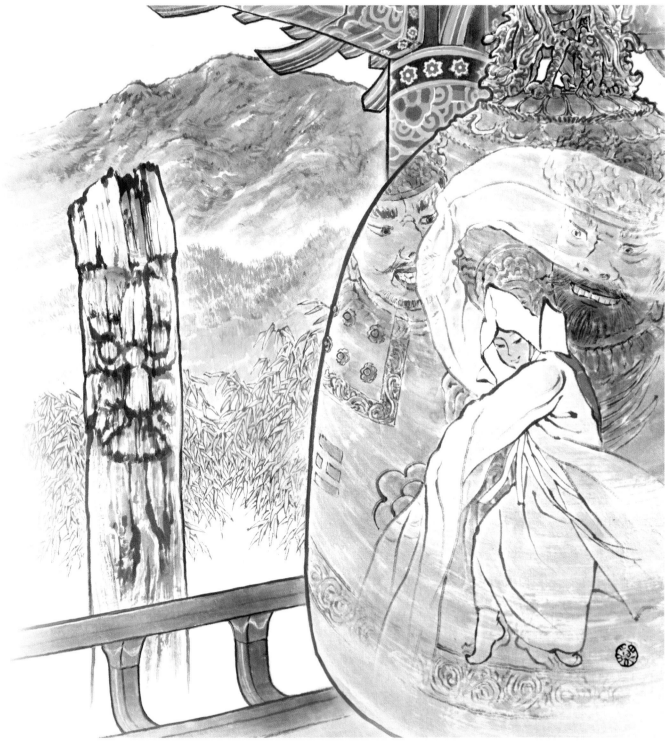

조계산에는 우리나라 불교의
대표적 사찰인 송광사(松廣寺)와
선암사(仙巖寺)가 천여년의 세월을
안고 동 · 서로 자리하고 있다

송광사는 대한불교 조계종 교구의 본산이
며 대길상사 수선사라고 했다. 통도사, 해
인사와 함께 우리나라 3보 사찰로 꼽힌다.
창건시기는 정확하지 않으나 송광사 사적
비에 의하면 신라 말 혜린선사가 길상사
라는 절을 지은 것에서 비롯되었다고 한다.
(국내 최다의 국보와 보물(국보 3점 보물 16점)들을
보유하고 있으며 대부분의 유물들이 문화재로서 송
광사는 유무형의 보물인 셈이다.)

순천시 승주읍 죽학리 소재의 조계산의
배후로 동남쪽을 향한 명당에 자리한 선
암사. 신라 법흥왕대에(514–540년) 비로암
을 세우고 이후 도선국사가 현재의 선암사
로 창건했으며 1092년(고려선종)에 대각국사
의천이 크게 중항하였다. 선암사는 독특하
게 절 입구 쪽 좌측에 장승이 자리하고 있다.
(2018년 유네스코 세계문화유산으로 등재)

선암사의 범종과 장승 (54*57)

순천의 성황신 김총

신라시대 이후 후삼국시기는 호족연합 정권의 시대였다. 후백제의 견훤은 무진주를 중심으로 남도의 호족세력을 규합하여 완산주에 도읍을 정하였다. 그때 순천(승평) 출신 김총은 일찍이 견훤 휘하에 들어가 서남해안의 방수군 장수로서 활약하였다. 그는 후백제 건국 이후 견훤의 호위부대장인 인가별감(引駕別監)이 되어 박영규와 더불어 국왕 최측근 인물로서 중요한 역할을 수행하였다. 죽어서 승평 고을의 성황신이 된 그의 사당이 고을 동쪽(현 여수) 진례산에 있었다. 순천 김씨 후손들이 김총을 시조로 받들어 주암면 방축동에 그의 묘를 쌓고 사당을 세워 해마다 제향하고 있었다. (김총은 조선시대에 전해오는 민화풍 초상화를 응용하였으며 그의 후손으로 조선초기의 명재상인 김종서와 임진왜란 충신인 김여물 장군과 김류·김경진 3대 일가가 있다.)

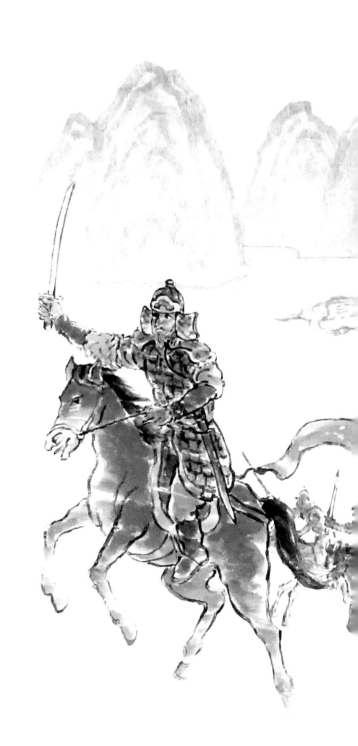

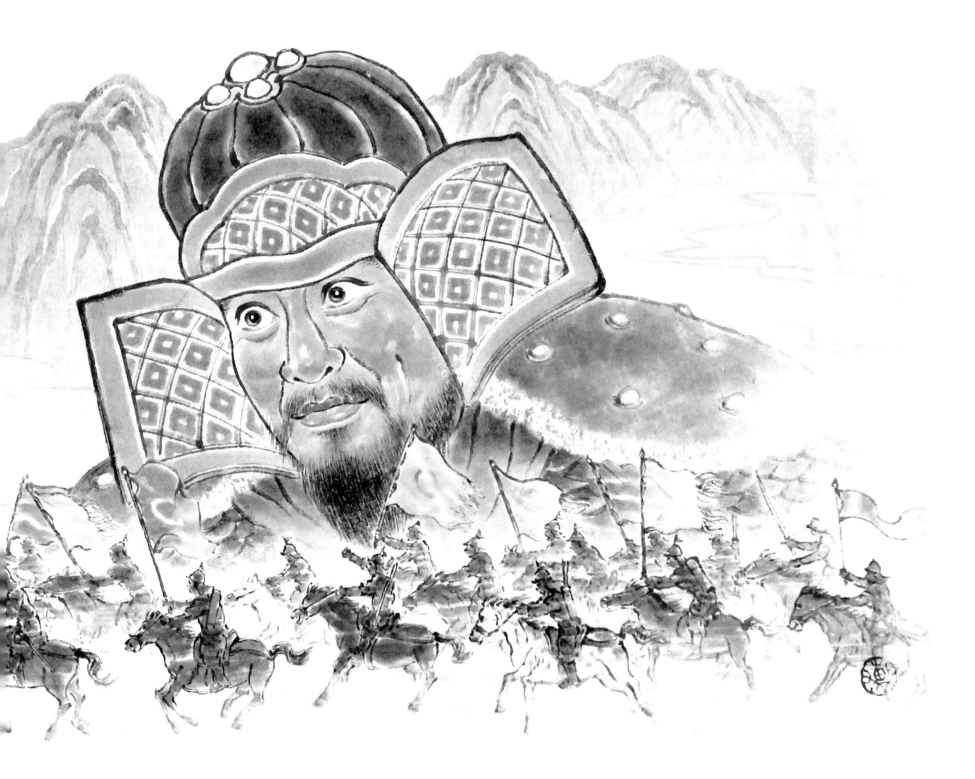

고려 개국공헌 박영규와 왕비가 된 세 딸

후삼국시기 순천지역(당시 승평군)의 유력한 호족이었던 박영규는 견훤의 사위이자 그 휘하의 이름난 장수였다. 왕건을 도와 고려의 국가적 기반을 다지는데 크게 공헌했던 그는 고려초 왕실과 겹으로 혼맥을 맺었다. 세 딸 중에 큰 딸은 태조의 후비 동산원부인(東山院夫人)이 되었고, 둘째와 셋째가 정종의 제1왕후인문공왕후(文恭王后)와 제2 왕후인 문성왕후(文成王后)가 되어 온나라에 집안의 위세를 떨쳤을 뿐 아니라 출신 고을 또한 크게 발전하였으니, 승평고을을 왕비의 고향이라 하여 일약 승주(昇州)로 높여 부르게 되었다. 순천박씨의 시조인 박영규는 죽어서 해룡산신이 되었으며 지금도 해룡산 주위에는 당시의 토성이 일부 남아있다. (순천시에서는 순천만 국가정원과 인접한 백제 토성 해룡산성을 복원하여 도시 전역을 생태 정원화 할 방침이라한다.)

박영규의 후손 박난봉은 인제산신으로 모셔져 있으며 고려 공민왕 때의 걸출한 영웅으로서 그가 순천의 진산인 인제산에 견고한 석성을 축조하였는데 지금도 옛 성터가 남아 있다.

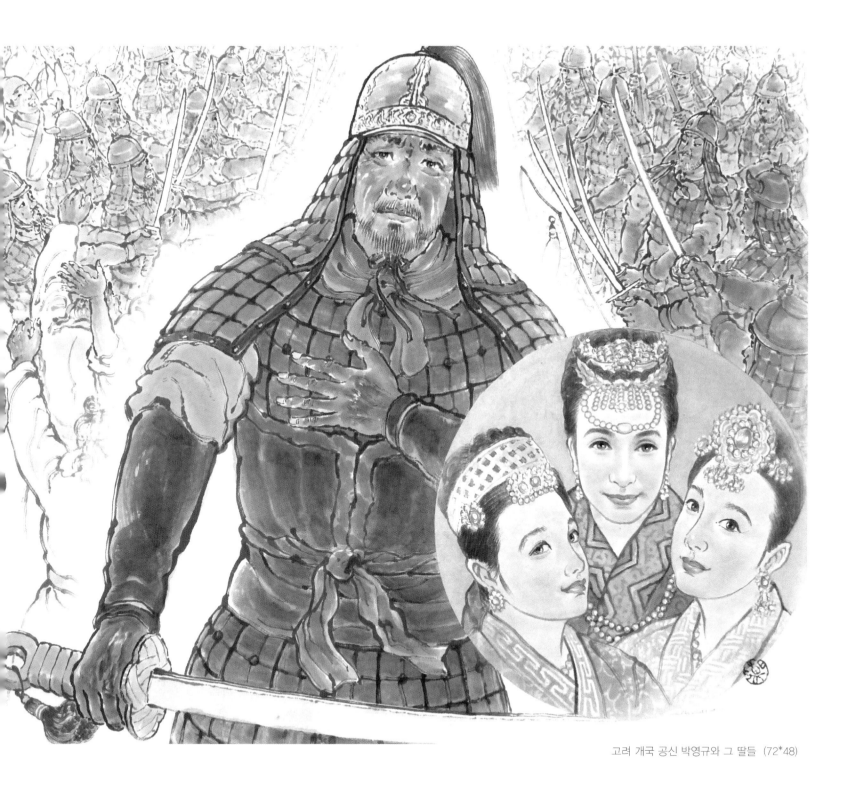

고려 개국 공신 박영규와 그 딸들 (72*48)

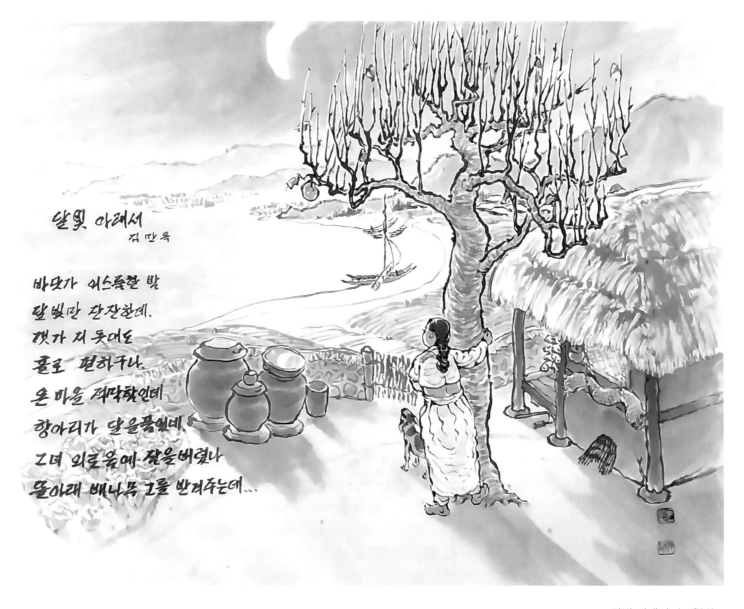

달빛 아래서
김만옥

바닷가 어스름한 밤
달빛만 잔잔한데.
갯가 저 둣대도
홀로 편하구나.
온 마을 적막한데
항아리가 달을품었네
그녀 외로움에 잠을버렸나
물아래 배나무 그를 반겨주는데...

해창의 앵무모

열다섯에 광대에게 시집을 갔다가 딸 하나를 얻고, 열 여섯에 청상과부가 된 해창의 앵무모. 너무도 어린 나이에 홀로된 것을 차마 볼 수 없어 친부모는 물론 시부모까지 개가를 주선하였으나 죽기로 목을 매달아 개가를 뿌리친 바닷가의 수절녀. 집이 해변이었기에 뱃사람들이 수없이 드나들었고, 밤의 환락을 탐하여 팔자 고칠 여인들을 찾는 일이 일상이었는데... 그녀도 남몰래 마음 맞는 사람을 따라 가고픈 적이 없지 않았지만, 몇 번이고 그 마음을 눌렀다. 집 뒤에 오래된 배나무 한 그루가 있었으니, 잠 못들어 깊은 밤이면 몰래 그 나무를 끌어안고 돌면서 정을 붙인지 20여년. 그래서 가슴이 헤져 달아진 저고리가 장롱에 가득했던 여인의 한평생. 그리하여 앵무산을 바라보며 딸 하나를 키워낸 찬란한 모성. 이 거룩한 앵무모 이야기가 강남악부에 전한다.

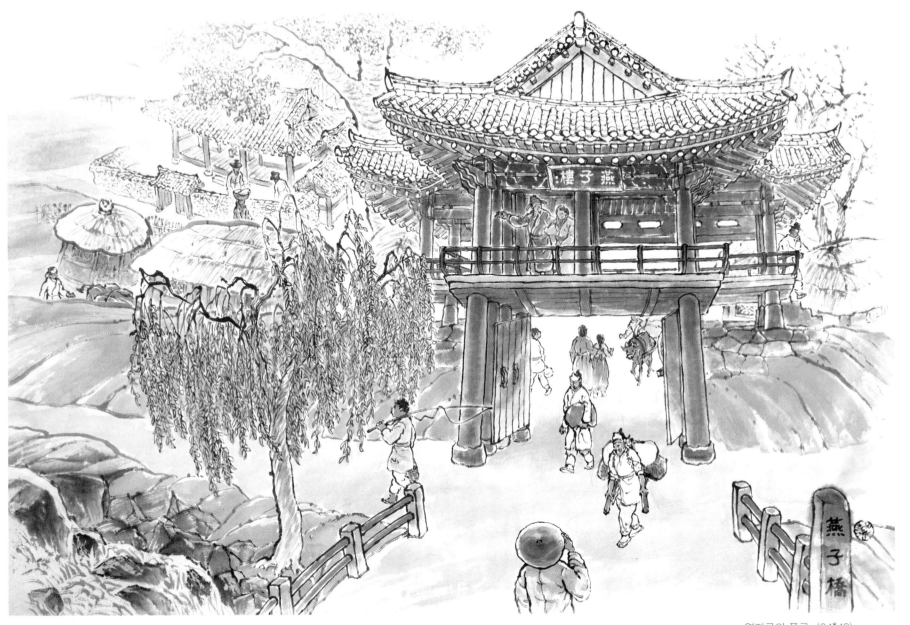

연자루의 풍류

옛날 순천의 옥천교(남문교) 바로 앞에 자리했던 연자루는 다리 밑에 맑은 시냇물이 낙화유수처럼 흘러 그 아름다움이 중국 서주의 연자루와 비견되었다하며 많은 시인묵객들이 현지를 찾아와 주옥같은 시편들을 남겼으니, [승평지]와 [순천부읍지] 등에 많은 작품들이 전해지고 있다. 이 연자루의 창건시기에 대하여는 관련기록이 없어 정확한 시기를 알 수 없으나 고려 중기 이전이었을 것으로 추측된다. 13세기 초 승평태수(정확히 지승평군사) 손억(孫憶, 1214~1219 재임)이 이 고을에 부임하여 호호라는 관기와 정을 맺었다가 관직이 바뀌어 승평 고을을 떠나갔다. 훗날 다시 찾아와 보니 호호(好好)는 이미 늙어 있어, 옛날을 그리며 비탄에 빠졌다는 고사가 유명하다. 1597년 정유재란 때 소실되었던 것을 1621년 순천부사 강복성(姜復誠)이 중건한 이후 후일 대홍수로 유실된 것을 여러 차례에 걸쳐 중수·중건하였다. 1925년 일제강점기에 시가지 정비 계획 명목으로 훼철되었는데, 현재 죽도봉에 있는 연자루는 1978년 세워진 것으로서 원형과는 다르게 재건된 것이라 한다.

청백리 부사 최석

고려 충렬왕 때 승평군수(고려시대 지방군현에는 부사, 군수, 태수 등의 직함이 있었다고 한다) 최석이 선정을 베풀고 고을을 떠날 때 관례에 따라 읍민들이 말 여덟필을 선물하여 이사를 도왔다. 개경에 올라간 뒤 최석이 이삿짐을 실어온 말들을 모두 고을에 돌려 보내주니, 이후 승평 고을에 증마의 폐단이 사라졌다. 최석이 떠난 뒤 그의 청덕을 칭송하여 현지에 세워진 것이 '최석팔마비' 였다. 정유재란 때 파괴된 이후 이수광 부사가 옥천교 앞에 다시 세워 '팔마비' 라 하였으니, 이것이 한국의 역사상 최초로 세워진 지방관의 선정비이다. 현재 보물 제2122호로 지정되어 있다.

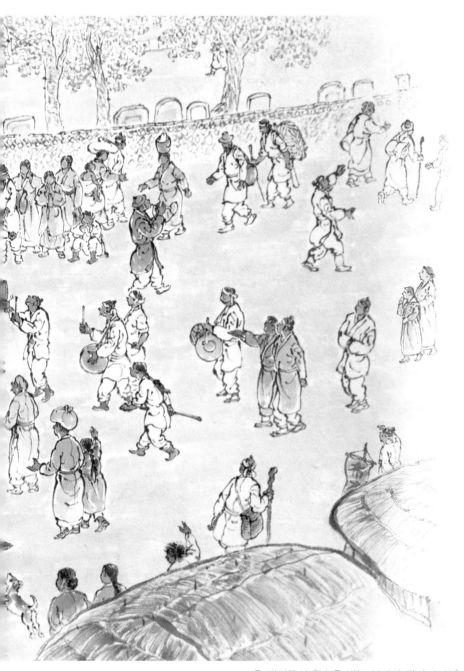

고을 백성들의 환송을 받는 부사와 팔마 (120*53)

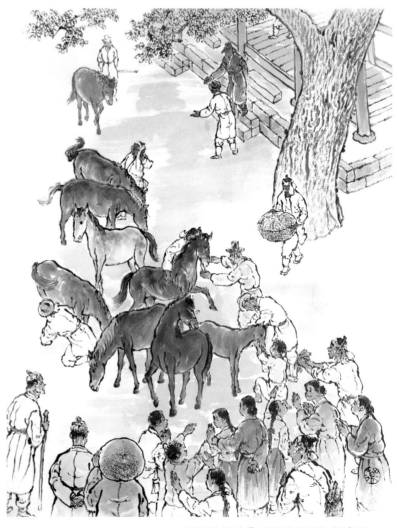

팔마와 같이 온 망아지 향리에 (38*26)

망아지도 함께 향리로

태수(太守)가 임기를 끝내고 돌아가게 되면 말 8필에 짐을 실어 보내는 관례가 있었다. 최석부사가 고을에서 선정할 때 말이 새끼를 낳았는데 그 망아지도 어미를 따라 개경에 당도한 후 최석이 말하기를 "이 망아지 또한 승평의 풀을 먹고 자랐으니 돌려보내지 않으면 내가 탐욕스런 사람이 된다." 하였다. 따라서 8마에 더하여 그 망아지까지 향리 승평에 돌아와 고을 사람들을 기쁘게 하였다.

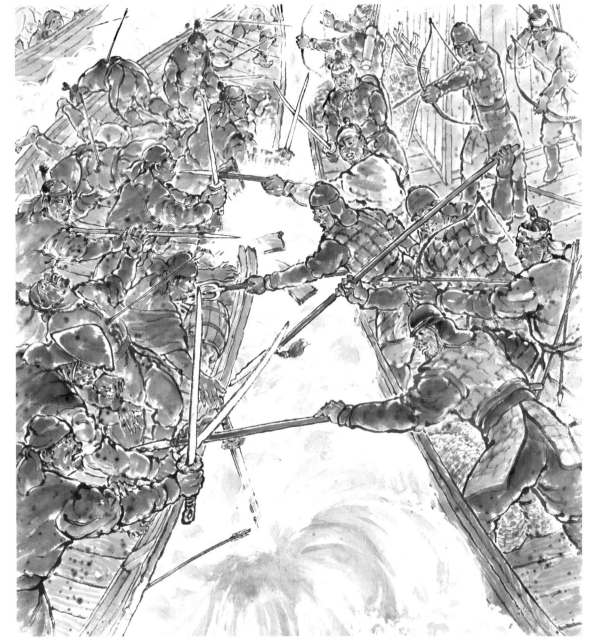

해적(왜구)을 물리치다 (47*45)

장 생 포 곡 （長生浦曲）

큰 파도치는 물결 만척 군함 내딛는다.

북 치듯 대포소리 천지신도 고요해라.

깃발이 솟았던 곳에 승전가가 울린다.

파도를 짊어지고 사타리형으로 나는 병선.

기치가 으리하니 벼락같은 서슬이다.

그림자 비치기만 하여도 적병 얼씬 못하누나

장생포 저문 날에 투구 베고 잠을 자고

장군 호령 소리에 벌떡 일어나 창을 들고

새벽달 자는 물결에 배가 지곤 한다.

당시 왜구 격파를 축하하기 위하여 부른
노랫말이 강남악부에 전해진다.

왜구를 물리쳐 고을을 지키다

고려말 왜구 침략기의 순천부는 한반도 남해안 지역의 최전방이었다. 공민왕 초로부터 순천만일대의 해안지역에는 왜구의 침략이 빈번하여 약탈을 일삼았다. 그때 전라도 만호였던 유탁(柳濯)이 정예부대를 이끌고 용맹을 떨쳐 관내에 침범한 왜적들을 소탕하고 백성들을 구출하였다. 특히 장성포(長省浦, 현 여수 지역)에서 왜구가 섬멸된 후 유탁의 승전가였던 '장생포곡' 이 [강남악부]에 전해져 더욱 유명하다.

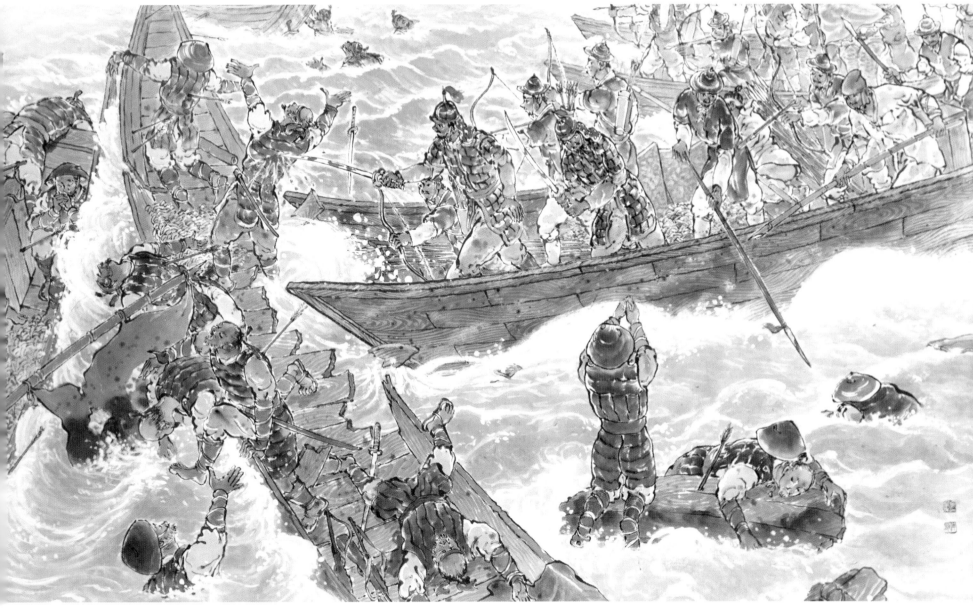

왜구의 선박을 대파하다 (91*51)

순천도병마사 정지, 왜구의 발길을 끊어버리다

고려말 우왕때 순천만 일대에는 거의 매년 왜구가 출몰하여 고을을 침략하고 조운선의 세곡이나 공물을 약탈하는 살풍경한 모습이 되풀이 되었다.
1377년(우왕 3) 순천도병마사로 부임한 정지(鄭地)는 순천부와 낙안지역에 침략한 왜적 18명을 참살한 뒤 그 해 다시 40여 명을 사살하는 전과를
거두었다. 그 후 다시 남해바다에서 47척의 전선을 동원, 왜선 120척과 대적하였다. 이때 17척의 적선을 불태우고 수많은 왜적들을 참살하니 그
시체들이 바다를 뒤덮었다. 그 후 한 동안 전라도 해안지역에서 왜구의 그림자를 찾아볼 수 없었다고 전한다.

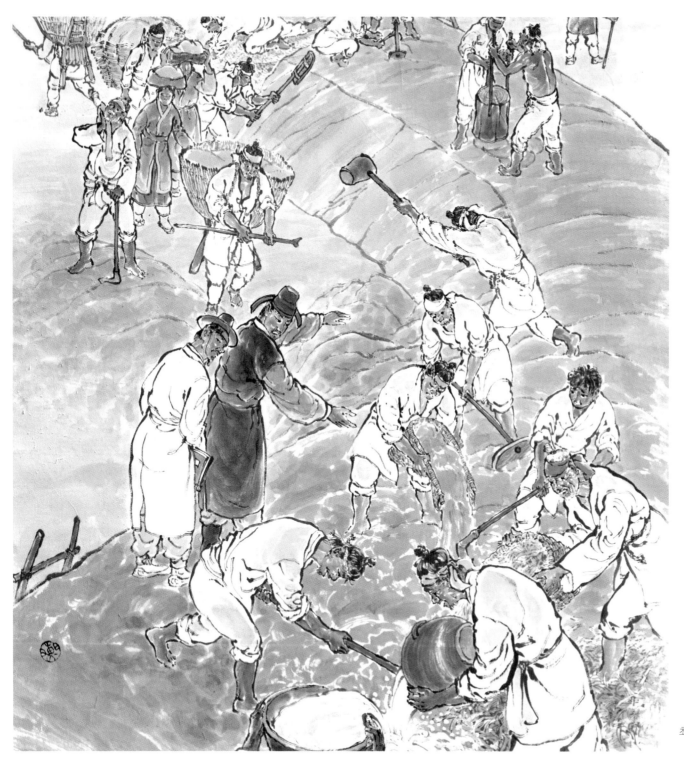

낙안출신의 무장
김빈길의 업적

조선초기 낙안출신의 김빈길(金贇吉)은 문무를 겸비한 뛰어난 무장이었다. 그는 1394년(태조3) 전라도 수군첨절제사로 임명된 후 병선과 군비를 확충하여 순천만 일대에 쳐들어온 왜구 격퇴에 혁혁한 전과를 세웠다.

뿐만 아니라 낙안벌에 최초로 토축 방어성을 구축함으로써 왜적의 침입으로부터 향리를 안전하게 보호하였다. 그가 축조한 토성이 있었기에 뒤에 그 자리에 견고한 낙안석성이 완성될 수 있었다.

최초 낙안 토성을 축조하다 (59*62)

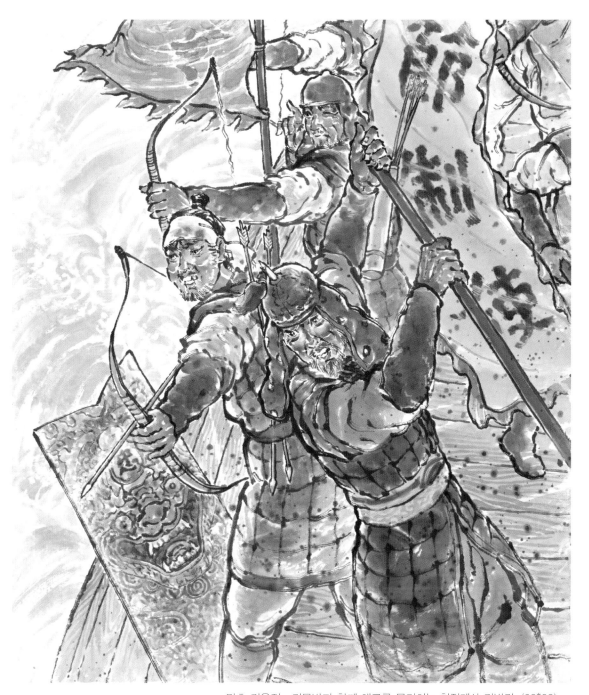

원 포 귀 범 김빈길

늦게 성조를 만나 국가의 은혜를 외람스럽게 입었네

백의 티끌을 쓸어버리고

금의로 환향해

뿌리의 남쪽 고을에 한 당의 풍경은

백이산의 바람이라네

수군첨절제사 김빈길

김빈길은 늘그막에 낙안 백이산 기슭에 망해당을
짓고 은거하며 많은 문학작품을 남겼다. 그는 말년
에 일가친척을 모두 이끌고 멀리 고창으로 이주하
였다. 고향을 떠난 사연인즉 그가 향리에 머물러 있
을 경우, 왜적들이 낙안에 쳐들어와 복수할 것이란
첩보 때문이었다. 그는 향민들에게 피해가 돌아갈
것을 먼저 염려하였던 것이다.

만호 김윤정 · 김문발과 함께 왜구를 물리치는 첨절제사 김빈길 (33*22)

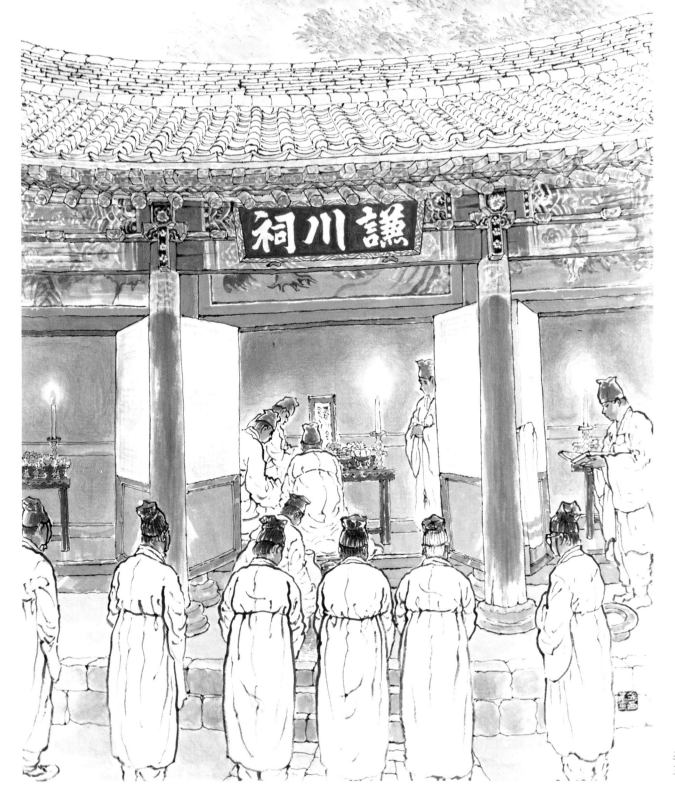

조유 · 조숭문 · 조철산
三세의 충절을 기리다 (44*53)

불사이군 충혼의 정신을 안고 (31*33)

충절의 겸천사

겸천사(謙川祠)는 조유(趙裕)·조숭문(趙崇文)·조철산(趙哲山) 등 옥천 조씨 3세의 충절을 기리고자 1706년 호남 사림들이 발의하여 1711년 사우로 건립되었다. 1868년 서원 철폐령으로 훼철된 후 1920년 옛 터에 복구하였으며 후일 1955년과 1975년에 중건을 거듭하였다.

조유(1346~1428)는 옥천조씨의 순천 입향조이다. 호는 건곡(虔谷)으로 고려말에 과거에 급제하여 전농시부정에까지 올랐으나 조선왕조가 개창되자 불사이군(不事二君)이라하여 벼슬을 버리고 낙양하였다. 순천 부유현(현재의 주암면 일대)에 이거하여 옥천조씨의 집성촌을 이루었다. 1428년에 세상을 떠나자 세종이 사신을 보내 일품관리의 예로 장사를 지내게 하고 묘소를 지키는 집 3호(戶)를 내렸다.

조숭문(~1456)은 조유의 둘째아들로 호는 죽촌(竹村)이다. 세조때 사육신의 한사람인 성삼문의 고모부이기도 하다. 세종 때 무과에 올라 1456년(세조2) 병마절도사 재직 중에 성삼문(成三問)등의 단종복위 사건에 연루되어 아들 조철산과 함께 죽임을 당한다. 1779년(정조3) 주암 죽림리에 정려가 건립되었으며 후일 병조판서에 추증되었다.

조철산(~1456)은 조숭문의 아들로 호는 구천(龜川)이다. 1456년 단종복위 운동에 연루되어 원지에 유배되어 아버지 숭문과 함께 죽임을 당하였다. 후일 정조때 동몽교관에 추증되고 겸천사에 제향되었다.

순천에 도학(道學)의 씨앗을 뿌린 한훤당 김굉필

순천에 일찍 성리학(도학)의 씨앗을 뿌린 인물은 무오사화 때 한훤당(寒暄堂) 김굉필이었다. 처음에 평안도 희천에 유배되었던 그가 1500년(연산군 6) 순천으로 이배(移配)되어온 후 5년간에 걸친 교육활동을 폈을 때였다. 당시는 연산군 치하의 공포정치가 극에 이르렀던 시기였기에 사림파의 많은 동료들이 유배지의 교육활동을 극구 만류하였으나 그는 듣지 않았다. 북문 밖 배소와 옥천변에서 유계린·유맹권 등 현지의 제자들에게 그의 도학사상을 펼쳐나갔다. 그때 순천향교의 교수 장자강도 한훤당에게 종유하였다. 김굉필(金宏弼)은 경전의 연구로 성리학에 정진. 실천 행궁의 정신으로 조선시대 5현중의 한 사람으로 뽑힌다. 무오사화로 1500년 순천에 유배되어 먼저 와있던 문객 매계 조위와 유배생활하며 이 고을에 성리학의 학풍을 전수하였다.

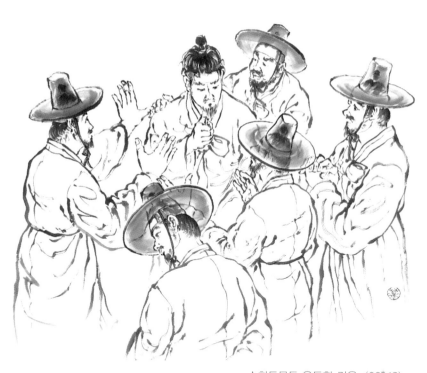

수학동문들 은둔할 것을 (66*48)

김굉필 수학동문들 은둔할 것을...

유배지에서 후진교육 자체가 당시 실정으로는 어려웠을 것이며 연산군 치하 공포정치 상황이니 더욱 자중해야 한다고 주창하는 동문과 친구들.

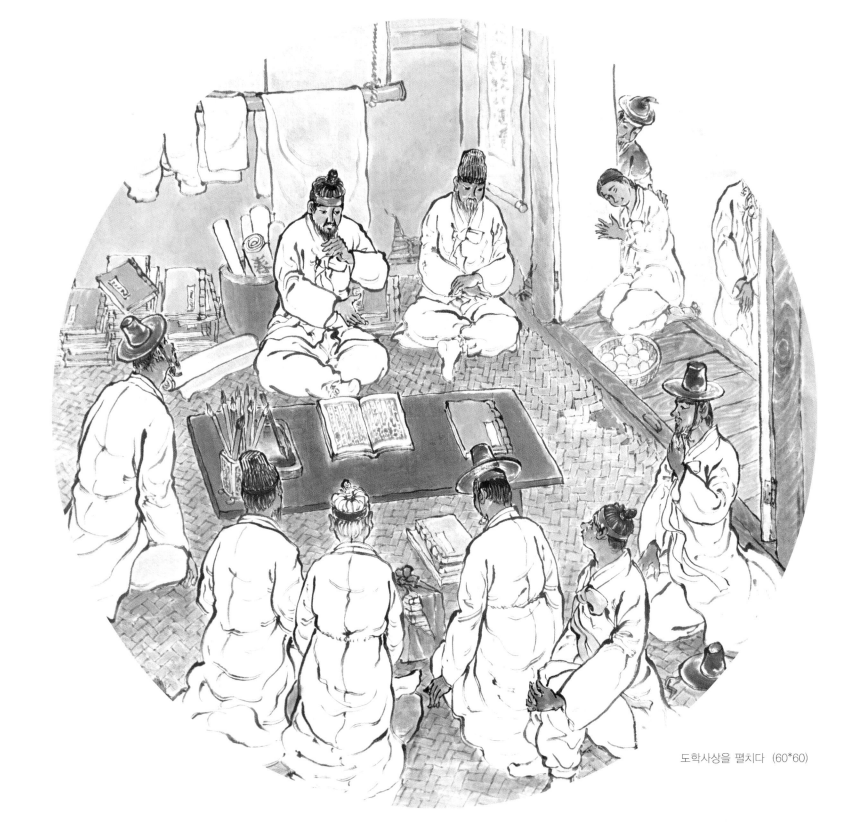

도학사상을 펼치다 (60*60)

김굉필과 조위 (121*77)

임청대의 매계 조위와 한훤당

매계(梅溪) 조위(曺偉)와 한훤당 김굉필은 김종직 문하에서 동문수학했던 벗이었다. 한훤당이 평안도 희천에 유배되었을 때 매계 또한 가까운 의주에 유배되었고, 한훤당이 순천에 이배되었을 때 매계 역시 순천으로 이배되어 있었다. 한훤당은 북문 밖 매곡리에, 매계는 서문 밖 금곡리에 기거하였는데 두 사람의 선비적 취향은 크게 달랐다. 한훤당이 도학교육에 심취하였을 때, 매계는 현지인들과 진솔회를 조직하여 시문과 풍류를 즐겼다. 그때 매계는 자신이 즐겨 찾던 옥천변 노거수 밑에 돌을 쌓아 임청대라 하였다. '임청'이란 도연명의 귀거래사에서 따온 말로써 그 시구가 뜻하는 바는, '맑은 물가에 앉아 시를 띄우며 천명을 기다린다'는 깊은 의미가 담겨있었다. 1565년 퇴계 이황의 글씨로 새겨진 임청대비는 현재 그대로 옥천변에 서있고, 가까이에는 순천시가 건립한 임청정이 자리하고 있다.

한훤당을 기리는 문필가 매계 조위

서문 밖에 기거하는 조위는 고을 노인들과 자주 어울렸으며 술을 마시거나 시를 읊조리기도 하였다. (풍류를 즐기는 시, 문장가) 매계는 틈틈이 옥천변 노거수 아래에 돌을 쌓아 대를 만들고 임청대라는 비를 세워 동문 김굉필의 학문을 기렸다.

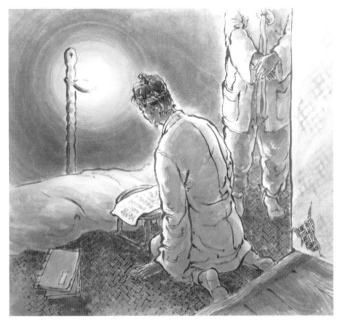

조위를 문상 (35*32)

매계와 한훤당은 동문수학에, 같은 해 함께 평안도에 유배, 또 같은 해 순천에 함께 이배되었다가 끝내는 둘이 다 순천에서 생을 마친 기구한 운명이었다. 1503년 매계가 1년 먼저 병으로 세상을 떠났을 때 한훤당이 제문(祭文)을 짓고 치상을 치렀다. 그때 제문에서, "함께 귀양갔다가 순천에 옮겨온 것도 같이하여 늘 서로 쳐다보고 의지하며 생을 같이할 줄 알았는데, 날 두고 먼저 가니 이제 말해도 들을 사람 없고, 나가도 갈곳이 없어졌네." 라고 통곡하였다.

조위(曺偉1454-1503) 본관은 창녕 호는 매계(梅溪)로 7세에 이미 시를 지을 정도로 재주가 뛰어났으며 김종직의 문인이자 처남이다. 1474년(성종)에 식년문과에 급제한 후 시제에서 수차 장원하며 문명을 떨쳤다. 고향인 함양군수를 역임. 도승지·충청관찰사를 지냈으며 1495년 지춘추관사가 되어 세종실록 편찬에도 참여하였으며, 그는 문장이 뛰어나 문하에 많은 문사를 배출하였다. 그때 사관 김일손이 김종직이 쓴 조의 제문을 사초에 수록 편찬케 했으며 이로 발생한 무오사화에 연루되어 조위가 명나라에 성절사로 다녀오던 중 체포되어 의주에 유배되었다가 순천으로 이배 5년간 유배 생활 하던 중 병사했다.

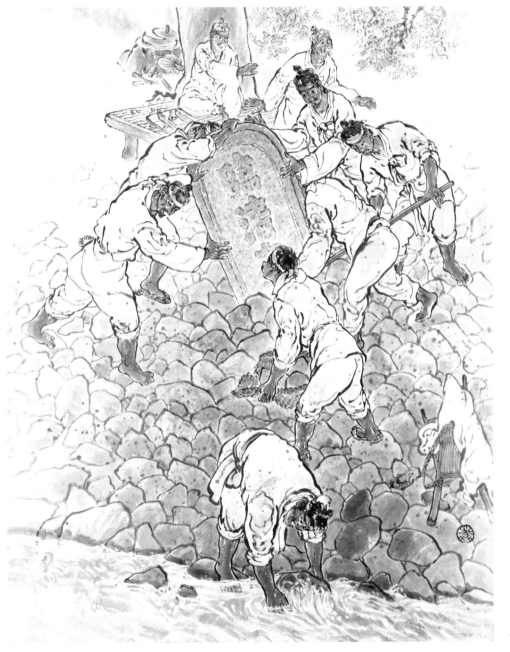

김굉필을 기리다 (51*63)

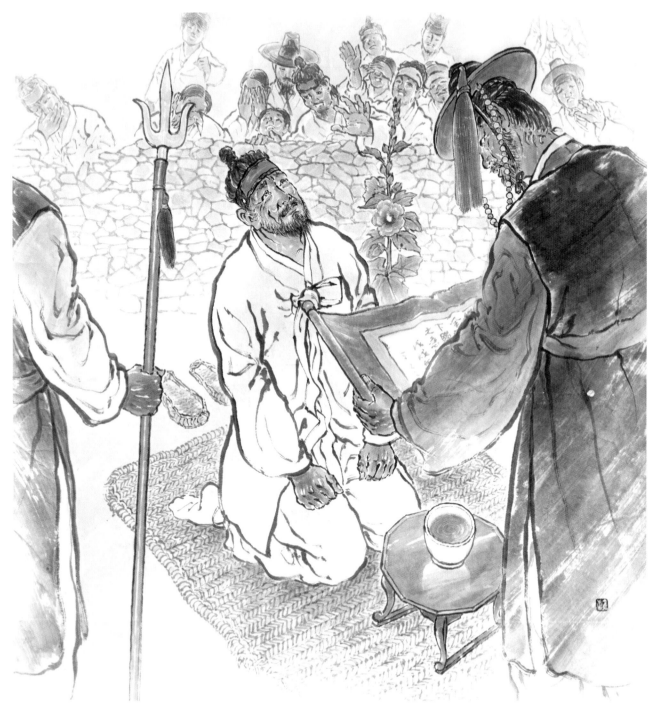

갑자사화로 순천에서
최후를 마친 한훤당,
학부형 설씨부인이 치상을

도학자 김굉필의 학문과 사상이 유배지 순천에서 빛을 발하기 시작하던 5년째, 갑자사화가 터지면서 북문 밖 그의 처소에 사약이 내려졌다. 한훤당이 최후를 맞이 하였을 때는 그의 가산도 이미 모두 적몰된 뒤였을 뿐 아니라 그의 시신을 수습할 사람조차 없었다. 그때 제자 유맹권의 모친 설씨부인이 '아들의 은사, 하늘같은 스승'의 상사를 도맡아 치상(治喪:초상을 치름)하여 치름으로써 깊은 사제지연을 보여주었다. 순천이 역사적으로 교육의 고장이 될 수 있었던 출발점이었다.

그는 죽음에 이르러 부모에게 받은
신체발부를 더럽힐 수 없다면서
수염을 입에 물고 죽음에 임했다고 한다.

한훤당 김굉필 최후를 맞이하다 (70*72)

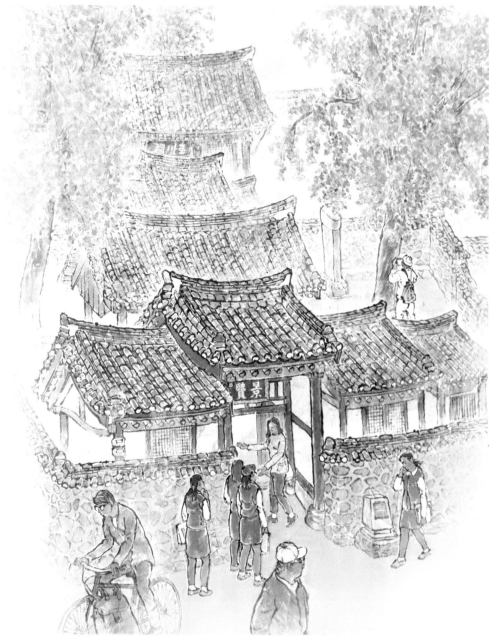

옥천서원 (45*35)

16세기 승평사은의 네 선비들

조선전기 사림파의 사상적 영향을 받은 16세기 순천의 대표적인 선비들이 곧 승평사은(昇平四隱)이다. '강남사은' '승평사현' 등으로 불려지기도 했던 이들은 사화기에 그들 자신이 화를 입었거나 그 스승들이 화를 당했다는 점에서 공통점을 갖고 있었다. 모두가 수기치인(修己治人)의 학문을 지향하며 시문학에 뛰어났고, 세속의 정치에 물들지 않았던 지역사회의 현인들이었다. 사제간·학우 간의 고매한 결속체였던 4은의 선비들은 김굉필과 조위의 유적지에 경현당(景賢堂.옥천서원의 전신)과 임청대를 세우는 데 앞장선 인물들이기도 하다. 배숙(裵璹)·정소(鄭沼)·허엄(許淹)·정사익(鄭思翊)이 바로 그들이었다.

옥천서원, 호남 최초의 사액서원

옥천서원은 사화기 순천에서 유배생활을 하던 중 현지에서 세상을 떠난 한훤당 김굉필을 추모하고, 그의 숭고한 교육활동을 계승하기 위하여 봉제(奉祭) 겸 교육기관으로 세워진 서원이다. 처음에는 순천부사 이정(李楨)이 1564년에 창건했던 것을 호남사림의 거도적인 청액상소(請額上訴)에 의해 1568년(선조 1) 전라도 최초의 사액서원으로 공인되었다.

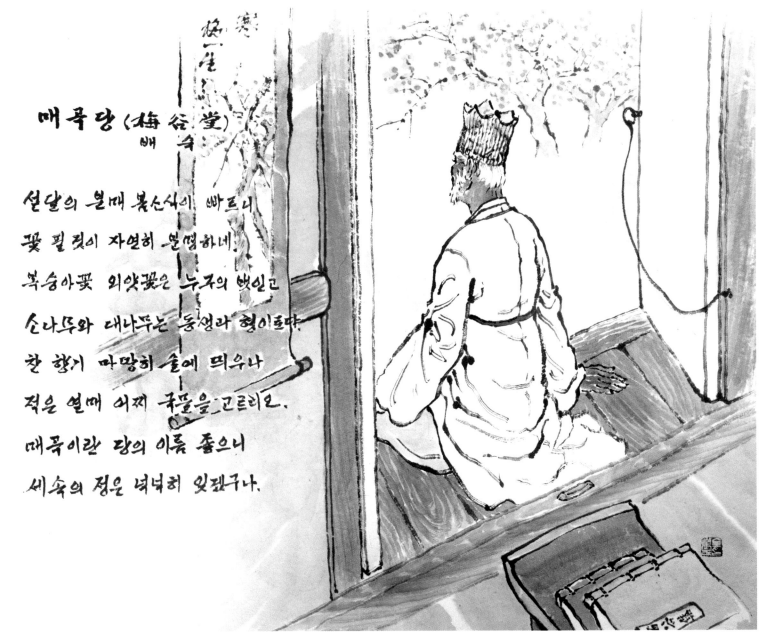

매곡당(梅谷堂)
배 숙

섣달의 물때 봄소식이 빠르니
꽃 필 것이 자연히 분명하네.
복숭아꽃 외앗꽃은 누구의 벗인고
소나무와 대나무는 동셍과 형이로다.
찬 향기 마땅히 술에 띄우나
적은 열때 어찌 국물을 고르리오.
매곡이란 당의 이름 좋으니
세속의 정은 넉넉히 있겠구나.

망중한의 매곡 (32*24)

매곡당의 배숙

배숙(1516~1589)의 본관은 경상도 성주, 호는 매곡(梅谷)으로 을사명현 이언적에게 글을 배웠다. 1546년(명종 1) 진사시에 합격한 후 7년간에 걸쳐 성균관에서 학문을 익혔다. 1564년(명종 19) 이황의 천거를 받아 순천향교의 교수관으로 부임한 후 그는 순천에 그대로 눌러살면서 성주배씨의 입향조가 되었다. 사은의 촌장격 위치에 있었던 배숙은 향교에서 허엄과 정사익을 가르친 스승이었고, 정소에게는 서로간의 학문적 성향과 지기(志氣)가 하나같은 벗이었다. 순천에 온지 3년만에 용두면(현 해룡) 매안마을에 자리잡아 본가를 짓고, 그 곁에 4칸짜리 초당을 지어 매곡당이라 하였다. 뒤에 매곡 배숙을 제향하는 미강서원(美岡書院)이 해룡면 신대리에 세워졌던 것이 신대지구 개발공사로 인해 해룡 신도심으로 이전 복설되었다.

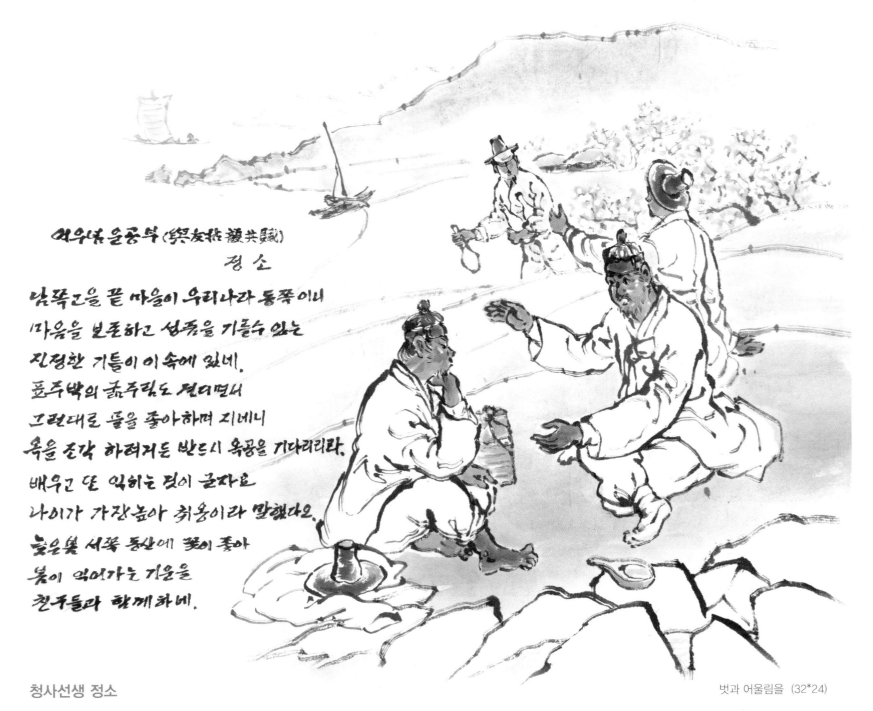

여우남을 공부 (與友相職共賦)

정소

남쪽고을 끝 마을이 우리나라 동쪽이니
마음을 보존하고 성품을 기를수 있는
진정한 기틀이 이 속에 있네.
표주박의 굶주림도 견디면서
그런대로 물을 좋아하며 지내니
옥을 조각 하려거든 반드시 옥공을 기다리라.
배우고 또 익히는 것이 군자요
나이가 가장 높아 취옹이라 말했다오.
높은봄 서쪽 동산에 꽃이 좋아
봄이 익어가는 기운을
친구들과 함께 하네.

벗과 어울림을 (32*24)

청사선생 정소

정소(鄭沼, 1518~1572)의 자는 중함(仲涵), 호는 청사(菁莎), 본관은 연일이다. 을사명현 정자(鄭滋)의 아우이자 송강 정철의 형으로서 승평사은의 한 사람이다. 기묘명현 김안국의 문인으로 18세에 생원·진사 양시에 합격하여 주위 사람들을 놀라게 하였다. 서울 사람이었던 그가 을사사화 때 형이 화를 당한 이후 과거와 벼슬길을 뿌리치고 먼 남쪽 순천으로 낙남하였다. 처음에 남문 밖 귀막동(현 저전동)에 거주하였는데, 뒤에 소란스런 시내를 싫어하여 소라포(현 여수시 소라면) 바닷가로 이거, 은거하며 밭을 갈고 물고기를 잡으며 살았다. 세상 사람들이 그를 청사선생이라 칭송하였다.

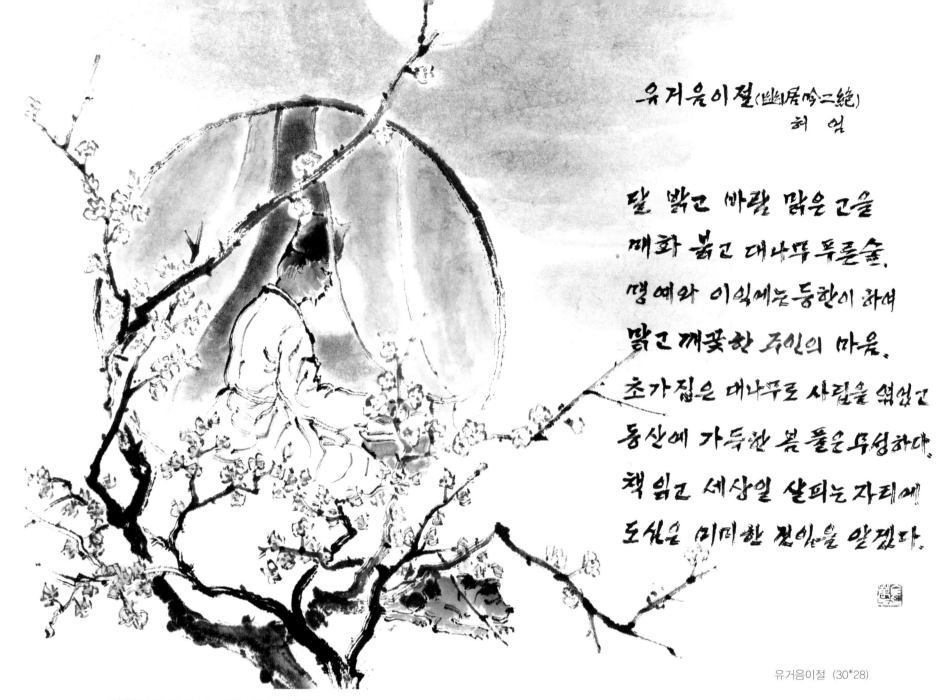

유거음이절(幽居吟二絕)
허 엄

달 밝고 바람 맑은 고을
매화 붉고 대나무 푸른숲.
명예와 이익에는 둔한이 하여
맑고 깨끗한 주인의 마음.
초가집은 대나무로 사립을 엮었고
동산에 가득한 봄 풀은 무성하다.
책 읽고 세상일 살피는 자리에
도심은 미미한 것임을 알겠다.

유거음이절 (30*28)

양천허씨 가문의 수재, 강호 허엄

허엄(許淹, 1538~1610)의 호는 강호, 본관은 양천이며 현감 희인(希仁)의 아들이다. 일찍 기묘명현 김안국에게 글을 배운 그는 재예가 특출하였으며 성품이 맑고 순수하여 순천부사 이정이 특히 그를 귀하게 여겼다. 매곡당 배숙이 향교의 교수관으로 부임한 후 그와 사제지연을 맺었으며, 1568년 (선조 1) 생원시에 합격한 뒤 승평사은의 한 사람이 되었다. 아들 경(鏡)은 선조 때 무과에 급제하여 현감을 지냈고, 임진왜란이 일어나자 선조를 의주 까지 호종하는 데 공을 세웠다. 경과 전(銓) 두 아들이 모두 [승평지] 충훈조에 올라 있다.

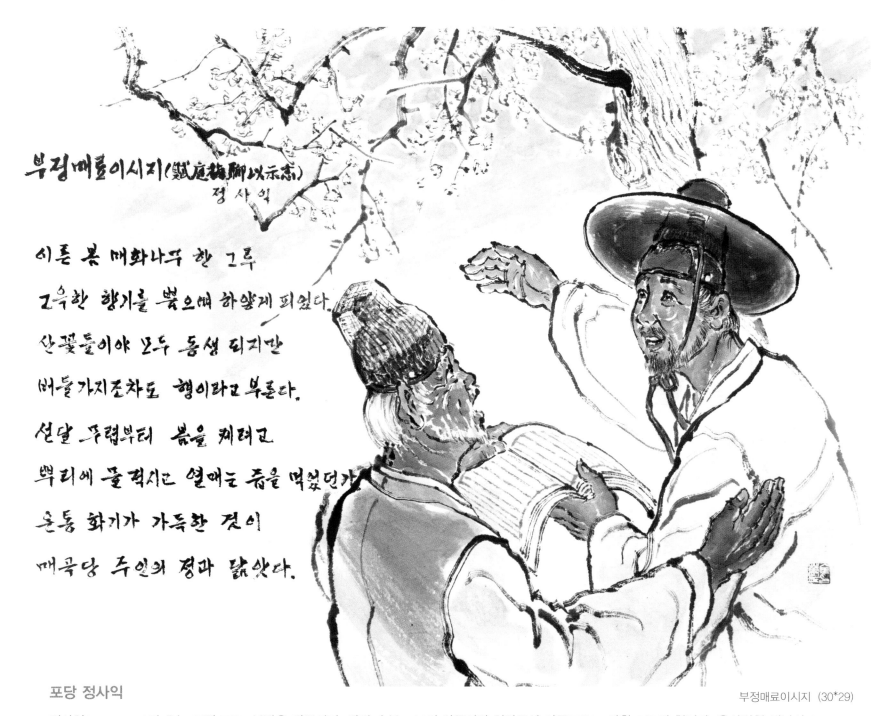

부정매료이시지(賦庭梅聊以示志)
정사익

시든 봄 매화나무 한 그루
그윽한 향기를 뿜으며 하얗게 피었다.
산꽃들이야 모두 동생 되지만
버들가지조차도 형이라고 부른다.
선달 그럼부터 봄을 쐬려고
뿌리에 물 먹이고 열매는 즙을 먹였던가
온통 화기가 가득한 것이
매곡당 주인의 정과 닮았다.

부정매료이시지 (30*29)

포당 정사익

정사익(1542~1588)의 호는 포당(圃堂), 본관은 경주이며, 판관 승복(承福)의 아들이자 임란공신 사준(思竣)·사횡(思竑)의 형이다. 을사명현 김난상(金鸞祥)에게 글을 배웠는데, 성리학에 조예가 깊었으며 효행이 지극하여 그 소문이 향중에 자자하였다. 부친이 세상을 떠난 후에도 시묘살이에 변함없는 효의를 실천했던 그에게 조정에서 충무위 부사직을 제수하였다. 승평사은의 최연소자로서 김굉필을 추모하여 옥천서원을 창건하는데 힘을 쏟았다. 그의 아들 빈(濱)은 임진왜란 때 아우들과 함께 이충무공을 도와 의병활동으로 큰 공을 세웠다.

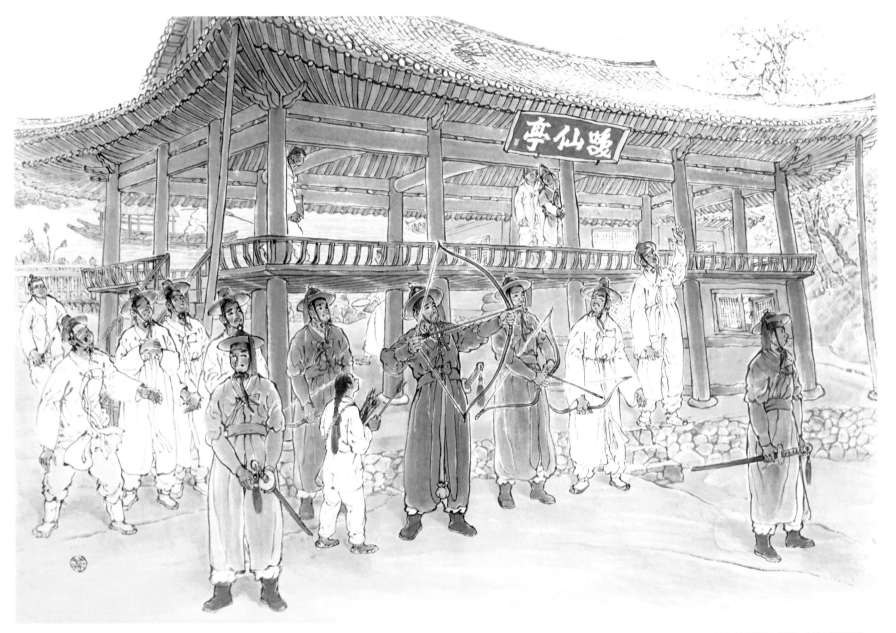

이순신 장군도 활을 쏘다 (93*65)

순천의 전설적 명소, 환선정

환선정(喚仙亭)은 1543년(중종 38) 부사 심통원이 무예를 강론하기 위해 세운 정자였다. 이곳은 동천에서 가장 넓고 깊은 물이 호수를 이룬 강변에 자리잡고 있었다. 앞에는 널따란 모래사장이 펼쳐져 있어 활을 쏘는 장소로 이용되었다. 호수의 물위에는 유람선이 떠있었고, 우선정(遇仙亭)이란 작은 정자가 또 있었다. 뒤에는 영선각(迎仙閣)이 있었으니, 여기에는 '신선을 부르고, 신선을 만나고, 신선을 맞이하는 곳'이 다 있었던 것이다. '신선을 불렀던 환선정'은 순천이 곧 풍류의 고장이었음을 상징적으로 보여준다. 역사적으로 순천에 온 명사들은 반드시 환선정을 찾았다. 여기에서 활을 쏘았고 가무를 즐겼다. 임진왜란이 일어나기 직전 3월 16일에는 전라좌수사 이순신도 전라관찰사 이광·순천부사 권준과 함께 이곳에서 활을 쏘았다. 1935년 조선총독부가 정자를 매각해 버리자 서병규가 김종익 등의 성금으로 죽도봉에 복원하였다.

참고 자료 및 문헌

삼국사기

고려사 권88권 111 유탁전

신증동국여지승람 권40

이수광 승평지

조현범 강남악부

정청주 고려초 순천의 지방세력 _순천시사1997

류창규 고려말 왜구의 침략 _순천시사1997

순천대 순천시의 문화유적

조원래
김동수 김굉필의 교육활동과 서원, 사우 | 순천시사1997

류연석 시문학의 발달과 문학작품 | 순천시사1997

허 석 조선 선비 배숙 | 순천시 순천 문화재 이야기 도서출판 아세아

승평고을을 떠나가는 팔마와 최석부사

장 명 석 등 (長明石燈)

석등의 전설에 의하면 순천의 지형이 침침하므로
풍수설에 의거하여 이를 면하기 위해 세웠다 하며
남초등학교 앞 오거리 근처에 있었다한다.
(전라남도 문화재 자료 제 7호로 지정되었으며
현재 순천시청 정문 좌측에 있다.)

2부

임진왜란 7년전쟁과 순천 사람들

임진왜란 7년전쟁과 순천 사람들

조선시대 순천은 남해바다를 사이에 두고 왜적들의 침략이 상존하여 군사적으로 최전방 지역이었다. 특히 임진왜란 중에는 순천부 안에 전라좌수영이 있었고, 해상전투의 근거지 역시 이곳이었으며, 이순신이 이끄는 전라좌수군의 전승을 뒷받침한 중심지도 이곳이었다. 뿐만 아니라 전라좌수군과 결합된 해상의병의 활동이 가장 먼저 이루어졌던 곳도 바로 이 지역이다. 정유재란이 일어났을 때는 일본군의 주력부대인 소서행장의 군사가 전라도에서는 유일하게 순천에 왜성을 쌓고 전쟁이 끝날 때까지 재침전쟁을 지휘하였다. 그때 지역주민들은 끝까지 왜군에 대한 항전을 그치지 않았고, 그만큼 많은 희생을 치렀던 것도 사실이다. 여기에서는 당시 해상의병 활동을 중심으로 해전의 전승동력이 된 지역민의 활약상을 다루었다.

(주요 해전에 이순신의 명 어록을 게재하였다.)

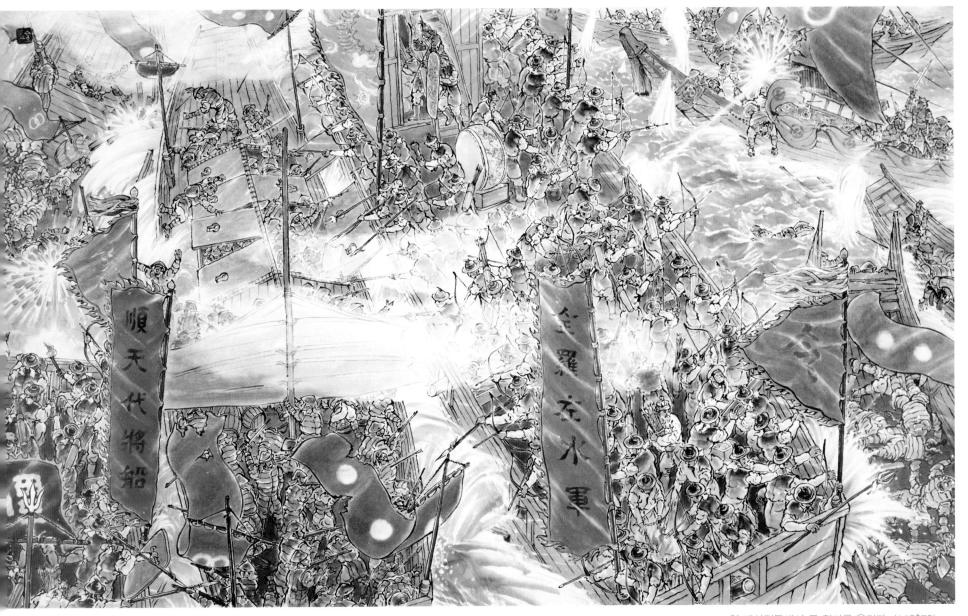

첫 해상전투에서 큰 전과를 올리다 (119*70)

옥포해전의 승첩에 공헌한 순천대장 유섭

유섭(兪爕)은 선조 때 무과에 급제하여 훈련원 봉사를 지냈다. 임진왜란이 일어나자 전라좌수영에 자원종군하여 이순신 휘하에서 순천대장(順天代將)으로 활약하였다. 최초의 옥포해전에 출전하였을 때, 낙안군수 신호(申浩)가 이끄는 좌부(左部) 소속의 기전통장(驥戰統將)으로서 적의 대선을 격파하고 다수의 적병을 참살하는 등 큰 공을 세웠다. 또한 적에게 사로잡혀 포로가 된 어린 소녀를 구하기 위해 적선에 뛰어들어 구출하였다.

(勿令妄動 靜重如山) 물령망동 정중여산 : 가벼이 움직이지 말라. 태산같이 신중하고 침착하라.

5월 29일 원균의 다급한 지원 요청에 전라좌수군 단독으로 먼저 출전하여 사천과 당포해전에서 승리하였다.
이후 전라우수사 이억기가 6월 4일 합류했고 5일 당항포 7일 율포 해전에서 모두 승리하였다.

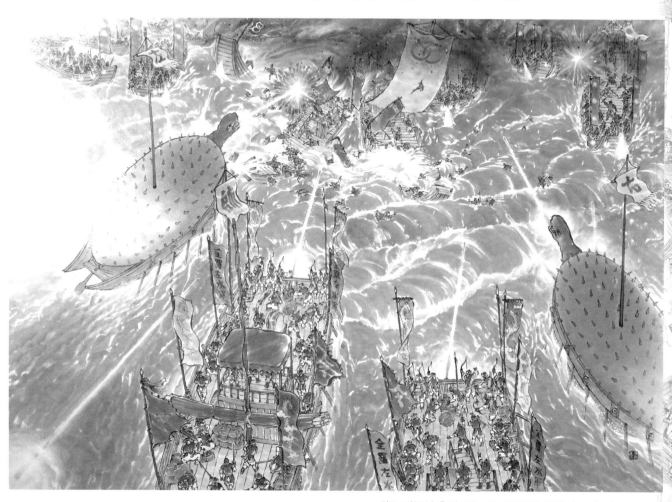

최초 거북선 출전 좌·우 선봉으로 활약 (106*70)

거북선의 좌·우 돌격장으로 활약한 이기남과 박이량

전라좌수군이 임진년 해전에서 처음으로 거북선을 동원하여 싸운 것은 5월 29일에 벌어진 사천해전이었다. 당시 돌격장으로 출전하여 최초로 거북선을 이끌고 적진을 급습, 적선을 격파했던 인물이 곧 순천의 무과출신 이기남이었다. 최초 해전에서 본영귀선(本營龜船)과 방답귀선(防踏龜船) 두 척이 출동하였는데 이기남이 본영 좌돌격장을, 박이량이 방답 우돌격장을 맡아 적의 대형 전선을 불태우고 무수한 왜적들을 참살함으로써 조선수군의 사기를 드높였다.

(誓海魚龍動 盟山草木知) 서해어룡동 맹산초목지 : 바다에 맹세하니 어룡이 감동하고 산에 맹세하니 초목이 아는구나.

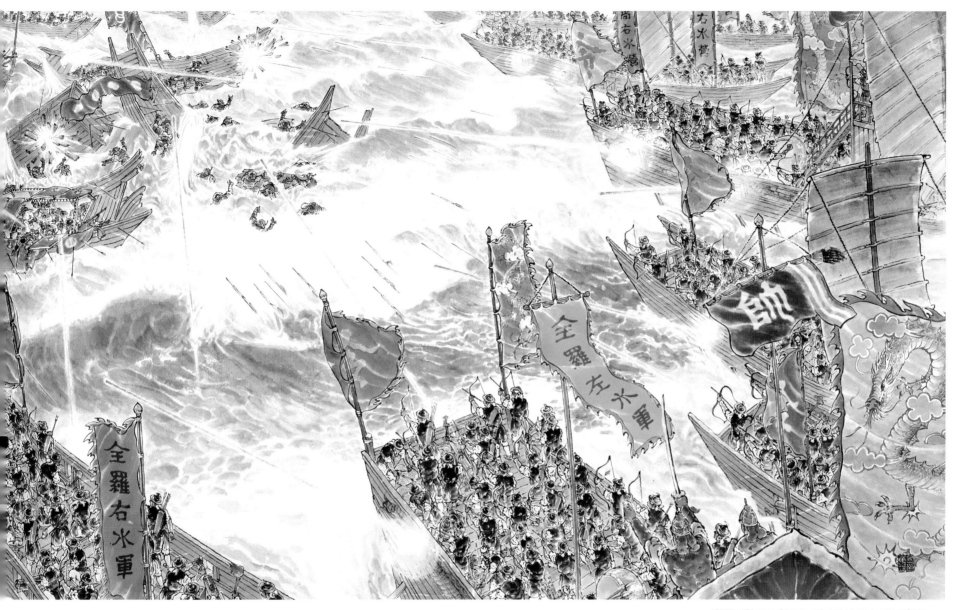

학익진형으로 한산도 해전에서 대승 (210*90)

한산도대첩 학익진형

임진왜란 3대첩의 하나로 알려진 한산도 해전에서 적선 59척을 격파 수장하였으며 죽은 왜병의 숫자가 헤아릴 수 없을 만큼 많았다. 전라우수사 이억기, 경상우수사 원균이 합세한 이순신 함대는 선봉선 5척으로 왜선을 유인. 넓은 바다로 끌어 낸 후 퇴로를 차단, 학이 날개를 펴듯이 적을 포위하는 "학익진형"으로 진격. 왜선 12척을 사로잡고 47척을 수장시켰으며 수많은 왜적들을 죽였다. 정운의 전공이 특히 빛났으며 이 전투로 순천인 박대북, 김대춘(허원, 허공 형제) 의병이 순절. 이기남, 정응수가 공훈을 세웠다.

(臣事君 有死無貳) 신사군 유사무이 : 신하가 임금을 섬김에 죽음이 있을 뿐이요. 두마음이 없나니

부산포 해전의 영웅, 순천 감목관 조정

주암출신 조정(趙玎)은 난전에 백야도의 순천 감목관으로 있었다. 임진왜란이 일어나자 비분강개하여 스스로 전선을 마련하고 목장의 목동들을 이끌어 의병을 일으킨 뒤 전라좌수영에 자원 출전하였다. 그는 부산포 해전에 참전하여 목숨을 걸고 싸워 눈부신 전과를 수립하였다. 전라좌수사 이순신이 조정에 올린 장계에서 그의 전공을 강조하여 가장 높이 평가함으로써 부산포 승첩의 영웅으로 떠올랐다. 훗날 1596년 4월 초 그가 향리에서 세상을 떠났다는 소식을 접한 이충무공이 애통함을 감추지 못하였다.

(死則死耳 何可苟免) 사즉사이 하가구면 : 죽게되면 죽는 것이다. 어찌 구차하게 면하려 할까보냐!

직접 전선을 마련 그의 목동들과왜군을 무찌르는 조정 (88*46)

부산포 해전 (120*90)

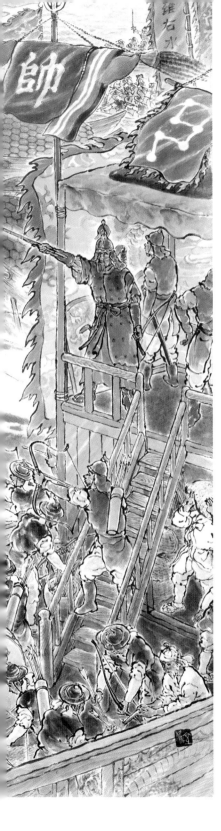

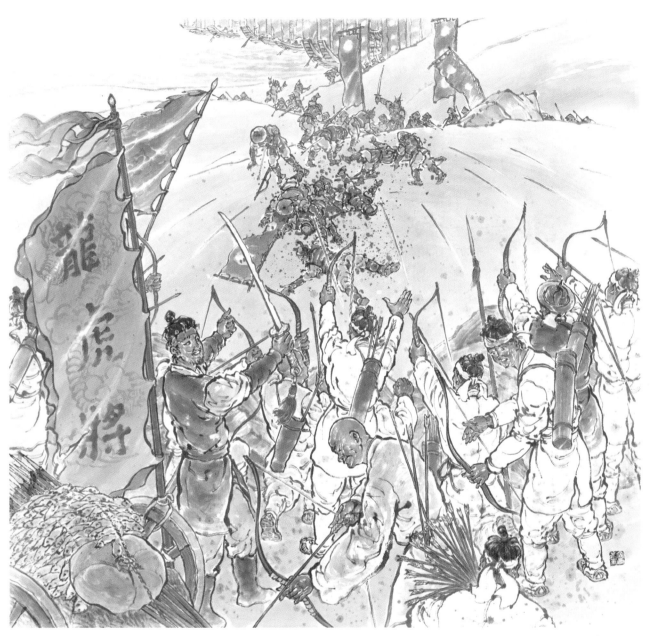

혁혁한 전공을 세우다 (61*58)

용호장 성응지의 눈부신 의병활동

성응지(成應祉)는 순천향교의 유생 신분으로 의병을 일으켜 용호장(龍虎將)의 군호를 내걸고 전라좌수사 이순신 휘하에 들어가 용전분투하였다. 임진년 초기해전에서는 직접 해상전투에 참전하여 큰 전공을 세웠을 뿐 아니라 때로는 한산도와 전라좌수영을 왕래하면서 군량미를 모아 수송하기도 하였다. 1594년 3월 이순신이 조정에 올린 장계에서 그의 의병활동을 가장 높이 평가한 다음, 각별한 포상이 내려져야 함을 역설하였을 만큼 눈부신 활약을 펼쳤다. 이순신의 난중일기에 용호장의 활약상이 구체적으로 나타나 있다.

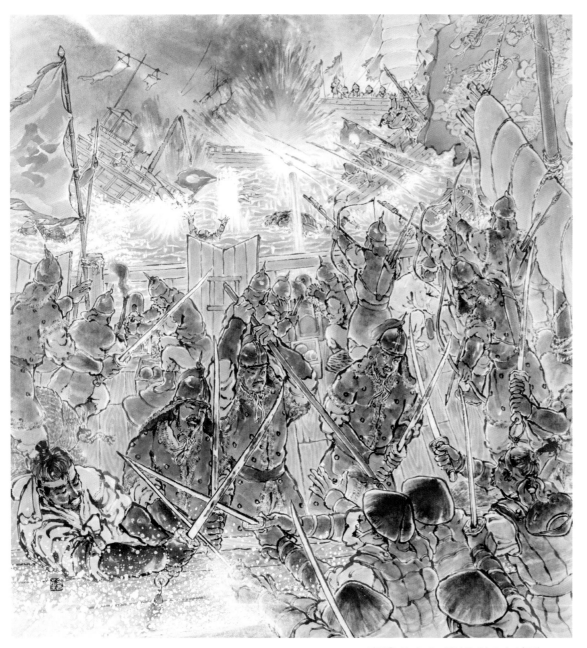

충의에 빛나는 정사준 일가

정사준(鄭思竣)의 자는 근초, 호는 성은, 본관은 경주로서 판관 승복의 아들이며 승평사는 사익의 아우이다. 무과에 급제한 뒤 임진왜란 7년 전쟁 내내 아우 사횡·사정·사립, 그리고 조카 빈과 아들 선 등 일가가 총동원되어 전라좌수사 이순신 휘하에 들어가 전란 극복에 전력을 쏟았다. 문장이 뛰어난 정사립(鄭思立)은 이순신의 장계문을 작성하였으며 정선(鄭愃)은 정사준의 아들로 선전관 재임 중 임진왜란을 맞아 의주로 선조를 시종하였으며 정유재란에서는 이충무공 막하에서 종군, 많은 전공을 세웠다.

정사준 그는 7년간 순천부의 군무를 총괄하였으며 독창적인 조총 제작법을 창안하여 위력있는 총통을 제작함으로써 이충무공이 그 실물을 조정에 올려 보고한 후 군중에 보급시켰다. 특히 그 일가가 고을 사람들과 함께 의곡 천여 석을 모아 의주 행재소에 바쳐 선조를 감동시킨 사실이 자세히 전해진다.

왜적을 무찌르는 정사준 일가 (70*68)

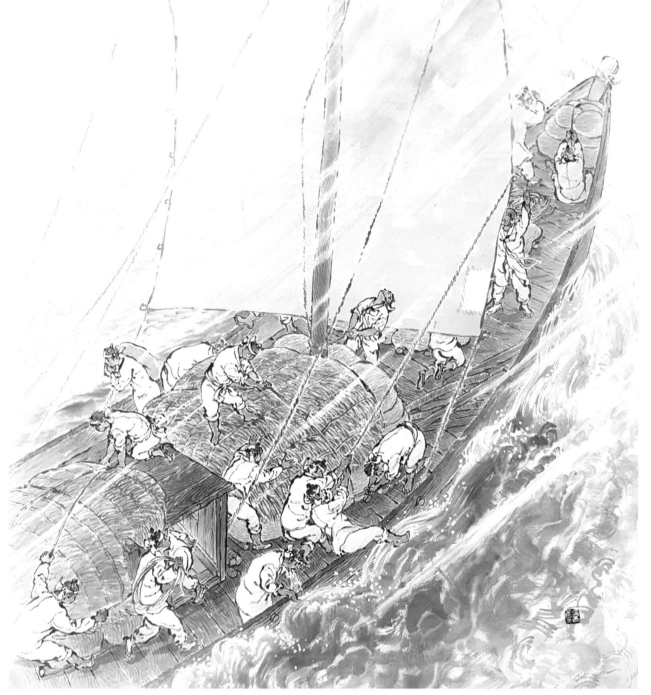

의주로 향한 충절의 의곡 (54.5*60)

의주로 향한 충절의 의곡

처음에 정사준이 의곡을 추진하던 중 서해바다의 격렬한 풍랑에 부딪혀 실패하고 돌아온 뒤 아우 사횡과 조카 빈이 동향의 이의남(李儀男) 등과 힘을 합하여 다시 천여 석의 의곡을 싣고 순천에서 출발하였다. 동짓달의 한파와 더욱 격렬해진 서해바다의 풍파를 뚫고 끝내 행재소에 도착하여 선조와 조신들을 감동시켰다.

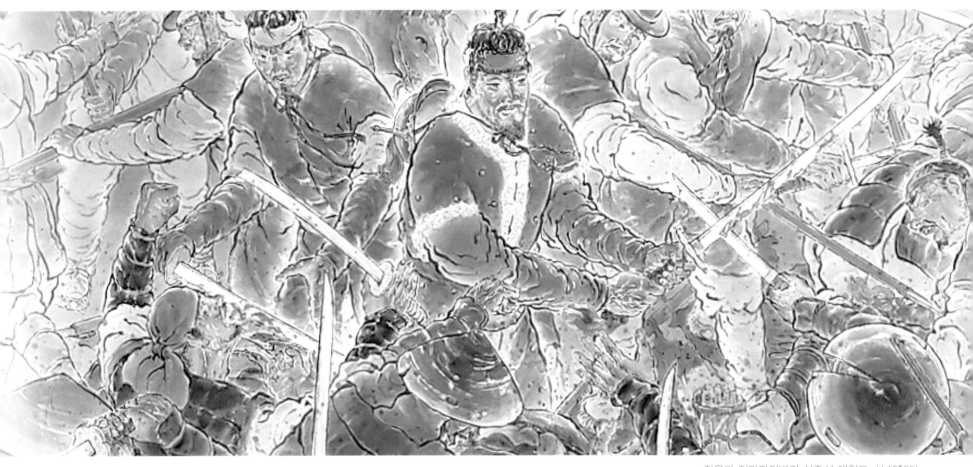

장윤과 전라좌의병의 성주성 대첩도 (140*65)

충의공 장윤의 성주대첩

장윤(張潤)의 자는 명보(明甫), 시호는 충의(忠毅), 본관은 목천으로 성격이 강직하고 8척 장신에 용력이 뛰어났다. 1582년(선조 13) 식년 무과에 급제한 후 발포 만호로 발탁되었으나 상관과의 뜻이 맞지않아 관직을 버리고 향리에 은거하던 중 임진왜란이 일어났다. 의병 3백여 명을 모아 순천부읍성을 지키고 있을 때 보성에서 전라좌의병을 일으킨 임계영(任啓英)이 순천에 달려와 함께 창의할 것을 요청, 부장(副將)으로 추대되어 엄동설한에 경상우도를 중심으로 의병전쟁을 펼쳤다.

임진년 섣달 열 나흘 날, 얼어붙은 성주 성밖의 야전에서 장윤은 2백여 명의 정예의병을 이끌고 적진에 돌진, 왜적을 무찌르니 적병의 시체가 언덕처럼 쌓였다고 한다. 이듬해 2월 개령 부근에서 다시 왜장 모리 데루모토(毛利輝元)의 주력을 공격, 대파함으로써 개령ㆍ성주지방을 수복한 것이 장윤의 전공에서 비롯되었다.

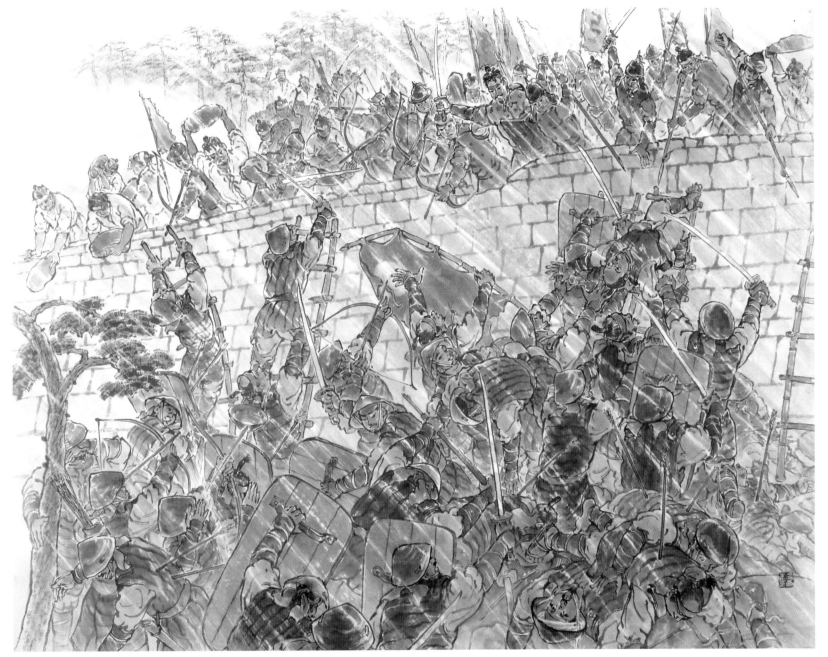

9일간 장맛비 속에서 혈전 진주성 대첩도 (72*60)

진주성의 충혈 장윤

장윤의 의병항전은 1593년 6월 제2차 진주성전투에서 최후를 맞이하였다. 이 전투는 10만의 왜적이 한여름 장맛비 속에 21일부터 29일까지 밤낮 9일간 집요한 공격을 그치지 않았다. 임진왜란 중 가장 처절한 의병항전을 펼친 최후의 날, 그는 진주목사로서의 중책을 다한 뒤 충격적인 의병의 혼을 떨친 용장이었다. (1607년 조정에서는 진주성 전투의 순절인들을 기리기 위하여 진주에 창열사를 건립하여 장윤 등 호남출신 의병장들을 재향토록 하였다.)

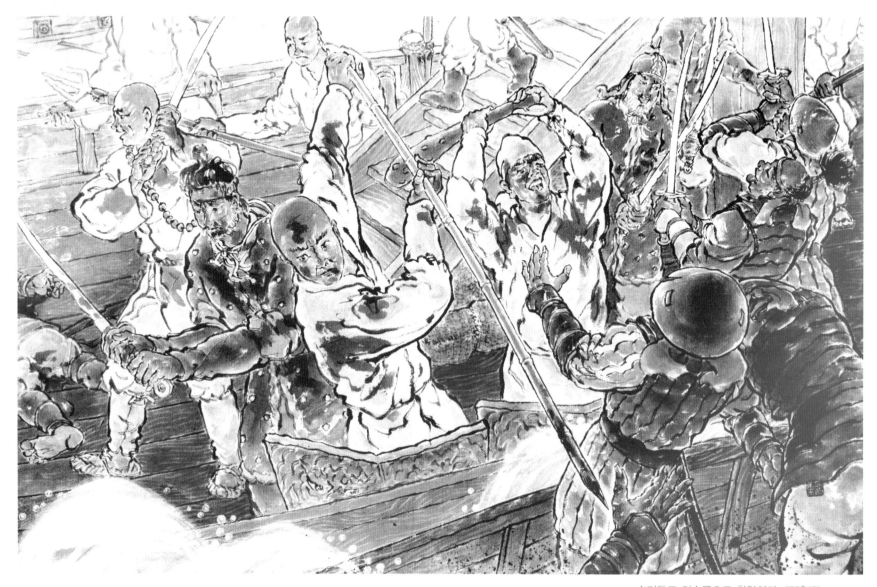

승려들도 의승군으로 활약하다 (75*45)

송광사 의승군의 활약

임진년 전라좌수영 관내에서는 순천부를 중심으로 흥양·광양 등지의 사찰에서 봉기한 의승군의 활동도 두드러졌다. 송광사의 의승장 삼혜(三惠)를 비롯하여 옥형과 자운, 그리고 흥양의 의능(義能) 등이 400여 명의 의승군을 동원, 전라좌수군을 도와 해전을 승리로 이끄는 데 공헌하였다. 특히 1593년 2월에 벌어진 웅천상륙작전은 이 의승군이 주도한 해상작전으로써 적진을 교란시켜 갈팡질팡하던 왜적들을 크게 무찔렀다. 임진왜란 7년 전쟁에서 보여준 의승군의 활약상은 실전의 전투뿐만 아니라 군수활동 및 성곽을 수축·보수하는 등의 잡역도 마다하지 않았다.

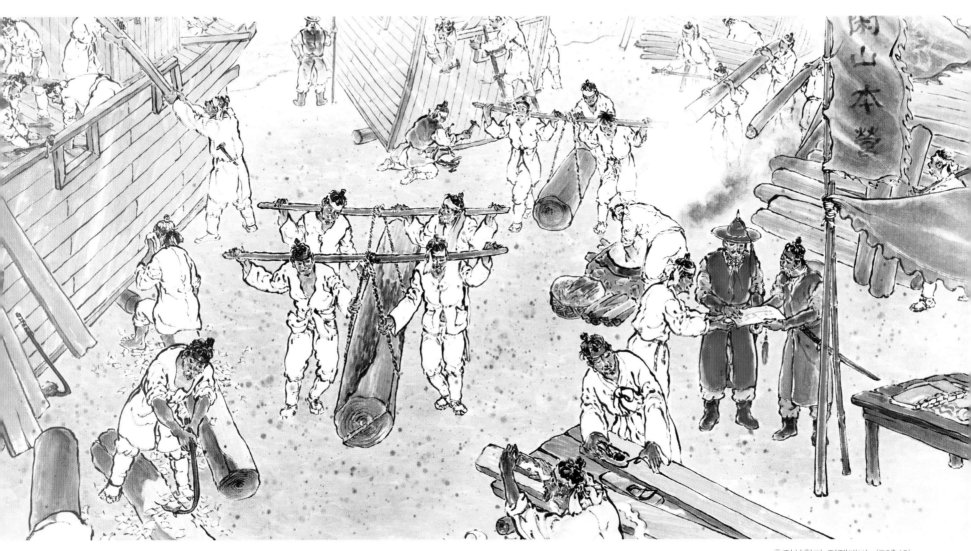

휴전상황과 전쟁대비 (70*40)

휴전시에도 전쟁준비에 고단했던 순천사람들

1594년 3월 제2차 당항포해전에서 크게 패한 왜군은 이후 조선수군에게 감히 접근하지를 못했다. 이로부터 3~4년간에 걸친 휴전기에 들어갔으나 순천부 사람들이 주축을 이룬 전라좌수군은 전쟁준비에 여념없었다. 수군통제사 이순신은 순천부 수군진과 전라좌수영 각 진으로부터 각종 군수물자와 목재를 다량 수집한 후 관내의 목수 200여 명을 동원, 한산도에서 약 250 척의 전선을 건조하였다. 또한 정사준이 개발한 우수한 성능의 화포를 갖추고 화약을 비축하는 한편, 활쏘기 훈련 등 전투력 강화에 박차를 가함으로써 왜군의 도발에 대비하였다.

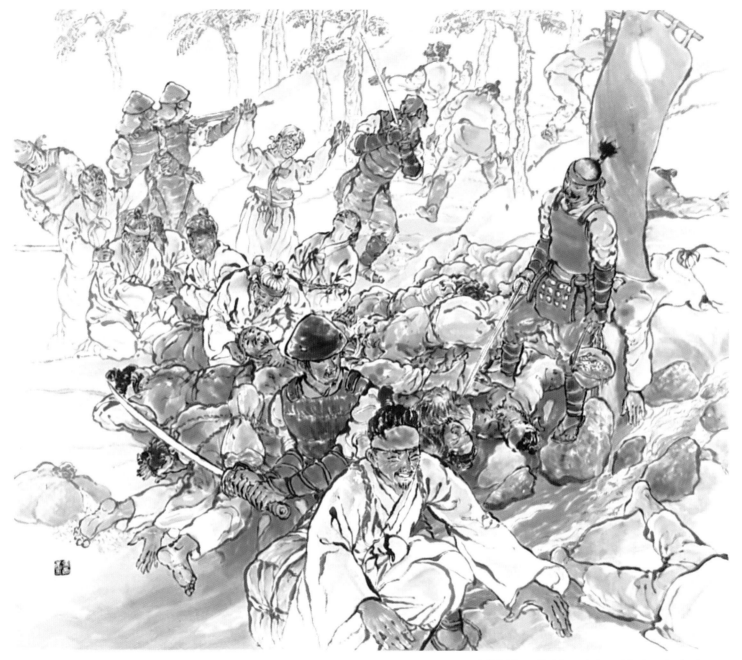

피내(血川) 그 참상

<div style="text-align:right">피내(血川) 그 참상은 그야말로 참혹했다 (65*55)</div>

임진·정유왜란 7년 전쟁기간 중 순천에 왜군이 직접 쳐들어 온 것은 2차 전쟁기인 1597년 정유재란 때이다. 지난날 패전의 한을 갚기 위해 혈안이 된 왜군은 1차 전쟁기인 임진왜란 중에 해군기지로서 왜군을 완벽하게 제압했던 전라좌수군의 근거지였던 순천을 철저히 유린하였다. 정유재란 중 고을 건달산(乾達山) 현 인제산 깊은 골짜기에 피난했던 이 지역 사람들은 왜적들에게 잔인하게 도륙(屠戮)을 당하였고 그 때 골짜기에 흐르던 물이 온통 피내(血川)를 이루었다는 슬픈 이야기가 전해지고 있다.

이순신의 백의종군 길, 17일간의 순천사람들

정유년 4월, 감옥에서 풀려나온 이충무공이 백의종군 길에 올랐을 때였다. 불행이 겹쳐 모친상까지 당하였으나 치상조차 치르지 못한 채 떠나온 고난의 여정이었다. 도원수 진중에 종군하기 위해 송치재를 넘어 순천에 도착한 것이 4월 27일이었다. 그때부터 5월 14일 경상도 초계를 향해 떠나던 날까지 17일간을 남문 밖(저전동) 정원명(鄭元溟)의 집에 머물며, 온 고을 사람들의 조문과 위로를 받았다. 정원명은 승평사은 정소(鄭沼)의 장남으로 아우 상명(翔溟)과 함께 처음부터 이충무공 밑에서 의병활동을 펼치던 인물이다. 또한 순천부는 임란 1년 전부터 7년째 이순신과 인연을 맺은 고을이었기에 그의 고향과 다름없는 곳이기도 했다.

첫날부터 정사준·사립 형제와 아들 정선 등을 비롯, 이기남·이기윤·이득종·신응원·이원룡·양정언 등이 매일같이 찾아와 심신을 위로하며 수발을 들었다. 이집, 저집에서 떡을 해오고, 정혜사의 승려 덕수는 짚신을 삼아와 바쳤으며, 장님 점쟁이 임춘경은 충무공의 운세를 점쳐 앞날을 기원해 주었다. 그가 순천을 떠나던 날은 정사준 형제와 양정언 등이 아침 일찍부터 동행길을 자청하였고, 정상명 등은 목적지 초계까지 그림자처럼 수행하였다.

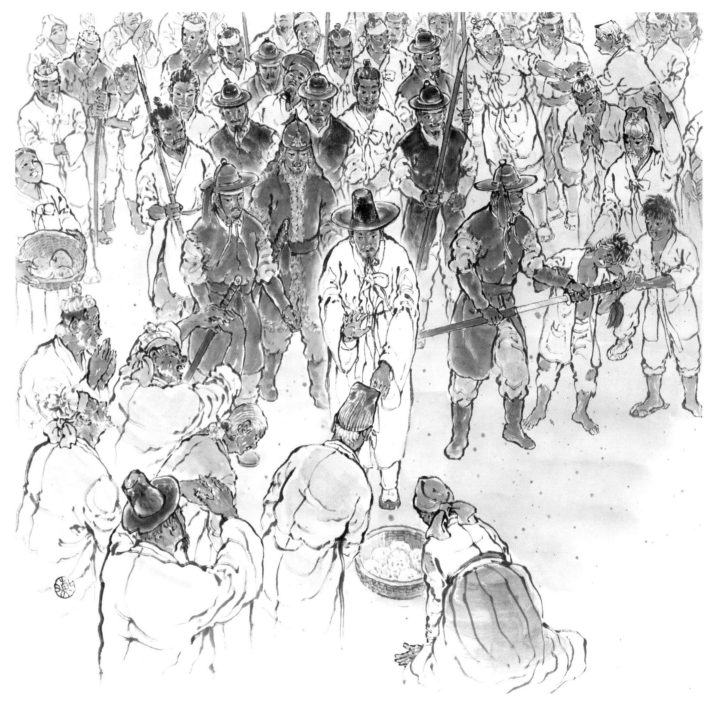

백의종군 이순신 삼도수군 통제사로 재임명 (59*55)

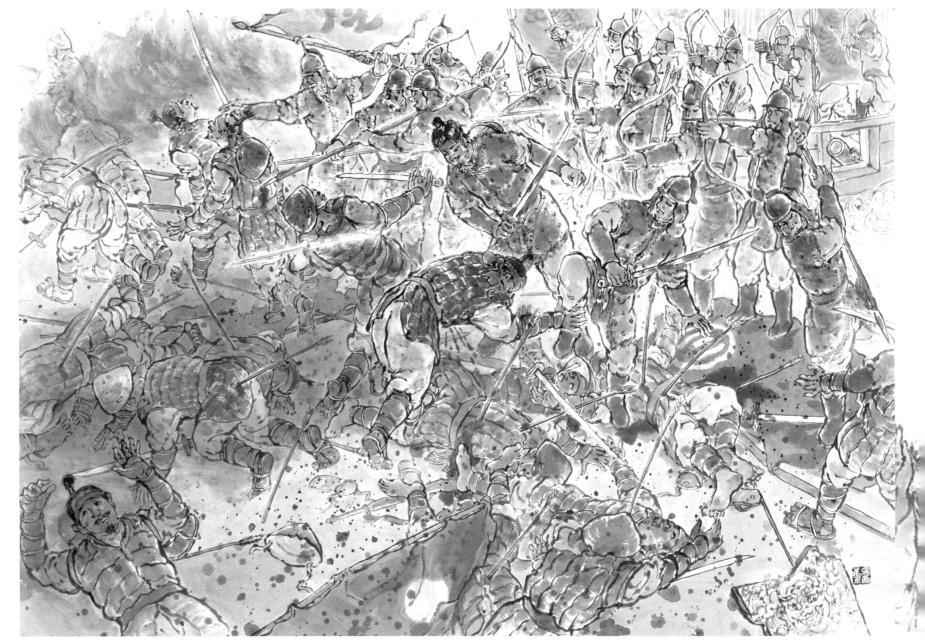

왜군의 퇴로를 끊어버린 장도대첩

1598년 9월 20일 이순신과 진린 휘하의 조·명연합수군은 왜교성을 공격하기 전 장도(노루섬)를 급습. 광양만의 해상 요새지를 장악하였다. 이때 통제사 휘하 순천출신 군사들이 중심이 되어 조선인 포로 3백여 명을 구출하고 군량미 3백여 석을 빼앗았으며, 삼일포 해안에 소굴을 이루고 있던 왜적들까지 소탕하는 대첩을 거두었다. 이 해전의 승리로써 해상으로 통하는 적의 퇴로를 막아 왜교성의 침략군에게 큰 타격을 가하였다.

(必死則生 必生則死) 필사즉생 필생즉사 : 반드시 죽기를 각오하고 싸우면 살고 살려고만 하면 죽는다.

노 루 섬 이 여
김 만 옥

400여년전 희생된 무수한 원혼들

그 아픔의 역사를 지우려 하는가

노루섬이 토석채취장이 되어

개발이라는 명분으로 바다를 매립했으니

역사 정유재란사를 지우려 하는가

개발과 역사유적이 공존할수도 있다는데

왜교성과 노루섬을 품고 있는 광양만 해역

신성포가 해상사적 공원으로 조성되었드라면?...

노루섬에서 백성들을 구출 (68*18)

장도에서 백성들을 구출

현재 여수시 율촌면에 속해있는 섬으로 그 모양이 노루처럼 생겼다 하여 노루섬(장도)이라 부른다. 정유재란 당시 전략상 중요한 위치에 있는 그 섬을 왜군이 장악하여 병참기지로 이용하였으나 조·명 연합군의 공격으로 탈환. 해상으로 통하는 적의 퇴로를 막아버렸다. 이렇게 중요한 전투 현장이 공단 개발이라는 명분아래 바다를 매립하는데 쓰일 토석 채취장이 되어 반은 잘려 나간 채 남아있다. 400여년전 희생된 무수한 원혼들과 더불어 슬픈 역사를 안은 노루섬. 이제라도 임진·정유왜란 당시 우리의 주된 수군기지이면서 두드러진 전과를 남겨준 노루섬이 전적지 공원으로 조성되길 바란다.

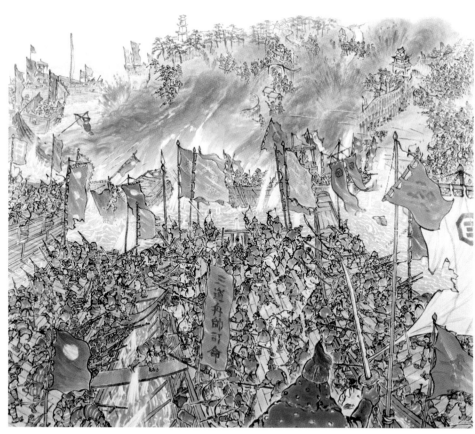

보름이 넘게 계속되는 전투 (63*54)

조 · 명 · 일 동북아 3국군의 왜교성전투

1598년 9월 20일(음력)은 조 · 명 · 일 3국군이 왜교성과 광양만을 무대로 정유재란 최대의 육해상 합동전투를 벌였던 날이다. 이 전투는 명의 육군장수 유정(劉綎)의 위계(僞計)에 의해 왜장소서행장을 사로잡을 목적으로 거짓 강화회담을 약속한데서 비롯되었다. 순천읍성과 왜교성 중간지점에 회담장소를 정한 후 유정이 회담장 주위에 군사를 매복시켰다가 현장에 도착한 소서행장에게 탄로가 나면서 쫓고 쫓기는 추격전이 시작되어 왜교성의 대공방전으로 전개되었다. 이날부터 조 · 명연합군이 17일 동안 육해상으로부터 5만 5천의 대군을 동원, 왜교성을 공격하였으나 성을 함락시키지 못하였다. 성중의 왜군 병력은 약 1만 3천여 명에 그쳤으나 우세한 화력으로 난공불락의 요새지에 구축된 철옹성을 빼앗기 어려웠다. 명나라 군사들의 희생이 매우 컸다.

조 · 명 · 일 3국군이 왜교성 전투도는 명나라 도독 진린 휘하의 종군화가가 그린 '정왜기공도'를 중심으로 [선조실록]과 [난중잡록] 등의 기록들을 참조, 조선군과 의병의 활약상을 부각시켜 재구성하였다.

(此讎若除 死卽無憾) 차수약제 사즉무감 : 이 원수 모조리 무찌른다면
이제 죽어도 여한이 없겠나이다.

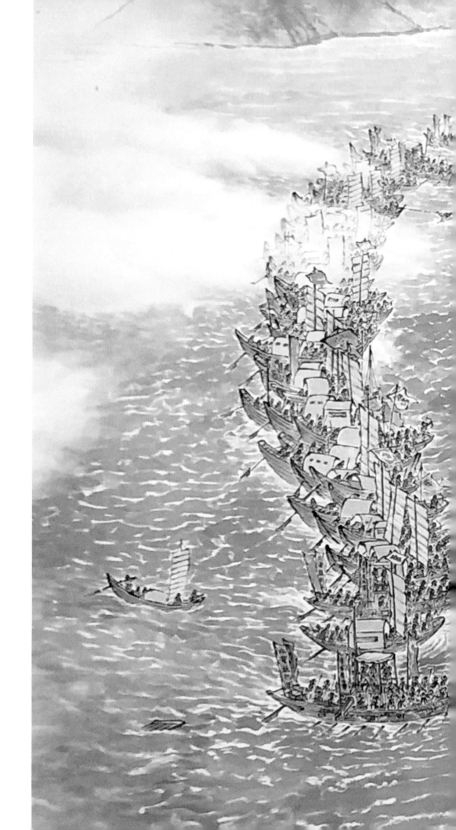

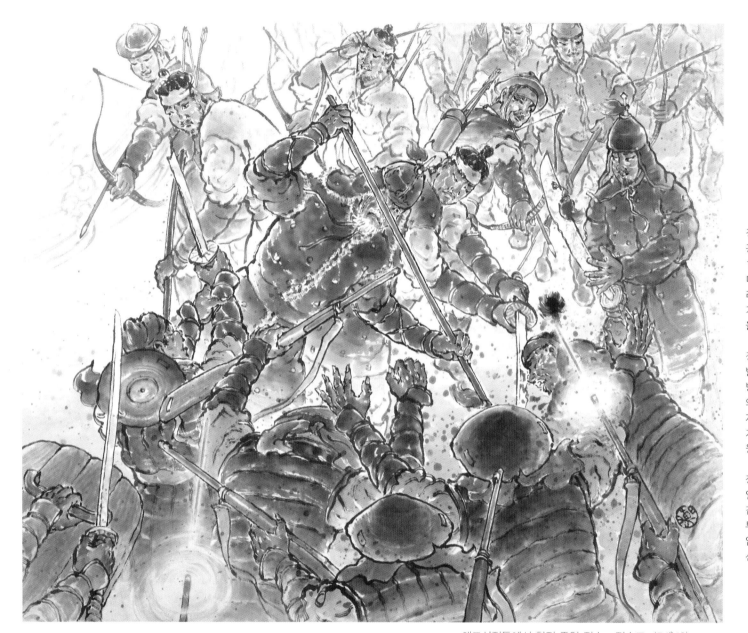

정극인(1401~1481)의 자는 가택(可宅)이며 본관은 ▢광이다. 글재주가 뛰어났으며 1492년에 생원이 ▢ 1458년(단종) 문과에 급제 정인벼슬에 이른다. ▢ 대군에 의해 단종이 폐위되자 불사이군(不事二君)▢ 라하여 벼슬에서 물러나 후학들의 교육에 힘썼으▢ 가사문학에 뛰어나 최초의 가사작품인 상춘곡(賞春▢을 집필했다.

정숙은 정극인의 후손으로 학문을 좋아하고 정▢ 밝았으며 충성심이 남달랐다고 한다. 정유재란 때▢ 병을 일으켜 많은 공을 세웠으며 1598년 9월 해▢ 왜교성 전투에서 명나라 장수 유정이 왜군에 포▢ 자 이를 구하려 격전을 치르다가 중과부적으로 ▢ 게 되자 바다에 투신. 장렬한 최후를 맞는다. 후에 ▢ 원종훈(宣武原從勳)에 책록 되었다.

정승조는 자가 계열 호는 야암으로 충의가 높았▢ 일찍이 은사로 참봉이 되었다. 정유재란때 숙부▢ 같이 의병에 참전 선봉에서 활약하였으며 왜교성▢ 투에서 전세가 불리하자 숙부와 함께 치욕을 당할 ▢ 없다하여 바다에 투신 순절하였다. 후일 선무원종▢ 신에 책록되었다.

왜교성전투에서 혈전 중인 정숙 · 정승조 (54*49)

정숙 · 정승조 선봉에서 혈전을

순천출신 정숙(丁淑) (영광정씨) 정승조(丁承祖)는 300여명의 의병을 일으켜 왜군의 침략에 대항하여 큰 공을 세웠으며 1598년 왜교성 전투에서 치열한 전투중 왜군에 포위되어 위급에 처한 명장수를 구원한 뒤 중과부적으로 전세가 기울자 치욕을 당할 수 없다며 바다에 투신, 순절한다. 정승조도 숙부 숙과 같이 의병에 참여하여 항시 선봉에서 활약하였으며 왜교성 전투에서 어려움에 처한 명장수를 구하였으나 전세가 불리하자 그도 숙부를 따라 바다에 몸을 던져 순절하였다. 후에 선무원종훈에 나란히 책록되었다.

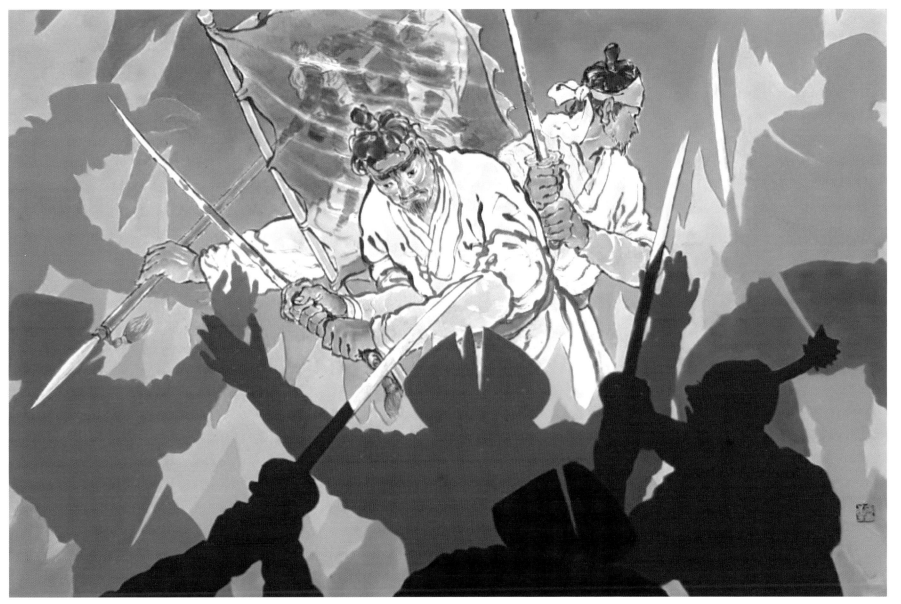

왜적을 단칼에 (64*42)

이기남과 기준 · 기윤 종형제들의 활약상

이기남(李奇男)의 본관은 광산으로 상사면 출신이었다. 임진왜란이 일어나자 기윤 · 기준 등 종형제들을 이끌고 전라좌수사 이순신 휘하에 자발적으로 종군하여 해전에서 큰 공을 세웠다. 특히 무예가 뛰어난 그는 최초의 거북선 돌격장으로서 눈부신 활약을 하였으며 전라좌수군의 군량을 마련하기 위해 흥양 도양장의 감농관이 되었을 때는 둔작 경작에 심혈을 기울여 매년 3백석 이상의 군량을 공급하였다. 이기준(李奇俊)은 기남의 종제로서 임진왜란시 형 기윤(奇胤)과 함께 종형을 따라 전라좌수사 이순신 휘하에 자원종군하여 해전에서 많을 공을 세웠다. 1598년 왜교 공방전이 벌어졌을 때는 광양만 해전에 참전, 야간전투에서 적선을 불태우는 혁혁한 전공을 수립하였다. 최후의 노량해전시 적탄에 맞아 부상을 당한 가운데서도 끝내 물러서지를 않았다.

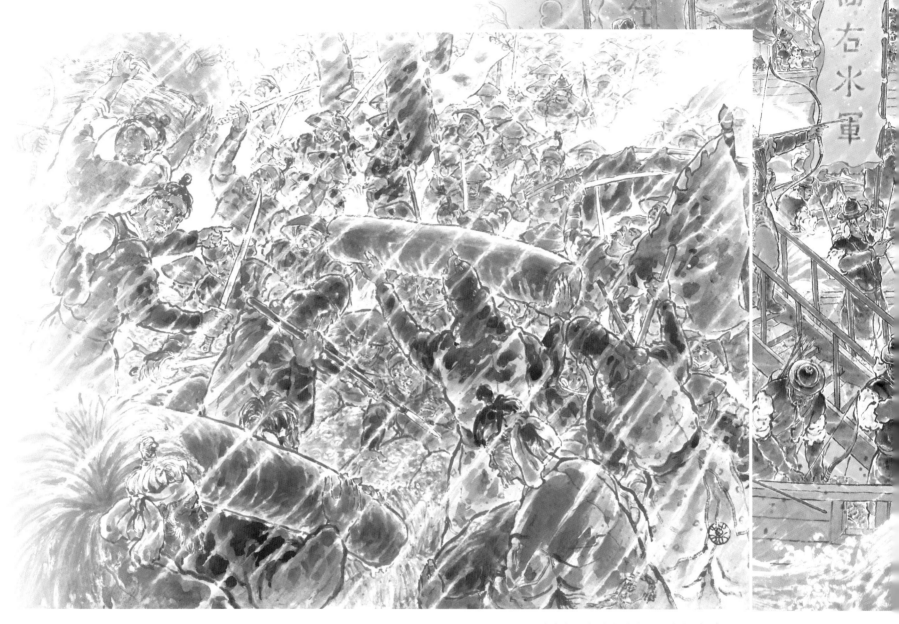

장맛비 속에 혈전 허일 四부자 (70*55)

진주성의 충절, 허일의 충렬사

허일(許鎰)의 자는 여중(汝重)이고, 호는 일심재(一心齋), 본관은 양천(陽川)이다. 성품이 강개하고 무예가 뛰어나 1585년(선조 18) 무과에 급제 후 선전관과 훈련원 주부 등을 거쳐 웅천현감으로 있을 때 임진왜란이 일어나 통제사 이순신 막하에 들어가 활약하였다. 초기 해전에 참전하여 남해 등지에서 전공을 세운 뒤 1593년 6월, 제2차 진주성전투 때 김천일 · 최경회 · 장윤 등 호남 의병장들과 더불어 순절하였다. 허곤의 자는 성대(聖代), 호는 재헌(載軒)이며, 일심재의 셋째 아들이다. 1593년 6월에 부친과 형제들이 제2차 진주성전투에 참전했다가 순절하자 그 원수 갚기를 맹세한 뒤 통제사 이순신 막하의 한산도 전투에서 전사하였다. 허경의 자는 여명(汝明), 호는 장암(莊庵)으로 승평사은 엄(淹)의 아들이며 일심재의 재종제이다. 무과에 급제한 후 여러 관직을 거쳐 장연현감으로 있을 때 임진왜란이 일어나자 이순신 막하에 종군한 뒤 1593년 6월 제2차 진주성전투에 참전하여 재종형 일과 함께 순절하였다.

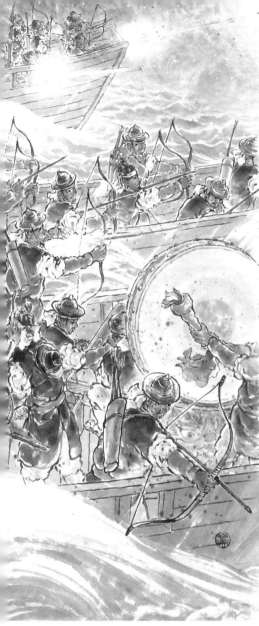

한산도 전투에서 충혼을 발휘하다 (130*85)

고을여인의 의열 (63*54)

강씨녀의 의열

정유재란 때 소서행장의 군사들이 순천부 용두포(신성포)에 왜성을 축조한 뒤 전남 동부지역 일대를 점령하고 있었을 때였다. 당시 왜병들은 때를 가리지 않고 민가에 침입하여 세금을 강요하고 재물을 약탈하였다. 그때 한 왜병이 강씨 여인 집에 나타나 행패를 무리며 세금을 강요하였다. 강씨 여인은 남의 나라에 쳐들어와 세금을 강요하고 협박하는 침략자에게 분노가 치밀어 올랐다. 그를 죽여 없애기로 결심한 강씨 여인은 먼저 술을 주어 먹인 뒤 식사를 준비하겠다고 부엌에 들어갔다. 미리 갈아둔 칼을 들고는 술에 취해 떨어지기를 기다렸다가 왜병을 찔러 죽였다. 나약한 여인의 몸으로 통쾌하게 왜병을 처단했던 강씨녀. 그 불꽃같은 의열에 고을사람들이 탄복하였다.

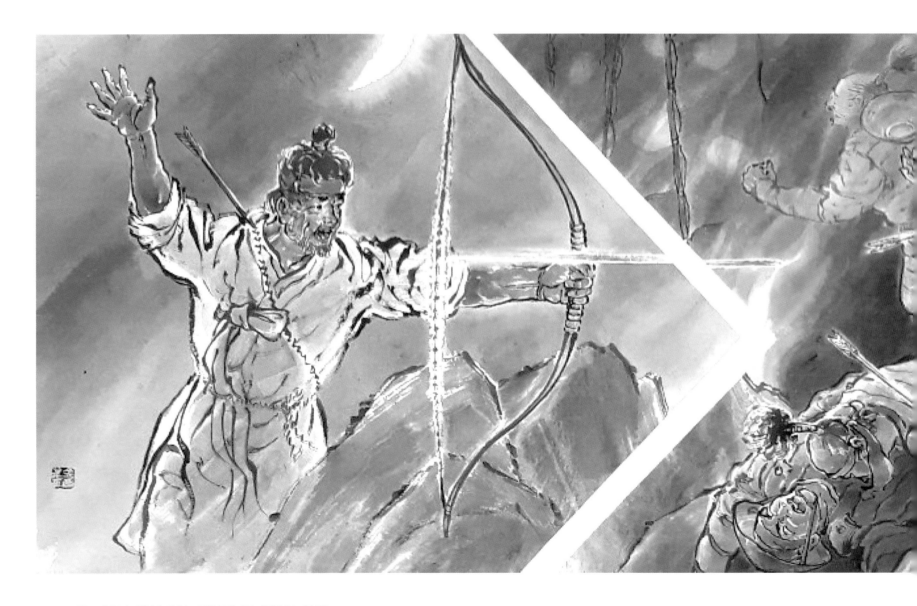

죽도봉의 화살대와 의병장 김대인의 활약

첨사(僉使) 김대인(金大仁)의 자는 원중(元仲), 본관은 김해로 별량면 대려동 출신이었다. 무예가 출중하여 무과에 급제한 뒤 임진왜란이 일어나자 전라좌수사 이순신 휘하에 들어가 많은 공을 세웠다. 성품이 강개하여 불의를 참지 못했던 그는 이충무공이 모함을 당하여 투옥되고, 원균이 수군 통제사가 되자 그를 따르지 않고 독자적인 의병활동에 나섰다. 정유년 9월에 재침군이 왜교에 철옹성을 쌓고 이 지역을 점령하였을 때 죽도봉의 화살대를 베어다가 활과 화살을 만들었다. 이 전죽(箭竹)무기를 이용하여 밤중에 유격전법으로 왜교성의 적병을 무수히 사살하였다. (가덕첨사(加德 僉使)에 제수되어 벼슬이 종2품 가선대부에 올랐다.)

육해상에서 눈부신 활약 (77*36)

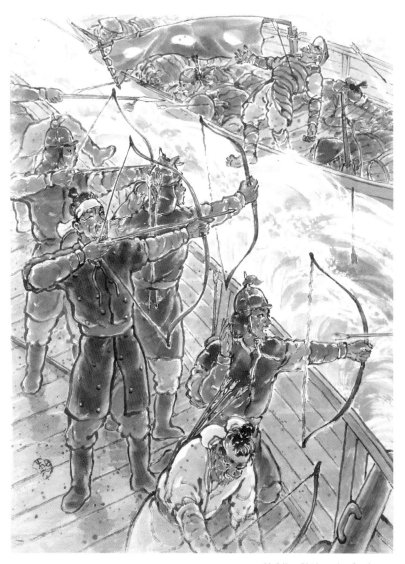

쉼 없는 화살로 (45*60)

부상 중에도 굴함이 없이

정유년(1597년) 원균이 칠천량 전투에서 패전하며 한산도가 무너지자 김대인은 홀로 바다에 뛰어들어 사흘 밤낮으로 헤엄치며, 물 한모금 못하여 기진맥진 하면서도 큰 칼과 궁시(弓矢)는 끝내 손에서 놓지 않고 돌아왔다고 한다. 광양만 전투에선 부상 중에도 굴함이 없이 적병들을 격퇴시켰다. 천성이 강직한 그는 전후에도 굴하지 않고 직언으로 일관하다가 옥중에서 억울한 죽임을 당한다.

7년전쟁 최후의 – 관음포(노량)해전

1598년 8월 풍신수길이 병사하면서 왜군의 철군령이 내렸을 때 왜교성의 소서행장은 명의 장수유정과 진린에게 뇌물공세를 취하며 철수로를 열어주길 애걸하였다. 수군통제사 이순신에게도 같은 방법으로 간청하였으나 일거에 거절당한 뒤, 남해·사천등지에 주둔한 우군에게 은밀한 구원요청을 하였다. 그로 인해 소서행장 군의 철군을 도울 왜선단이 광양만으로 들어올 것을 미리 알고, 조·명연합수군이 하동쪽 노량목을 지키고 있다가 시작된 전투가 이른바 노량해전이었다.

처음에 하동 죽도 부근에서 시작된 이 해전은 세찬 북동풍으로 인해 남해 관음포 해역으로 밀려 전개된 3국군의 대혈전이었다. 여기에서 왜선 200여 척이 불타거나 침몰 수장되었으며, 적의 시체가 바다를 덮어 붉게 물들였을 만큼 연합수군이 대승을 거두었다. 안타까운 것은 이때 조선의 수군통제사 이순신이 적탄에 맞아 장렬하게 전사한 것이었다. 그날이 1598년 11월 19일 아침이었다.

1598년(무술년) 관음포(노량)해전은 임진왜란 7년전쟁의 최후를 장식한 해전인 동시에 2개월간에 걸친 왜교성 전투의 마지막 회전으로서 조선군에게 대승을 안겨준 전투이다. (다음날 새벽 11월 20일 왜교성의 소서행장은 자신의 부대를 이끌고 남해를 지나 일본으로 도망갔다.)

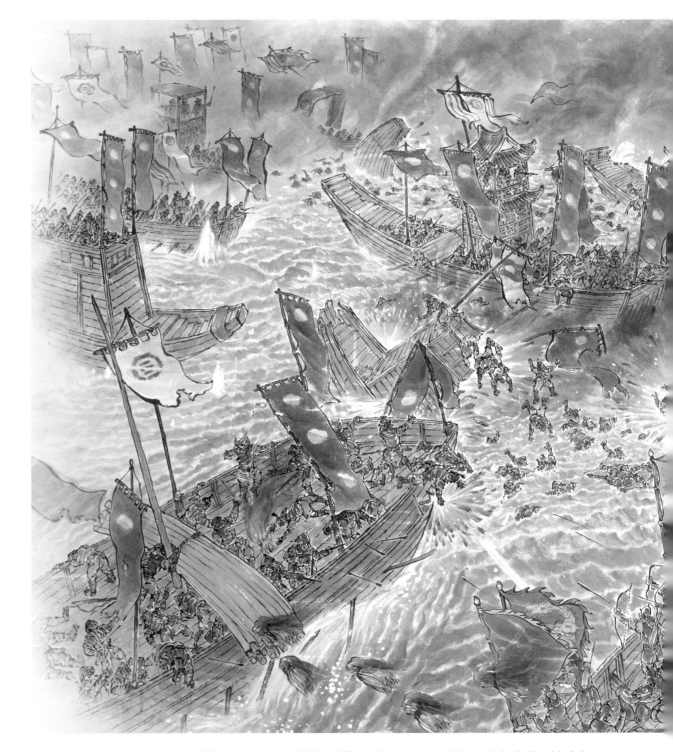

(戰方急 愼勿言我死 勿令驚軍) 전방급 신물언아사 물령경군 : 지금 싸움이 한창 급하다 내가 죽었단 말을 꺼내지 마라 군사를 놀라게 해서는 안된다.

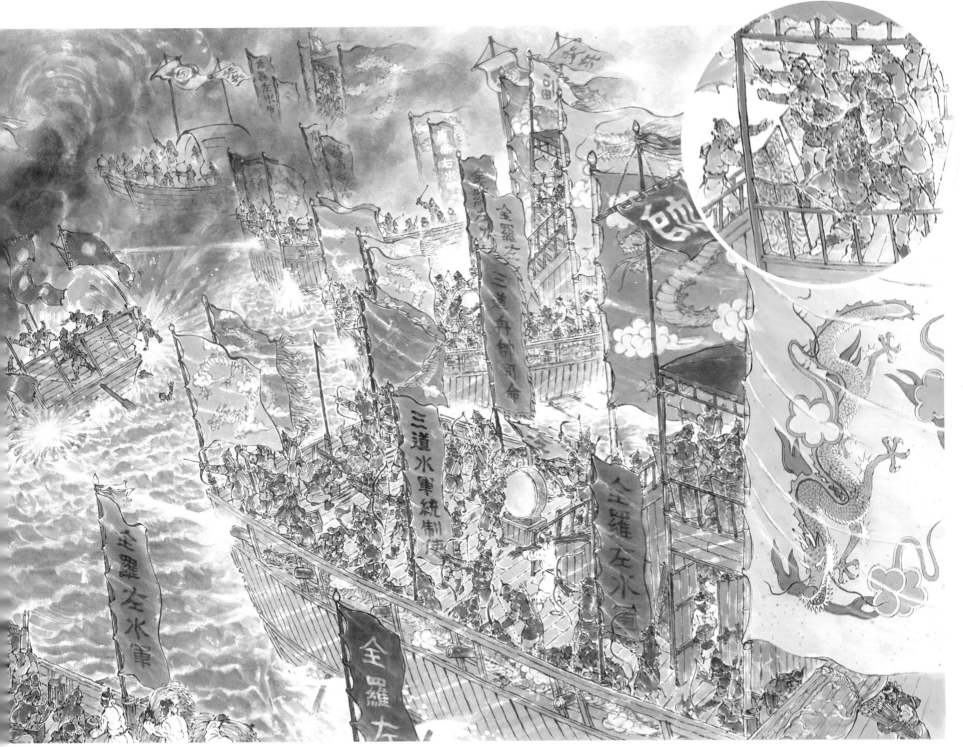

세계해전사에 유례없는 승리 (208*90)

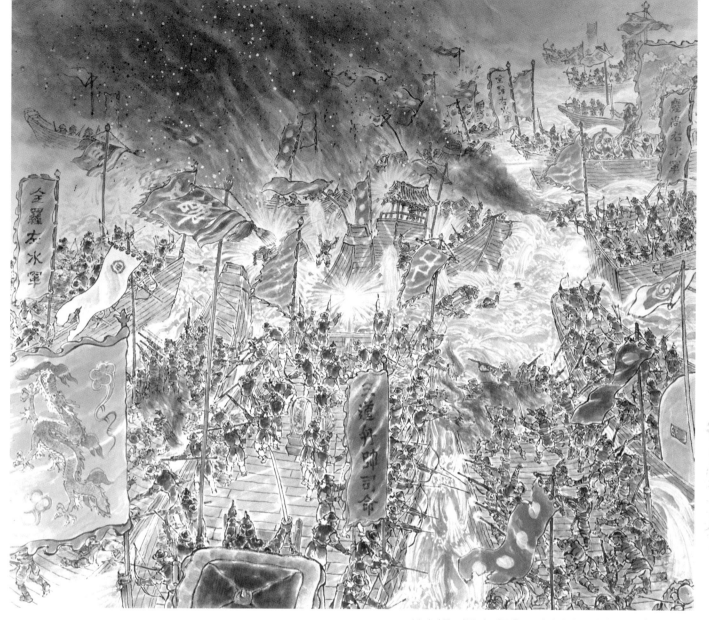

불바다를 이루며 왜군을 노량바다에 수장하다 (69*51)

조 · 명 연합수군 최후의 혈전

통제사 이순신과 명군부장 등자룡(鄧子龍)이 좌우 선봉에서, 명나라 장수 진린이 그 뒤를 따라 출전한다. 북서풍을 이용해 화전 · 화공으로 공격 격렬한 전투로 광양만 앞 바다가 붉게 물들었다. 진린의 배가 포위되어 왜군이 배에 올라 칼을 휘두르며 공격할 때 이순신이 왜군 대장선을 집중 공격, 왜군의 포위를 풀게 한 뒤 진린을 구출하였다. 이와중에 67세의 노구를 이끌고 참전한 명장수 등자룡이 혈전 중 순절한다. 명의 부총병 진잠 (陳蠶)은 진린의 배를 호위하면서 진격하에 호준포와 위원포를 함께 쏘아대며 용전하였다. 명의 유격장 계금(季金)은 부상당한 왼팔을 동여맨 채로 오른손에 미첨도를 들고 왜병 7명을 참살하였다. (조원래 · 임진왜란 중 전라좌의병과 순천의병의 활약 269/정유재란과왜교성 전투 312 순천시사)

가리포 첨사 이영남 낙안군수 방덕룡 등 10여명의 조선수군 지휘부들이 순국하였으며 김대춘, 서춘무, 이응춘의 순절과 이종호, 배몽성, 성윤무, 박학룡, 정호, 전방삭, 김모, 이신수, 이기현, 한위 등 순천 출신 의병, 의승장들의 전공이 빛났다.

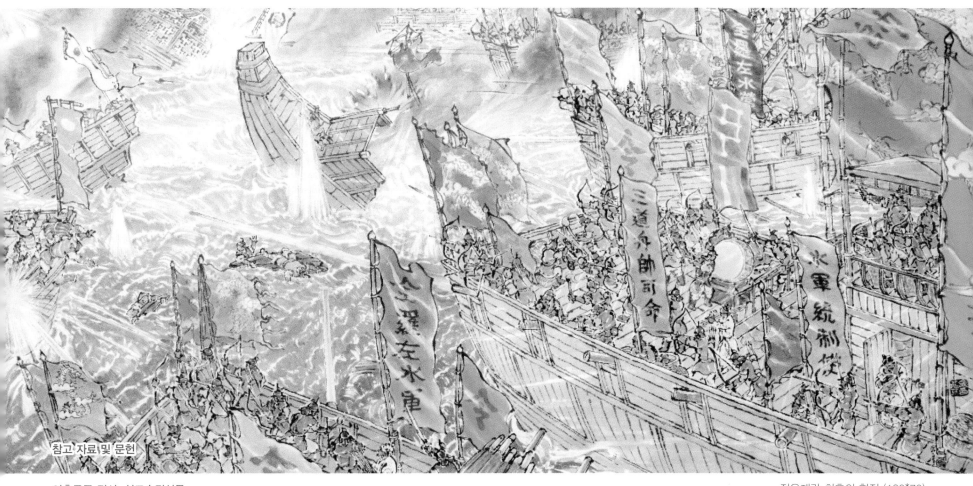

정유재란 최후의 혈전 (120*70)

참고 자료 및 문헌

이충무공 전서, 선조수정실록

호남절의록

선무원종공신록

난중일기

이수광 승평지

조현범 강남악부

조원래 임진왜란중 순천의병의 활약 | 순천시사 1997

조원래 남도의 백성이 지킨 나라 | 국립순천대학교 2016

이민웅 이순신 평전 | 성안당 2017

내고장 승주의 얼 | 승주군

허 석 제2차 진주성 전투의 영웅 장윤 | 도서출판 아세아

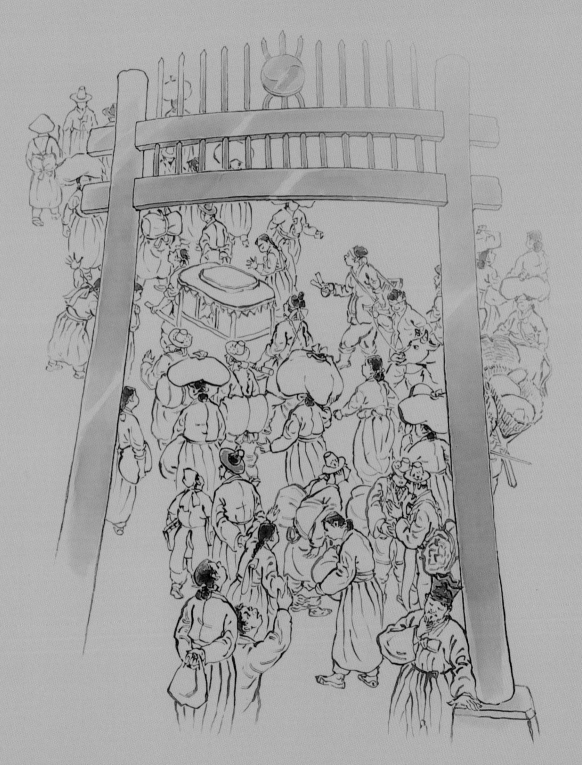

충 · 효 · 예도의 흥학고을

역사적으로 순천이 예도(禮道)의 고장인 것은 고려때 선정을 베풀고 간 지방관 최석에게 그 은혜를 잊지 않았던 팔마의 유품으로부터 비롯되었다. 조선시대에 들어와서 이 고을에 도학자 김굉필의 교육활동이 펼쳐진 이후 전라도 최초의 사액서원인 옥천서원이 건립되었다. 이후 순천부는 향교와 서원교육의 전성기를 거치면서 충 · 효 · 예도의 본고장으로 발전하였다. 임진왜란시 충의의 인물들이 집중적으로 배출되어 국난극복의 선봉에 섰던 것이 그 사실을 뒷받침한다. 조선후기 관학교육이 쇠퇴하게 되자 사립 학교 양사재를 설립하여 흥학의 전통을 지켜오면서 충 · 효 · 예도의 창달에 힘써온 것도 이 고을이었다. 지금도 향교에 우뚝 서있는 김종일 · 황익재 부사의 흥학비가 순천부의 역사적 특수성을 말해준다. '순천의 양사재, 조현범과 강남악부, 주옥같은 문장을 보여주는 승평팔문장, 장용한 형제의 의협, 교육구국의 일생 우석 김종익 이야기, 스승과 그 제자, 아름다운 선비 이야기' 등의 역사화를 통해 [충 · 효 · 예도의 흥학고을]의 역사를 보게 될 것이다.

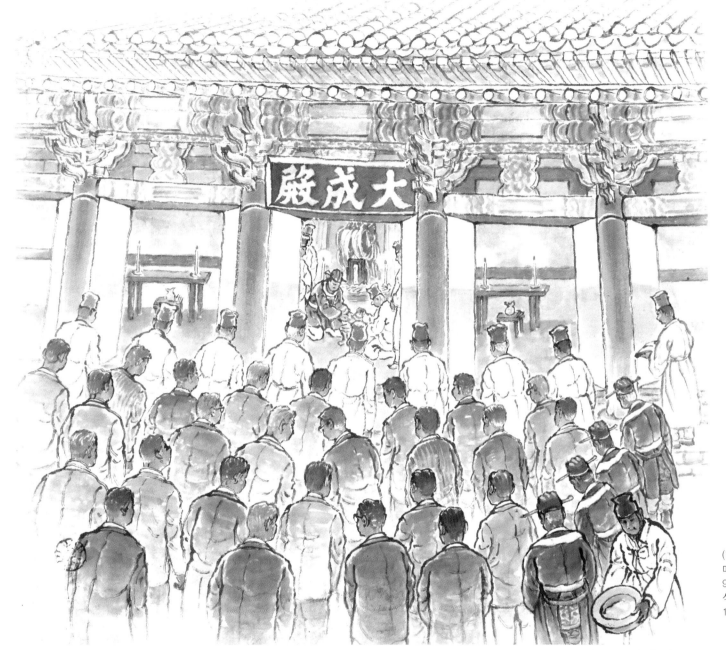

(향교의 연중 행사로는
매년 5월 11일 공자기신일.
9월 28일 공자 탄강일
석전대재와 매월 1일,
15일 재향을 한다.)

향교의 본당 대성전 (55*50)

전남 동부 유교문화의 본산 순천향교

고려시대 향학의 전통을 이어온 순천향교는 1407년(태종 7) 성동쪽에 처음 창건된 것으로 기록되어 있다. 그 뒤 몇 차례 이건과정을 거쳐 1801년(순조 1) 금곡동에 자리잡아 현재에 이르고 있다. 본교는 유생들이 강학(講學)하던 명륜당이 앞에 있고, 성현에게 제향을 올리는 문묘(대성전)를 뒤에 배치한, 소위 전학후묘(前學後廟)의 형식을 갖춘 명당으로서 전주·나주·남원의 향교와 더불어 전라도 4대향교로도 유명하다. 대성전에는 공자를 주벽으로 하여 춘추전국시대의 4성과 송나라 4현, 그리고 정몽주·김굉필 등 동국 18현의 위패를 봉안하여 제향하고 있다. 조선시대 전남 동부권의 대표적인 교육기관이었던 순천향교에서는 지방민의 유학교육과 충효예의 창달에 이바지하여 왔다. (1985년 2월 전남 지방유형문화재 127호. 2020년 12월 국가지정문화재 보물 제2101호.)

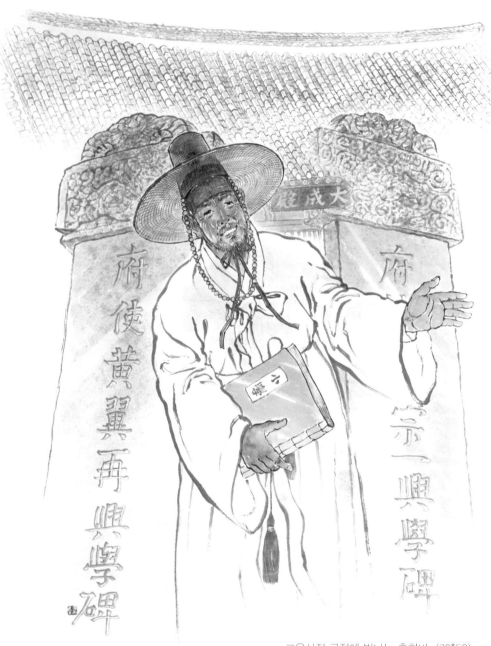

교육사적 공적에 빛나는 흥학비 (70*50)

향교를 향하는 관광객의 발길이 (60*40)

향교 안 비석군에는 황익재(黃翼再), 김종일(金宗一) 부사의 교육적 업적을 기리는 흥학비 두 기가 우뚝 서 있어 순천부가 오랜 흥학고을이었음을 말해주고 있다.

순천향교는 훌륭한 유학자를 제향하고 지방민의 유학교육과 보급에 크게 이바지하였다. 명륜당은 예절교육의 장으로 국내외에서 많은 관광객이 찾고 있다.

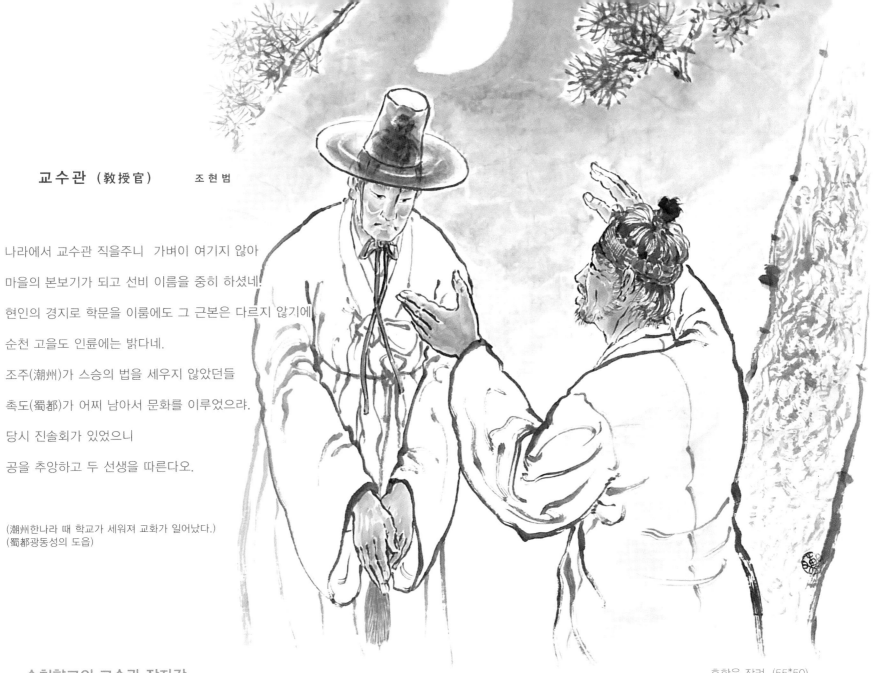

교수관 (教授官)　　조현범

나라에서 교수관 직을주니　가벼이 여기지 않아

마을의 본보기가 되고 선비 이름을 중히 하셨네.

현인의 경지로 학문을 이룸에도 그 근본은 다르지 않기에

순천 고을도 인륜에는 밝다네.

조주(潮州)가 스승의 법을 세우지 않았던들

촉도(蜀都)가 어찌 남아서 문화를 이루었으랴.

당시 진솔회가 있었으니

공을 추앙하고 두 선생을 따른다오.

(潮州한나라 때 학교가 세워져 교화가 일어났다.)
(蜀都광동성의 도읍)

후학을 장려 (55*50)

순천향교의 교수관 장자강

생원 장자강(張自綱)의 자는 가거(可擧), 본관은 목천(木川)이며 충의공 장윤의 조부이다. 1501년(연산군 7) 식년 생원시에 합격하여 순천향교의 교수관으로 부임한 후 진주로부터 순천에 이거하여 목천장씨의 순천 입향조가 되었다. 그가 순천에 왔을 때 한훤당 김굉필과 매계 조위가 유배생활을 하고 있는데, 한훤당의 도학사상과 매계의 시문학에 큰 영향을 받았다. 그는 한훤당과 매계가 순천에서 세상을 떠난 후 그들의 학문과 사상을 향촌사회에 부식시킨 가운데 순천향교에 새로운 학풍을 일으켰다. 이것이 16세기 초 순천지방의 진취적인 인재육성의 밑거름이 되었고, 그 영향이 곧 승평사은의 배출과 옥천서원의 창건으로 계승되었다.

낙안향교와 민속마을

낙안향교는 조선초기 성북쪽에 창건되었던 것이 뒤에 성동쪽 용암동에 이건되었는데, 1658년(효종 9) 향유 안지윤(安止尹)·박사겸(朴思兼) 등이 주관하여 현재의 위치로 옮겨 세웠다. 명륜당 옆에 서있는 오래된 은행나무가 현 향교의 역사를 지켜 왔지만, 안타까운 사실은 1908년 낙안군이 폐군되면서 향교 또한 훼철되고 말았다. 당시 벌교포를 중심으로 봉기한 항일의병이 식산은행을 습격하고 일제 헌병대를 공격하는 등 항일투쟁이 격렬해지자 그에 대한 보복조치로서 일제통감부가 낙안군을 아예 없애버렸던 것이다. 이른바 '벌교주먹'의 유래가 이로부터 비롯되었다고 전한다.

향교 외삼문 앞 향나무 (40*48)　　　　　　　오랜 세월을 안고 (24*36)

향나무는 청정을 상징한다. 샘물이나 우물가에 심었으며 뿌리가 물을 정화시켜준다. 향불을 피우면 잡귀들이 가까이 오지 못하게 하며 정신을 맑게 해준다고 한다.

낙안읍성(樂安邑城)의 축제일

600여년의 역사가 오롯이 보존 되어온 낙안읍성은
수군첨절제사 김빈길이 최초 축조한 토성으로 그 후
석성으로 개축하면서 1626년 임경업이 견고한 석성
으로 증축하였다. 낙안은 조선시대 대표적인 계획도
시로 국내·외 많은 관광객이 찾아오는 순천의 명소다.

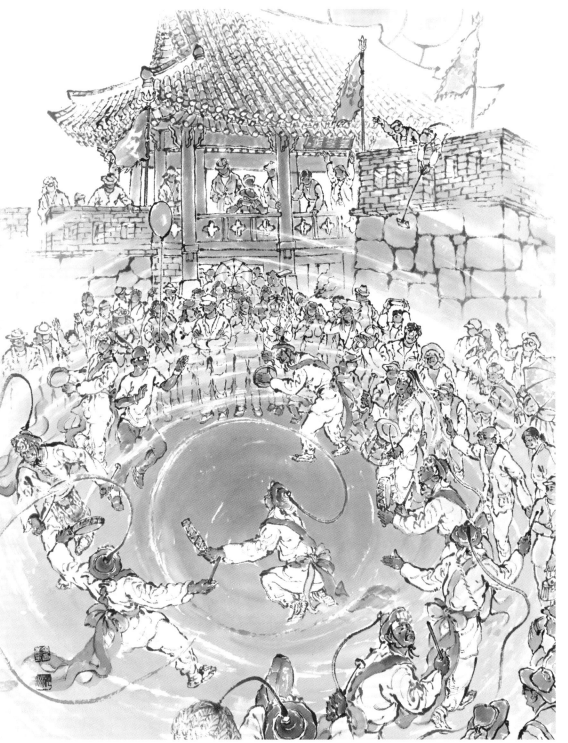

낙안성의 축제일 (60*45)

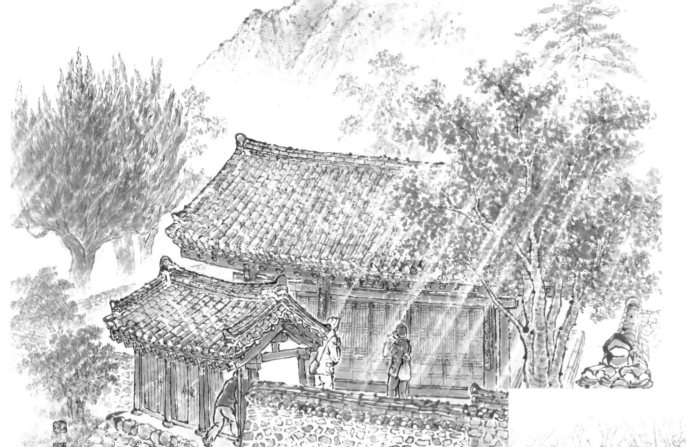

김빈길의 호는 죽강(竹岡), 본관은 고성(固城)이다. 여말 선초에 전라도 수군첨절제사로서 왜침의 최전방 지역이었던 낙안포(현 벌교)를 지킨 명장이었다. 1397년(태조 6) 당시 그가 쌓은 토축의 낙안성이 훗날 견고한 석성으로 발전하여 오늘의 모습을 보여주고 있다. 사후에 의정부 우의정에 추증되고 양혜(養惠)란 시호가 내려졌다.

임경업의 호는 고송(孤松). 본관은 평택으로 1618년(광해군 10) 무과에 급제한 후 이괄의 난을 평정한 공으로 진무원종(振武原從) 1등공신에 책록되었다. 방답진(돌산포) 수군첨절제사를 거쳐 1626년 33세의 젊은 나이에 낙안군수로 부임, 종래의 토축 성곽을 견고한 석성으로 개축하였으며 고읍 제1보를 쌓는 등 민생을 크게 안정시켰다. 병자호란시 의주 백마산성을 지키며 적의 침입로를 차단하여 명성을 떨쳤다. 후일 충민이란 시호가 내려져 사우 충민사의 명칭이 되었다. [강남악부]의 [백마포]에 그의 전설적인 행적이 자세하다.

충민사를 보다 (45*32)

충혼의 충민사

낙안향교와 나란히 자리잡은 충민사(忠愍祠)는 김빈길과 임경업을 추모하기 위해 1697년(숙종 23)에 세워진 사우이다. 김빈길은 고려말·조선 초기 왜구 격퇴에 큰 공을 세운 낙안출신의 명장이었고, 임경업은 1626년부터 3년 동안 낙안군수를 지내며 선정을 베풀었던 명관이었다. 1868년 서원철폐령 당시 훼철된 후 1974년 현 위치에 복설되었다.

낙안토성을 석성으로 (65*55)

청사와 매창의 곡수서원

조례동의 곡수서원(曲水書院)은 1712년(숙종 38) 승평사은의 일원인 정소와 매창(梅窓) 조대성(趙大成)을 제향하기 위해 건립되었다. 조구년 · 유책 · 임진상 등 지역유림의 발의에 의해 정소의 호를 따서 처음엔 청사사(菁莎祠)라 하여 저전동에 자리했었다. 1868년 서원철폐령으로 훼철된 이후 1958년에 이르러 순천향교의 유림과 연일정씨 후손들이 협력, 현 위치에 건립하여 곡수서원이라 개칭하였다.

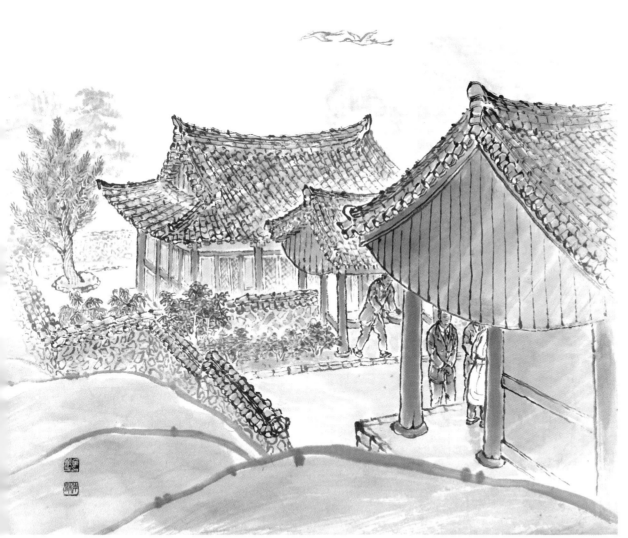

숲속의 곡수서원 포근함이다 (39*26)

가을을 품은 서원의 못(池) (25*37)

서원 앞 못(池). 물에 비친 짙푸른 하늘에 솜털같은 하얀 구름이 너무 깨끗하여 눈이 부실만큼 아름답다. 청사(菁莎)가 추구한 삶도 그러했으리라.

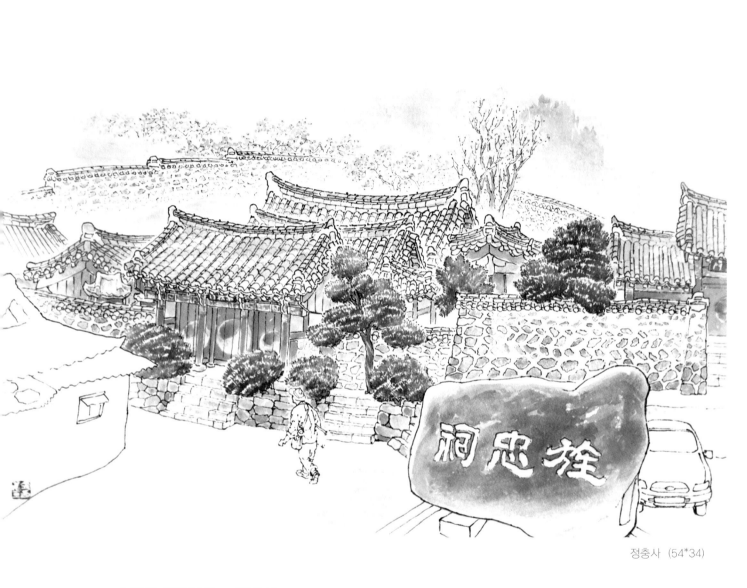

정충사 (54*34)

충의공 장윤 영정 (60*90)

장윤(1562~1593)은 자가 명보, 호는 학봉(鶴奉)으로 본관은 목천이다. 1582년 무과에 올라 여러 벼슬을 거쳐 사천현감이 되었는데 1592년 임진왜란이 일어나자 보성에서 거병한 의병장 임계영의 막하에서 금산, 무주, 성주, 계령 등지에서 큰 공을 세웠다. 이듬해 진주성 싸움에서 순절하였다. 사후에 병조참판을 증직 받았고 영조 때 충의(忠毅)라는 시호를 받았으며 철종 때는 좌찬성에 추증되었다.

순천의 사액사우 – 정충사

충의공 장윤을 추모하기 위해 17세기에 순천부 저전리에 세운 정충사(旌忠祠)는 이순신의 충무사(忠武祠, 순천시 해룡면 신성2길 145)와 함께 순천부의 양대 사액사우(賜額祠宇)로 유명하다. 임진왜란 때 전라좌의병을 이끌어 성주 개령지역에서 큰 공을 세운 장윤. 그는 다시 제2차 진주성전투에 참전하여 진주목의 가목사 겸 순성대장으로서 성의 함락과 함께 최후를 같이 한 전라좌의병의 명장이었다. 정충사는 1683년(숙종 9) 순천유림이 세운 것을 3년 후 1686년 호남유림의 청액상소로 사액을 받았다. 고종 때 대원군의 서원철폐령에 따라 훼철되었다가 1907년 후손 장현석 등이 옛터에 복설, 1946년 중수를 거쳐 현재 순천시 저전동 176 번지에 그대로 보존되고 있다.

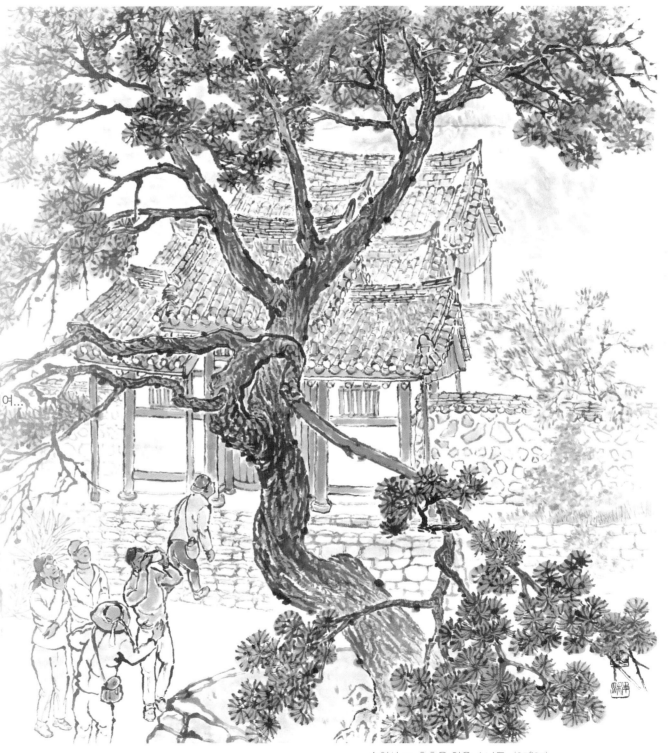

대인(大仁)은 대인(大人)이로다　　김 만 옥

왜적들의 침략에 맞서는 별량인 김대인(金大仁)

구름속으로 숨는 그믐달 그대 손이 빠르구나

스스로 만든 전죽화살은 적의심장을 향하고

산처럼 쌓였다는 시신 그렇게 나라를 구하나

대쪽같은 직언이 모함이라니

구국 충정의 삶이 스려지는구나 아 대인(大人)이여...

김해 김씨가 충정의 송천서원

송천서원(松川書院)의 창건연대는 알수 없으나
주암면 백록리에 있었던 것을 1954년 별량
면 동송리 송천마을에 옮겨 세웠다. 이곳이
바로 임란 의병장 김대인의 생가터였기 때문
이다. 여기에는 김해 김씨가문의 김일손·김
대인·김치모 등 충절 3인의 위패를 봉안하
여 제향하고 있다. 김일손은 1498년 무오사화
때 스승인 김종직의 조의제문을 사초에 올렸
다가 죽음을 당하였고, 김대인과 김치모(金致
慕)는 임진왜란 중 의병을 일으켜 이충무공
휘하에 종군하여 충절을 바친 인물들이었다.

송천사 그 충혼을 안은 소나무 (35*27)

서원 입구길 가운데 기품이 있는 동백나무 한그루와 병풍처럼 감싸 안은 이천서원의 동백숲 (45*41)

박세희(1491~1530)의 자는 이회(而晦)며 본관은 상주이다. 1514년 문과에 급제 하였으며 후일 기묘사화에 연루되어 강계에서 유배 중 그곳에서 죽었다. 후일 이조판서에 추증되었고 문강(文岡)의 시호를 받았다.

박증손의 자는 태이(太而)로 본관은 상주이다. 공은 품성이 침착하고 조용했으며 학문과 덕행으로 명성이 있었다. 1519년 기묘사화가 일어나 많은 사람들이 화를 당하자 순천 운곡천으로 이주해 이곳에서 후진 교육에 힘써 많은 제자를 배출 하였다.

박대붕(1525~1592)의 본관은 상주, 병절교위 박매(朴梅)의 아들로 성품이 강직하고 효성이 지극하였다. 1556년 사마시에 합격하여 주부벼슬에 이르렀으나 1565(명종)년 을축사화때 상소를 올리다 투옥 된 후 풀려나자 낙향하였다. 1592년 임진왜란때 고경명의 의병군에 가담하여 금산 전투에서 혈전 중 순절하였다. 후일 선무원종공신에 책록되었다.

상주박씨가문의 이천서원

이천서원(伊川書院)은 상주박씨가문의 기묘명현인 도원재 박세희(道源齋 朴世熹)와 이 집안의 순천 입향조 박증손(朴曾孫), 임란공신 박대붕(朴大鵬)의 충의와 유품을 추모하기 위해 건립되었다. 상사면 동백리에 자리잡은 이 서원은 1868년 서원철폐령으로 훼철된 이후 1961년 후손들이 기금을 모아 옛터에 복설하여 오늘에 이르고 있다.

충의에 빛나는 정사준 일가

정지년(1395~1462)의 자는 유영(有永)으로 1438년 (세종20)년에 문과에 급제하여 삼사의 관직등을 역임하였다. 수양대군이 단종을 폐위시키고 왕위를 찬탈하자 관직을 버리고 은둔, 학문연구에 몰두하였다.

정승복(1520~1580)의 자는 경윤(景胤)으로서 정지년의 5대손(五代孫)이다. 1544년에 문과에 급제, 이후 여러 벼슬을 거쳤다. 을사사화가 일어나자 관직을 버리고 현 순천시 옥천동으로 이거하여 스스로 장계거사(長溪居士)라 칭하고 학문을 연마하였다.

정사익(1542~1588)의 호는 포당이며, 정승복의 둘째 아들이다. 순천부사 이정에게 학문을 익히면서 김굉필을 추모하는 경현당을 중수하는 역할을 하였다. 승평사은 중 한사람으로서 6형제 중 둘째로 사준, 사횡, 사정, 사립이 있으며 아들 정빈이 있다.

정사준(1533~1604)은 정승복의 아들로서 1584년에 무과에 급제하였고 임진왜란때 충무공의 종사관으로 광양 싸움등에서 공을 세웠으며 총통을 제작하고 전공을 세워 후일 통정대부 승정원 좌승지 겸 경연 참찬관에 증직되었다.

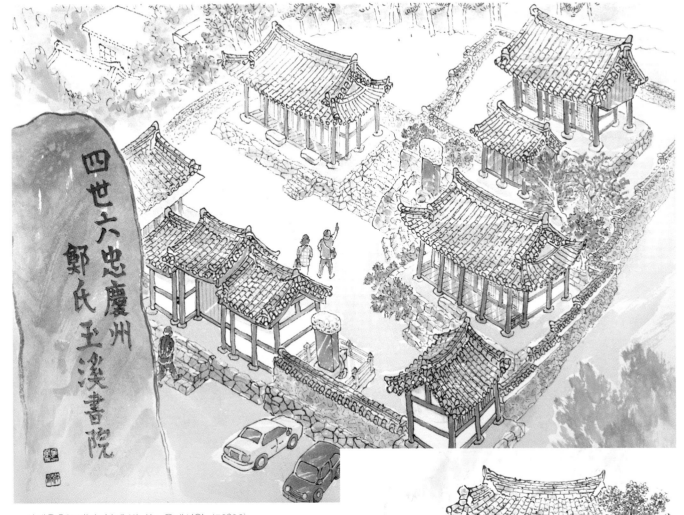

사세육충(四世六忠)에 빛나는 옥계서원 (50*36)

육충의 옥계서원

옥계서원(玉溪書院)은 처음에 1821년(순조 21) 순천부 장천리(현 장천동)의 옥천가에 건립되었다. 경주 정씨 노송정공파(老松亭公派) 시조인 정지년(鄭知年)을 주벽으로 하여 그의 증손 승복(承復)과 승복의 두 아들(사준·사횡) 및 두 손자(빈·선) 등 이른바 4세 6충의 위패를 봉안하였다. 이곳이 1868년 서원 철폐령으로 훼철된 후 1953년에 연향동 명말마을에 복설하여 현재에 이르고 있다. 옥계란 명칭은 정승복의 호에서 딴것으로서 옥천의 별칭이기도 하다. 정사준 형제와 아들·조카 등 4인의 충의에 대하여는 앞에서 본대로 수군통제사 휘하에서 모두가 전공을 세운 임란공신들이었다. 그런데 정사준의 형제들 중에서도 이충무공이 매우 높이 평가했던 징사립(鄭思立)을 배향하지 않은 것이 의아하다. 정사립은 이순신의 장계문과 서찰 등을 주로 작성했을 뿐 아니라 항상 곁에서 그를 보필했던 인물이다.

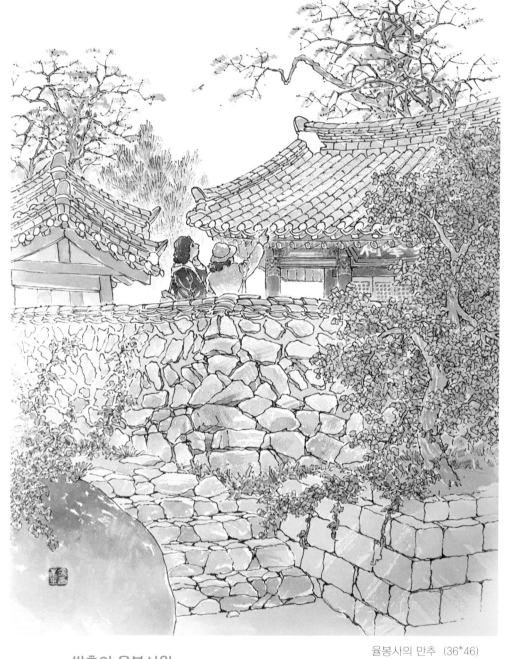

율봉사의 만추 (36*46)

영 원 한 영 광 (永遠한 榮光) 김 만 옥

영달을 탐하지 않는 정극인

나랏일에서 물러나 학문에 꽃 피우네

국난에 일어서 왜적과 격전을 치르는

정숙, 정승조 함께 충성을 다하니

대를 잇는 충 · 효 빛나게 하네 영광 정씨,

세월을 안은 무너진 담장에

이름 모를 풀꽃만 소담하다

삶에 근본을 깨우쳐주는 율봉서원이여...

쌍충의 율봉서원

율봉서원(栗峰書院)은 조선후기 순천 영광정씨가문의 충 · 효 · 열 삼강문이 세워졌던 자리에 건립된 사우이다. 1824년 전라도 유림이 발론하여 세조 때의 충신 정극인과 순천의 임란공신 정숙 · 정승조의 쌍충을 기리기 위해 세워졌다. 그 뒤 대원군의 서원철폐령으로 훼철된 이후 1948년 향중유림과 후손들이 옛터에 복원하였다. 현재 별량면 우산리 간동마을에 있다. 이 집안 충효열 삼강문의 내력을 보면, 첫째 1633년(인조 11) 정숙의 자부인 동복오씨의 열녀 정려가 세워졌고, 둘째 1804년(순조 4) 정숙(1556~1598) · 정승조(1573~1598)의 쌍충 정려가 세워짐과 동시에, 셋째 정숙의 7세손 효원(孝元)과 처 창녕성씨의 쌍효 정려가 세워진 것이다.

84

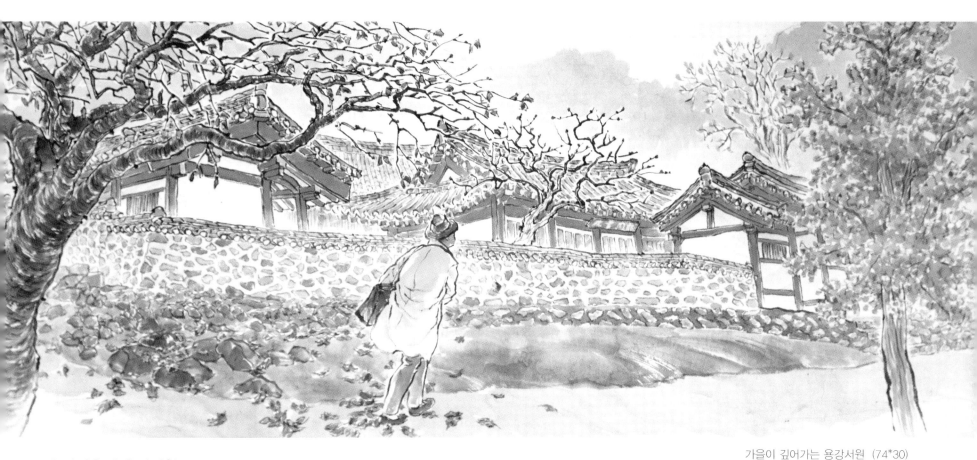

가을이 깊어가는 용강서원 (74*30)

부사 양신용의 용강서원

용강서원(龍堈書院)은 1821년(순조 21) 향중유림이 부사 양신용과 기묘명현 양팽손의 유덕을 추모하기 위해 용두면(현 해룡면) 중흥리에 건립된 사우였다. 고종 때 서원철폐령으로 훼철되었다가 1971년 금곡동 산 256번지에 복설, 서원의 명칭을 붙여 현재에 이르고 있다.

양팽손(梁彭孫 1488~1545)의 자는 대춘(大春) 본관은 제주이다. 1510년(중종)에 생원시에 합격하였으며 6년 후 문과에 급제한 뒤 조광조 등과 수학하였다. 1519년에 홍문관 교리가 되었으나 기묘사화가 일어나 관직을 삭탈당하여 고향인 능주로 내려왔다. 조광조도 능주로 내려오자 조석으로 대면하면서 교유를 하였으나 유배 달포만에 사사되자 홀로 염습을 하여 장사를 지냈다고 한다. 1537년 복직이 허락되어 용담현감 등을 지냈으며 고향에서 학포당을 짓고 제자들을 가르치며 시와 그림(안견의 화풍을 잇는 화가로 평가 받을 만큼 그의 산수화는 사림의 예술 세계를 보여주는 중요한 작품이다. 국립중앙박물관에 소장되어있다.)으로 소일하였다. 후일 인조때 판서로 추증 되었고 혜강(惠康)의 시호를 받았다.

양신용(梁信容)의 자는 경중(景仲), 호는 장춘(長春), 본관은 제주로 기묘명현 양팽손의 증손이다. 능주로부터 순천 용두포(현 신성포) 사호로 이주하여 제주양씨 순천 입향조가 되었다. 성품이 충성스럽고 강개하여 항상 대의를 쫓았으며, 선조 때 무과에 급제한 후 여러 관직을 거쳐 인동부사(仁同府使)와 경주영장(慶州營將)을 지냈다. 병자호란 때 군사를 이끌고 평안도 안주까지 진군하였으나 삼전도의 굴욕과 함께 난이 종식되자 관직을 버리고 낙향하였다. 앵무산 밑에 망성암(望聖庵)을 짓고 은거하며 국권회복을 기원하였다.

낙천사의 봄 (32*24)

육부자(六父子)의 충열사

선무원종공신(宣武原從功臣) 허일(許鎰)과 그의 아들 곤 및 재종제 경을 배향한 사우이다. 1868년 서원철폐령에 따라 훼철된 후 1972년 문화공보부 지원으로 순천시 조례동 150번지에 복건되었으며 전라남도 문화재자료 제6호로 지정되었다. 허일에게는 5명의 아들이 있었는데, 세 아들은 진주성 전투에서 허일과 함께 순절하였고 허원, 허곤 등 두 형제는 한산도 전투에 참전하였다가 순절하였다.

단정, 소박함의 여재문(如在門) (45*35)

충열사는 황전면 월산리에 있는 육충사(六忠祠, 처음에는 육충각)와도 직접 관계있는 사우이다. 허일과 그의 다섯 아들이 임진왜란 7년전쟁에서 모두 순절하였기에,
육충사를 따로 세워 그들의 충절을 기리고 있다. 허일의 다섯 아들은 첫째 증(增)·둘째 원(垣)·셋째 곤(坤)·넷째 은(垠)·다섯째 탄(坦)을 가리킨다.

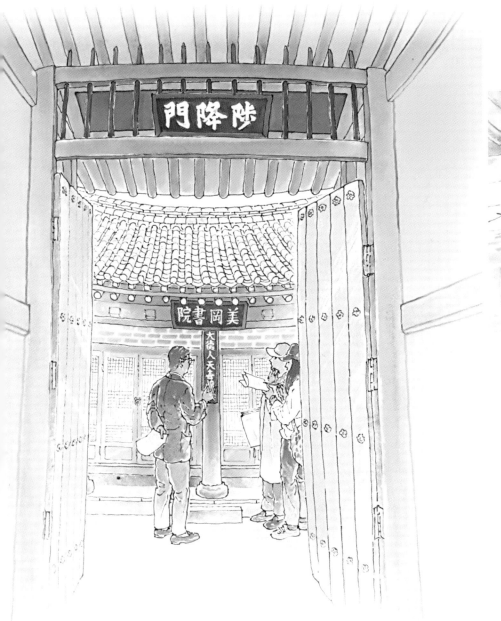

성심 · 성의 · 수신 · 제가의 정신 미강서원 (35*47)

매곡의 미강서원

미강서원(美岡書院)은 조선중기 학자인 매곡당 배숙의 학문과 유덕을 기리는 서원으로
원래는 매곡이 기거하던 매곡동에 있었으나 대원군의 서원철폐령으로 훼절되었다.
후일 신대리 1317번지에 복설하였으나 신대지구 개발로 해룡 신도심으로 옮겨 새롭
게 복원하였다.

명덕사 배숙을 기리다 (35*34)

배숙(裵璹1516~1589)은 본관은 성주. 호는 매곡(梅谷)으로 1546년
사마시에 합격 성균관 진사로 7년간 근무하였으며 이때 승려 보우
(普雨)를 상소하여 배척하였는데 상소문에서 요승(妖僧) 보우를 이단
으로 간주하고 숭상해서는 안된다고 역설하자 임금은 좌우신하를 물
리고 곧바로 처리하였다고 그의 문집에 전한다. 이황으로부터 승평
교수관으로 천거, 순천에 온 배숙은 많은 학생을 가르쳤으며 재능에
따라 성취시키고 그의 유풍을 널리 진작시켰다. 이곳 교수로 온지 3
년만인 1556년 초당을 짓고 매화나무를 심으니 이름을 매곡당이라
하였다. 현 매곡동은 이곳 매곡당에서 유래되었다 한다. (매화는 대나
무의 어짐과 국화의 은은함뿐 아니라 중용의 뜻을 품고 있기에 이를 사랑한다는
의미로 매곡당이 된 것이라 하였다.)

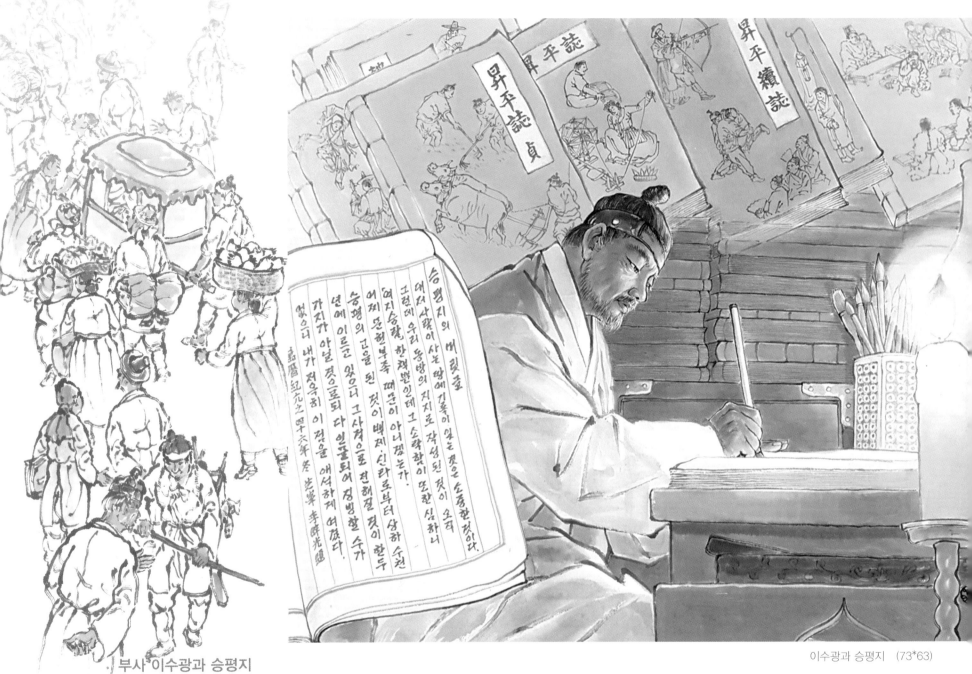

승
평
지
의
내
력
글

가
지
가
아
닐
것
을
애
석
하
게
여
겼
다

년
에
이
른
승
평
의
군
물
을
된
전
해
질
것
이
한
두

어
제
문
헌
부
족
때
문
이
아
님
는
가

여
지
승
람
한
책
성
인
데
또
한
심
하
니

그
런
데
우
리
동
방
의
지
지
로
작
성
된
것
이
소
천

대
저
사
람
이
사
는
땅
에
기
록
이
있
는
것
은
소
중
한
것
이
오
직

승
평
지
의
내
력
글
은
소
중
한
것
이
다.

백
제
신
라
로
부
터
상
하
수
천

승
평
의
군
물
을
된
전
해
질
것
이
한
두

년
에
이
른
승
평
의
군
물
을
된
다
일
풀
퇴
어
징
방
할
수
가

있
으
니
내
가
저
옥
희
이
점
을
애
석
하
게
여
겼
다

萬曆 紀元之 四十六年 夏

芝峯 李晬光 題

이수광과 승평지 (73*63)

부사 이수광과 승평지

이수광(李晬光)의 자는 윤경(潤卿), 호는 지봉(芝峯)이며 본관은 전주이다. 1585년(선조 18) 별시문과에 급제한 후 중앙의 요직을 두루 거쳐 관직이 이조판서에 이르렀다. 1616년(광해군 8) 순천부사로 부임한 후 정유재란의 병화가 채 가시지 않은 전라좌수영·왜교성·송광사·선암사 등 관내 구석구석을 순회하며 전란으로 피폐해진 고을 재건에 전력을 다하였다. 3년간에 걸친 재임 중에 쌓은 부사 이수광의 공적은 매우 컸다. 난중에 파괴된 최석의 팔마비를 다시 세워 높은 뜻을 새겨서 남겼고, 자신이 직접 순천의 역사기록을 저술하여 승평지를 편찬한 그의 업적이야말로 순천지방사에 있어서 가장 찬란한 자취가 되었다. 1618년(광해군 10)에 이루어진 승평지는 조선중기 읍지 편찬의 전범(典範)이 되었을 뿐 아니라 호남지방에서 편찬된 최초의 지방사 기록이기도 하다.

승평지(昇平誌)는 상·하 두 권으로 편찬된 가운데 건치·관원·진관·읍호·성씨·풍속·형승·산천·토산·인물·열녀 등 54개 항에 걸친 광범위한 내용이 수록되어 있다. (1792년 신증승평지와 1881년 순천속지와 후일 승평지가 간행된다.)

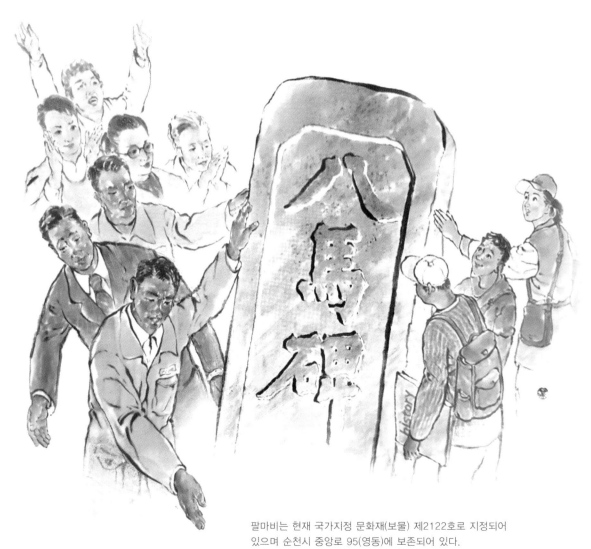

팔마비는 현재 국가지정 문화재(보물) 제2122호로 지정되어 있으며 순천시 중앙로 95(영동)에 보존되어 있다.

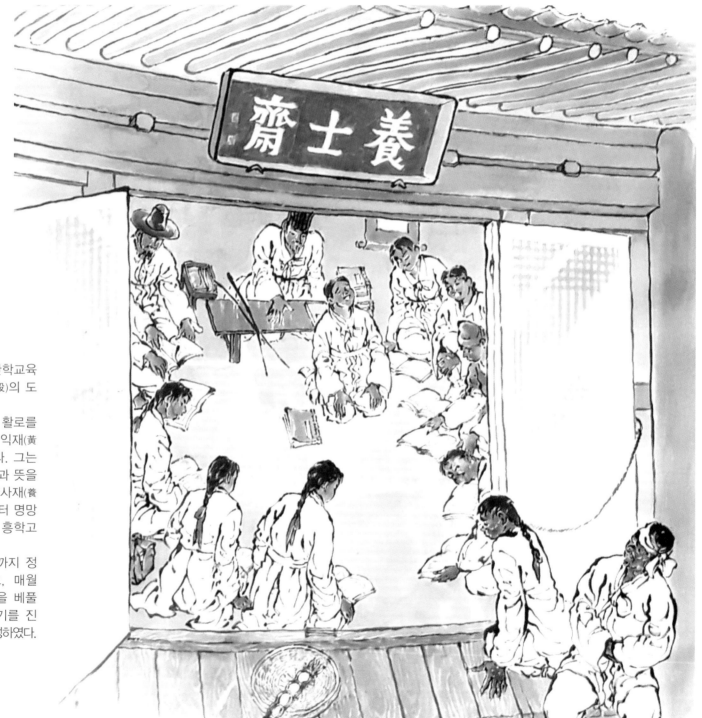

흥학고을 순천의 양사재

조선후기 각 고을의 향교는 관학교육의 기능을 상실한 채 군역(軍役)의 도피처로 변질된 실정이었다.

숙종때 순천에서 지방교육의 활로를 모색했던 선각적 인물이 곧 황익재(黃翼再, 1716~1718 재임) 부사였다. 그는 자신의 녹봉을 털어 지역민들과 뜻을 모아 향림사 곁에 사립학교 양사재(養士齋)를 설립한 후 태인으로부터 명망 높은 선비 한백유를 초빙하여 흥학고을 순천의 전통을 되살렸다.

소학에서 사서삼경에 이르기까지 정통의 유학교육을 부활시켰고, 매월 초하루와 보름날에는 백일장을 베풀어 시상하는 등 학생들의 사기를 진작시킴으로써 많은 인재들을 육성하였다.

양사재 설립 지방교육을 진흥시키다 (61*64)

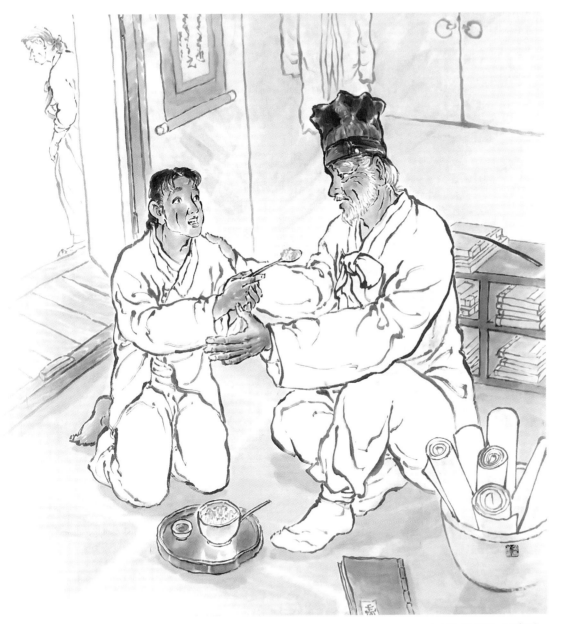

스승과 그 제자 (59*61)

양사재의 스승과 그 제자

18세기 초 전국에 큰 흉년이 들었을 때였다. 극심한 기근으로 인해 그 어디에서도 학업을 계속할 수가 없었다. 순천 양사재도 텅 빈 상태였다. 한백유 선생만이 홀로 학당을 지키며 이레 째를 굶고 있었다. 그때 한 학생이 어렵게 구한 쭉정이 곡식으로 밥을 지어와 쓰러져 누워있는 스승에게 올렸다. 하사 마을에 사는 김형삼이란 학생이었다. 학생을 바라보며 선생이 말하기를 "이것을 네가 먼저 먹어야 옳다! 그래야 책을 볼 수 있지 않겠느냐?"하여, 한사코 사양하던 스승과 제자가 한참을 마주보며 서로 미루었다. 결국 스승이 먼저 수저를 든 다음에 스승과 제자가 함께 식사를 했다는 아름다운 이야기... 제자 김형삼은 후일 한백유 선생이 세상을 떠났을 때 대상까지 치상을 함으로서 제자의 도리를 다하였다.

강 남 요 (江南謠)　　강필리

지난해 오월 보름날에 이몸 정기 앞세우고 강남으로 가려할 때

임금은 보냄을 아쉬워 하시며 별도의 조서로 가까이 부르시어

활과 화살 그리고 호초(胡椒)를 내리셨네

내조의 보배 받으니 크나큰 영광이라 문석 아래서 두 손 받들어 아홉 번 읍하였네

감격의 눈물 줄줄 흘러 옷자락을 적시고 우러르니 천안(天顔)은 이미 칠순(七旬)이 되셨는데

임 두고 떠나는 마음 견딜 수가 없었네

연자루 언덕에는 석류꽃 붉었는데 한 번 떠난 남녘에는 해도 빠르게 바뀌었구나

금년 오월 보름날에는 한가로이 말에 올라 완산으로 가는 길

석양에 마치령서 북쪽을 바라볼 제 홀연히 서울에서 옥서 내려왔구나.

글 가운데는 하는 일 자세히 물으시고 신의 이름 전해 들어셨다는 옥음도 있으셨네

이 몸은 천하기라 벌레 같은데 어찌하여 성은을 한몸에 입었는고

한가로운 시골에서 옥서를 받고 보니 생각없이 성총을 잊을 뻔 했구나.

강부사의 백성사랑

1763년(영조 39) 고을에 전염병이 만연하여 농가의 소들이 폐사해가자 농사짓는 백성들의 어려움이 말할 수 없었다. 그때 마침 새로 부임해온 강필리(姜必履) 부사가 자신의 녹봉으로 32마리의 농우를 사들여 각 면에 나눠줌으로써 서로 도와 농사를 짓게 하였다. 세월이 지나 그 소들이 100여 마리로 늘어났으니, 강부사의 백성사랑에 감복한 읍민들이 백우비(百牛碑)를 세워 그의 선정을 높이 추앙하였다. (백우비는 연자교(현 남문다리) 앞에 팔마비와 나란히 세워져 있었다는데 어느 해 큰 수래 때 유실되었다고 한다.)

강필리는 충직한 신하로 조정대사에 상소가 잦았으나 그때마다 임금은 그를 아낌으로써 군신간의 신의가 깊었다한다. 이런 심정을 강남요에서 잘 보여주고 있다.

소를 농가에 나누어 주는 강부사 (117*54)

17세기의 승평 팔문장

강남악부(江南樂府)에 의하면 순천은 아름다운 고장으로 충성스럽고 의리있는 인물들이 많았으며, 재능있는 인물들이 태어나 각자의 자질을 닦아서 지초와 난초같은 향기를 발하였다고 기록하였다. 이것은 벼슬살이를 부러워하지 않고, 자연을 벗삼아 밭갈고 나무를 하며 학문에 침잠했던 재사(才士)와 뛰어난 문장가들이 유난히 많았음을 표현한 말이다. 그 중에서도 16세기에 회자된 승평사은의 뒤를 이어 17세기에 등장하여 주옥같은 시문들을 쏟아낸 승평팔문장(昇平八文章)을 높이 칭송하였다. 팔문장이란 최만갑(崔萬甲), 정시관(鄭時灌), 양명웅(梁命雄), 박시영(朴時英), 황일구(黃一耈), 정우형(鄭遇亨), 정 하(鄭廈), 허 빈(許彬) 등 8인을 가르킨다.

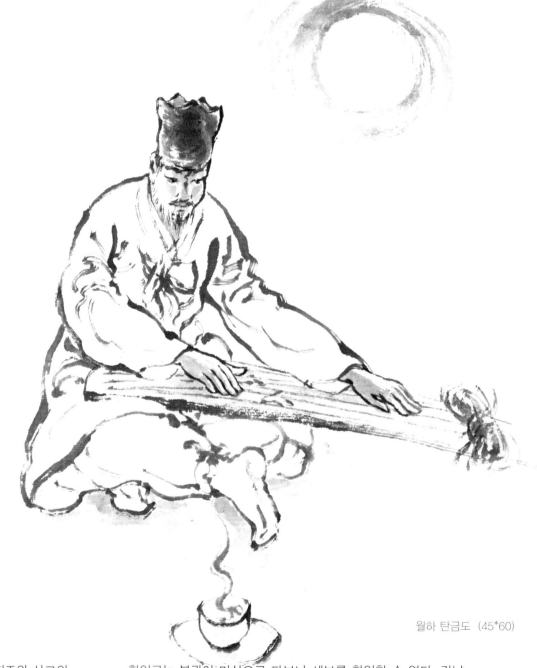

월하 탄금도 (45*60)

최만갑은 본관은 전주, 호는 우곡(牛谷)이다. 그는 지조와 사고의 격이 높고 조화가 자연스러웠으며 수차 향치에 합격하여 기량을 폈으며 복사를 치를 때 팔도의 도장원이 되었으나 갑자기 파방(罷榜)이 되니 모든 것을 버리고 야인으로 일생을 마친 승평팔문장의 한 사람이었다.

황일구는 본관이 미상으로 파보나 세보를 확인할 수 없다. 강남악부에 따르면 승평팔문장의 한 사람으로 해룡면 해촌에 살았으며 품성은 얽매이는 데가 없이 자유로웠고 문장은 속세의 기운을 벗어났다. 늘 진애(塵埃) 밖에 노닐고자 했으며 일찍이 박장산을 유람하며 묘대선동 등 많은 시를 남겼다.

보 허 사 (步虛詞) 박시영

가엾구나 강남아씨. 보허사를 잘도 부르네.

누가 악부를 전하게 했나.

강남에는 재주있는 선비가 많다오.

이 노래가 다른 사람에게서 나오니

이것을 듣고 미인의 눈썹에 수심이 어리네.

예로부터 미인은 운명이 기구한 이가 많으니

휘장아래 백발 되어 헛되이 읊조리네.

서방(西方)의 미인은 소리가 없으니

아름다운 약속은 황혼에 어긋나네.

그대는 보지 못하였나.

고래탄 신선이 한단곡(邯鄲曲)에 흥을 실어

오랜 세월 묻어온 시름에 비단 소매 적시는 것을.

기다림 (28*27)

기다림

박시영(1630-1692)은 본관이 상주. 호는 연화정(蓮花停)이다. 1592년 임란때 의병을 일으켜 금산에서 싸우다가 순절한 박대붕의 현손으로 현재 조례동 신월마을에 그 후손들이 있다. 일찍이 역천 송선생 문하에서 수학하였으며 특히 시문이 뛰어나 신선의 재주를 지녔다고 했으며 승평팔문장에 속했다.

정하(1648-?)는 본관이 경주로 호는 석란(石蘭)이다. 옥계공 정승복의 6세손이며 팔문장 우형의 조카이다. 일찍이 선훈의 가르침을 받고 문예에 남다른 기량을 발휘했으며 경사에 널리 통하여 후대에 많은 저술을 남겼다고 한다. 젊은 나이로 숙부 우형과 함께 승평팔문장으로 칭송이 높았다.

구곡인 (九曲引)　　정시관

강남의 처사가 연일에서 오더니

물이 굽이져 흐르는 곳, 청사에 집을 지었네

굽이져 흐르는 데 사람이 앉으니 물이 맑아 좋더라며

물을 끌어 굽이굽이 구곡을 만들었네

물결따라 잔 띄우고 손님을 항상 맞아

한 구비 두 구비에 은술잔을 전하네

술잔을 서로 권하며 온종일 즐기노라면

세상의 어지러움에도 마음은 고요하여지네

그대는 보지 못하였나 최씨는 시를 읊어 벌주를

면하여서 취할 당시에도 푸른 눈동자였던 것을.

정을 띄우다 (50*45)

정을 띄우다

정시관(1612-1687)은 본관이 연일, 호는 난헌(蘭軒)이다. 정소의 증손으로 김사계에서 수학하였으며 성리학에 밝았다고 한다. 그는 성품이 고왔으며 효도가 지극하고 문장에 능하였으며 검소한 생활을 했다. 당대 문장으로 이름이 높아서 승평팔문장이라 칭했다.

정우형(1620-1671)은 본관이 경주로 자는 회경(會卿)으로 고을 북쪽에 살았다. 옥계공 현손으로 문예에 남다른 재능이 있어 마치 구름에 비단 무늬를 놓은 듯 했으며 향시에 9번이나 합격하여 당대의 문장으로 이름이 높아 승평 팔문장의 한 사람으로 칭송되었다.

백 빈 추 성 (白蘋秋聲) 양명웅

함흥의 아름다운 기운이 천년동안 울창하여

망망한 넓은 들을 바라보니 평평하구나

산세는 북에서 오고 누각은 북두칠성을 찌를 듯 하며

물은 흘러 동으로 가고 땅은 바다와 연이어 있네

석양에 사람들이 긴 다리를 건너니 그림자 비치고

맑은 밤 노래소리가 멀리 온 객의 정을 일으키네

높은 난간에 기대어 멀리 내려다 보니

백빈주 끝에서 가을 소리가 일어나네.

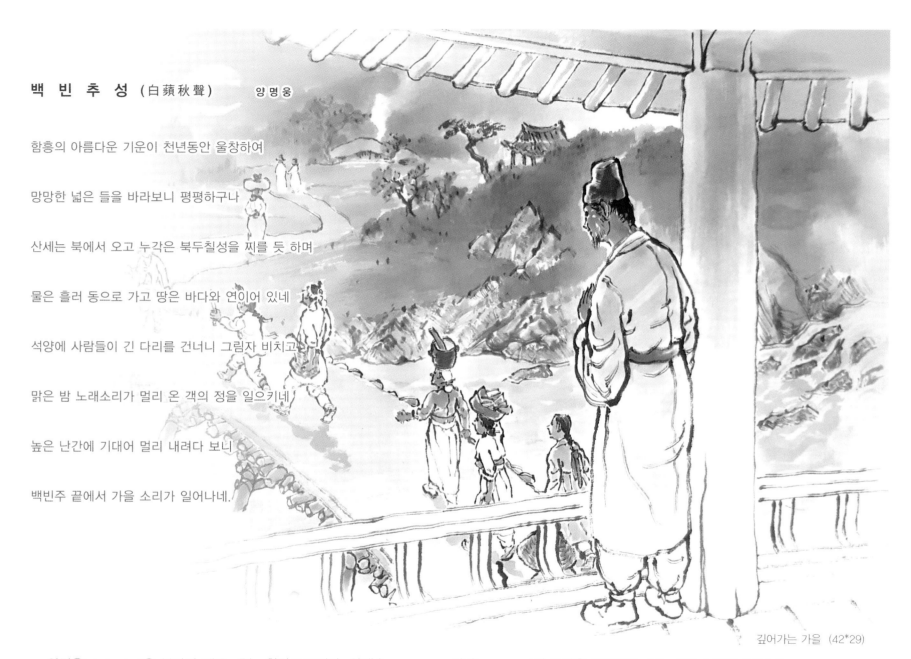

깊어가는 가을 (42*29)

양명웅(1616-1674)은 본관이 제주. 호는 창랑(滄浪)이다. 양팽손 5세손으로 문장으로 이름이 높아 승평팔문장으로 용두 사호에 살았다. 학문과 기예가 뛰어났고 일찍이 대과, 소과, 초시 등에 합격했으며 무과에 급제하여 북방을 지켰으며 연일현감 이성부 사로 백성들을 잘 다스렸다고 한다. 창랑은 함흥 방백과 수령들이 모인 말석자리에서 문자를 자청, 율시를 지어 많은 사람들을 놀라게 했으며 그때 보여준 시를 소개한다.

허빈(1623-1676)의 본관은 양천이다. 그는 현감 허영의 6세손으로 재예가 뛰어났으며 학문을 꾸준히 연마하였다. 특히 문예에 특출한 기량을 발휘하여 당대 승평팔문장으로 이름이 높았다. 이상 팔문장은 당대 우리 고장의 문장을 대표한 자랑스런 인물들로 이들에 대한 기록과 그 시문이 아직까지 발굴되지 않고 있어 아쉬움을 더한다.

조현범과 강남악부

조현범(趙顯範)의 자는 성회(聖晦), 호는 삼효재(三效齋)이며 본관은 순창(옥천)이다. 건곡 조유의 12세손으로 1716년(숙종 42) 순천부 주암면에서 출생하였다. 그는 어려서부터 유교의 도덕률이자 부친의 유훈이기도 했던 '충효의 실천'을 평생의 생활신조로 삼았다. 사족 가문의 전형적인 유학자였던 그는 가학을 계승하여 실천하면서 여러차례 향시에 뽑혔으며 지역사회의 이름 있는 선비로서 학문적 기반을 넓혔다. 그는 순천의 역사와 전통문화를 기록으로 남기기 위해 10여년 동안 향읍의 역사·지리·풍속·문물과 충·효·열의 가인·선행·가사 등을 탐구하고, 방대한 관련자료들을 수집·섭렵하여 1784년 강남악부(江南樂府)를 편찬하였다. 이것은 부사 이수광의 승평지가 편찬된 지 170년 만에 순천의 민간에서 나온 최초의 역사기록이자 유일한 역사시집이란 점에서 불후의 명저로 꼽힌다.

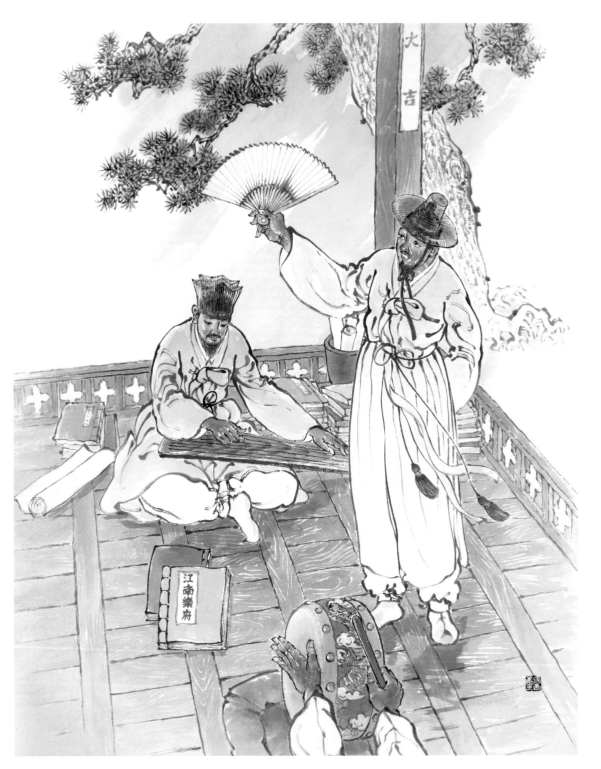

조현범 강남을 노래하다 (52*65)

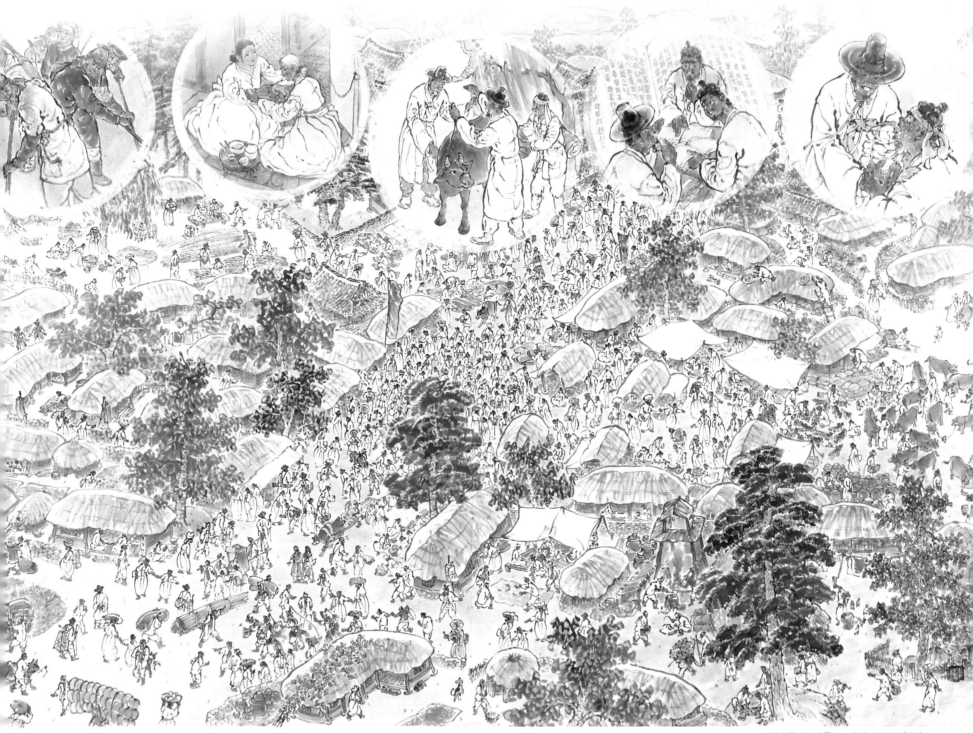

백성들의 삶을 노래하다 (170*90)

고을사람들의 칭송이 자자했던 효열부 김씨, 남편의 병을 치료하기 위한 눈물겨움, 손가락을 깨물어 부부가 지성으로 부모를 효도했던 이야기 등
충절 · 효제 · 학행 · 청류와 의행 · 명환과 양리 · 설화 등 153편의 악부시로 이루어져 있는 강남악부. 조선시대 백성들의 삶을 보여준다.

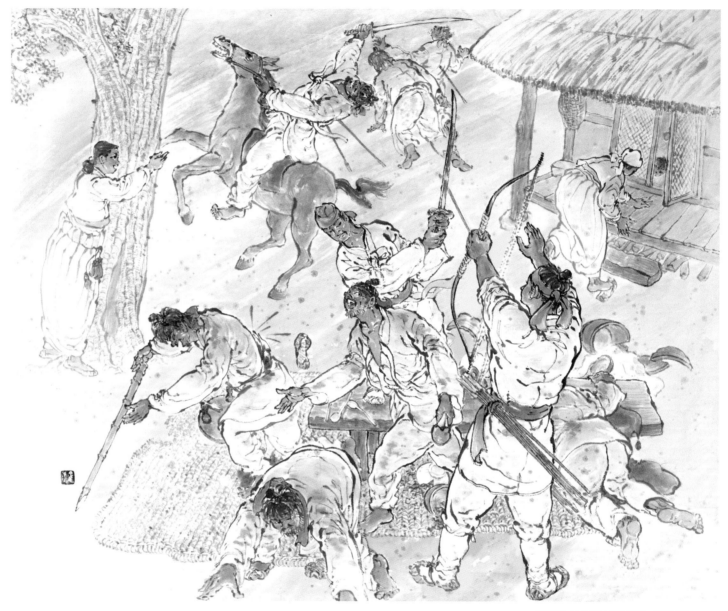

<div style="text-align:right">토적의 무리를 평정하다 (69*56)</div>

토적의 무리를 소탕한 장성한 형제

숙종때 쌍암의 장성한(張成漢)·용한(用漢)형제는 의협심이 강하고 힘센 장사들로 소문나 있었다. 충의공 장윤의 증손으로서 무예가 출중하고 특히 활쏘기에 뛰어나, 두마리의 비둘기를 공중에 날려서 형제가 각기 한 마리씩을 맞춰서 떨어뜨릴 정도였다. 당시 토적떼가 주암과 쌍암일대에 무리를 지어 횡행함에 주민들이 공포에 떨어 길가에 나서지를 못할 만큼 불안해했다. 박성두란 토적의 수괴는 용력있고 날렵하였으며, 항상 큰 말을 타고 졸개들과 마을을 휩쓸고 다니며 재물을 빼앗고, 소를 강탈해 잡아먹는 등 무법천지를 이루었다. 장씨 형제는 궁리 끝에 지혜로운 한 여인과 짜고서 적도들이 큰 술판을 벌이기를 기다렸다. 마침내 그 날, 약속대로 여인의 곡성(哭聲)을 신호로 하여 적소를 급습한 형제는 술에 취한 적도들을 모조리 처치하여 소탕하였다. 1676년(숙종 2) 두 형제가 나란히 무과에 급제한 후 성한의 관직은 죽산부사에 올랐고, 용한은 진주영장이 되어 고을사람들의 칭송을 받았다.

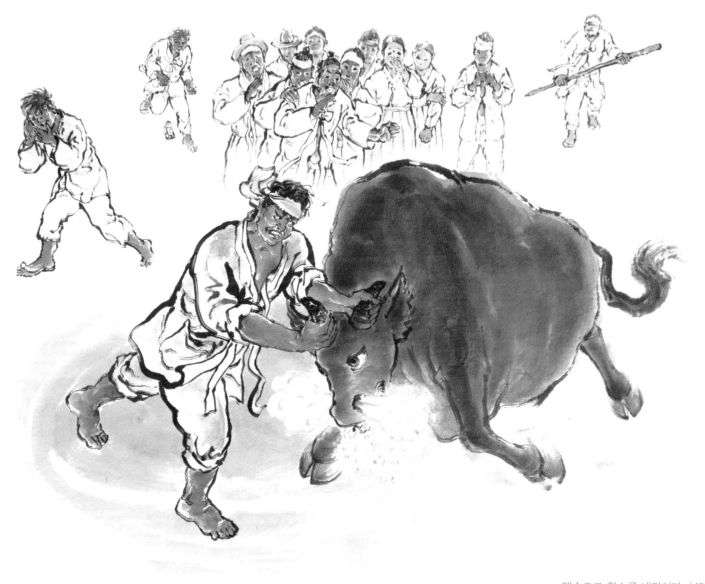

맨손으로 황소를 내리치다 (43*36)

맨손으로 황소를 때려잡은 노만호

만호 노철석(魯哲碩)은 본관이 강화인데 주암면 갈마촌에서 살았다. 나이 17세가 되던 해 마을에 천근이 넘는 큰 황소가 있었다. 그 황소는 포악하기로 소문이 났는데, 매번 사람들에게 뿔을 휘둘러 다친 사람들이 많았다. 온 마을에서 포악스럽게 날뛰는 황소를 막아 줄 사람을 찾고 있었을 때 노철석이 자원하여 나서면서, 만일 황소가 죽어도 책임을 묻지 않기로 약속받은 뒤 팔을 걷고 달려들었다. 황소가 뿔로 받으려 덤벼들자 두 뿔을 잡고 수차례 휘둘러 땅에 내리쳐 좌우가 모두 크게 놀랐다. 그로부터 노장군이란 별명을 가진 그는, 좌수영 군관이 되었다가 수사의 신임을 받아 종4품 수군만호로 발탁되었다.

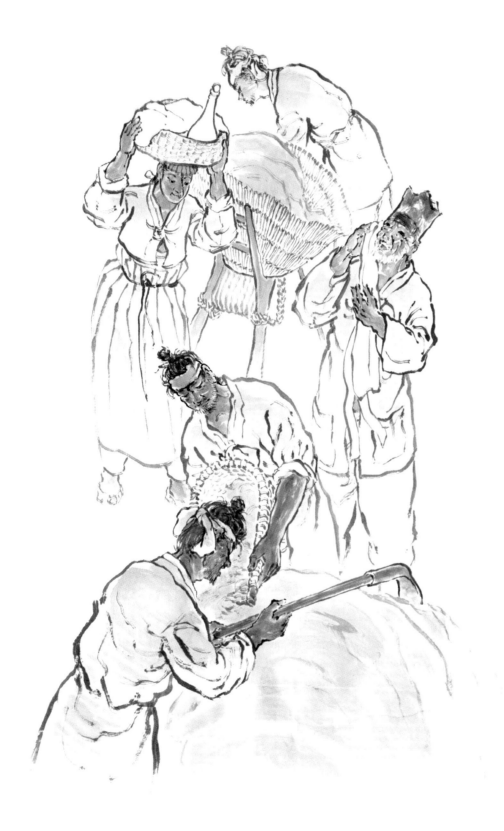

향로공의 미담

영귀당(詠歸堂) 조태망(趙泰望)의 자는 위수(胃叟), 본관은 순창으로 주암에서 살았는데, 영귀당은 그의 호였다. 양사재 한백유 선생의 문인이었던 그는 강남악부의 저자 조현범의 숙부이기도 했다. 학식이 깊고 덕망이 높아서 온 고을 사람들의 향로(鄕老)로 추앙받았다.

이웃 마을의 최용서(崔龍瑞)란 선비와 금란지교의 깊은 친교를 맺었는데, 불행히도 그 벗이 무서운 역질에 걸려 세상을 떠나고 말았다. 망자에겐 노령의 부인만이 홀로 있었을 뿐, 전염병으로 죽은 시신을 거두어 치상을 치러준 사람이 없었다. 그때 영귀당은 그 안타까운 사실을 가족들에게 고한 뒤 몸소 염습을 하여 예로써 장례를 치렀다. 전염병을 가족들에게 옮길까봐 여러 날을 밖에서 지낸 뒤에 귀가하였는데, 가족들이 다행히도 무탈하였으니, 아! 향로공의 높은 미덕을 하늘이 외면하지 않았음이었을까한다.

친구 장례까지 몸소 치러주다 (60*100)

아름다운 선비 이야기

장승조(張乘祖)의 자는 자술(子述), 본관은 목천이니 충의공 장윤의 6세손으로 쌍암에서 살았다. 천성이 지극히 선하고 마음과 언행이 돈독하였으며, 집안이 가난하였으나 부모를 봉양함에 있어서는 항상 극진하였다. 어느 날 소를 타고 읍에 나갔다가 돌아오는 길에 풍치(風峙)재에서 집안 어른을 만났는데, 빚 독촉을 받아 수심에 찬 얼굴이었다. "아무리 생각해도 뾰족한 방법이 없으니 어찌해야 할지!..." 탄식하는 노인에게, "이 소를 팔면 그 빚을 갚을 수 있습니다." 하고, 소 안장을 풀어주어 빚을 갚도록 하고, 자신은 걸어서 돌아갔다고 한다. 부유한 형편이 아니었음에도 불구하고 평생 선한 마음으로 남을 돕고 살았던 그 선비. 세상사람들이 그를 가리켜 '아름다운 선비(佳士)' 로 칭송하였다고 강남악부에 전한다.

소 선뜻 건네주다 (50*48)

또한 진한평의 효(孝) 정태구의 존성묘(尊聖廟), 박동도의 존심당(存心堂), 정소의 종산포(種蒜圃), 허미의 선사행(善士行) 등 학행의 본을 보인 인물들, 청렴하고 소박한 생활을 했던 주열의 한사탄(寒士歎), 조시일의 창의행(倡義行), 허찬일의 군자인(君子仁), 수백 냥이 넘는 준마를 갈 길이 바쁜 병조판서에게 그냥 주었던 유필우의 준마증(駿馬贈), 이화승의 구화은, 정기중의 반중염, 허정의 효와 충의가 평생의 지조로 생활한 평생조(平生操) 등 훌륭한 선비들의 이야기가 전해진다.

조선 후기 유교주의의 전근대적인 도덕주의 관리형 교육이 현실과 유리된 비현실적 교육으로 전달되는 시기에 순천 부사 황익재가 목민관으로서 향약과 양사재를 설립. 운영함으로써 학풍을 바로잡고 지방교육을 진흥시켜 나아갔다. 1910년 일제의 을사늑약으로 한민족의 주권은 상실당했으며 일본어를 "국어"라 칭하고 우리 고유 민족어는 "조선어"라 부르게 하여 조선인을 우민화 시키고 친일화 하였으며 일제의 식민지 교육정책에 따르게 하며 사립교육 기관, 서당 등 교육활동을 야만적인 폭력으로 탄압하였다. 1913년 기독교계 사학으로서 은성학교를 설립. 후일 매산학교로 개칭. 일제의 엄밀한 통제 속에서도 많은 인재를 배출했고, 두번이나 폐교하는 등 민족자존을 지키며 1945년 해방을 맞아 복교하였다. 일본을 이길 수 있는 힘을 기르기 위해서는 경제와 2세 교육사업임을 실현한 우석 김종익, 그는 1926년 선친인 대부호 김학모의 유훈으로 전남 육영회를 설립. 순천농업학교(현 순천대학교) 경성여자의 학전문학교(현 고려대학교의과대학). 순천중학교, 순천여중학교가 개교 되는 등 교육 구국신념으로 육영사업에 헌신하였으며 명창들을 후원, 국악 발전과 후진양성에 전력하도록 하여 순천가도 탄생할 수 있었다. 또한 독립운동가들에게 은밀히 독립 자금을 지원하는 등 평생토록 우국충정의 삶을 살았다. 또한 우리 고장에 근대 체육을 도입 발전시킨 공·사립학교 체육이 있었으니 남승룡 마라토너, 권투의 서정권, 축구의 박철규, 체조의 김경수 등, 이 고장을 빛 낸 체육인들이 많았다.

흙에서 시작하다 (45*20)

최초의 사학교육

조선후기 관학교육의 쇠퇴와 개화기 격랑 속에 신학문이 도입되니 순천 지역에도 선교사들이 아동 30여 명을 모집하여 성경과 신학문을 전수하게 된다.

이어 1913년 사립은성학교가 설립되며 1921년 순천 기독교계 인사들과 미국 남장교회 선교부원들이 중심이 되어 순천 매산학교를 설립, 개교 하였으며 근대 교육의 초석이 되었다. 서양의 근대 문물과 새로운 스포츠 등 서구문화가 매산학교를 중심으로 보급되었으며, 이 고장의 대표적인 사립학교로 발전, 많은 인재들을 육성하여 왔다. 그러나 일제의 신사 참배 강요를 단호히 거부, 매산학교를 자진 폐교함으로써 민족의 정기를 지켜냈다.

최초의 사학 교육의 근대화 (58*54)

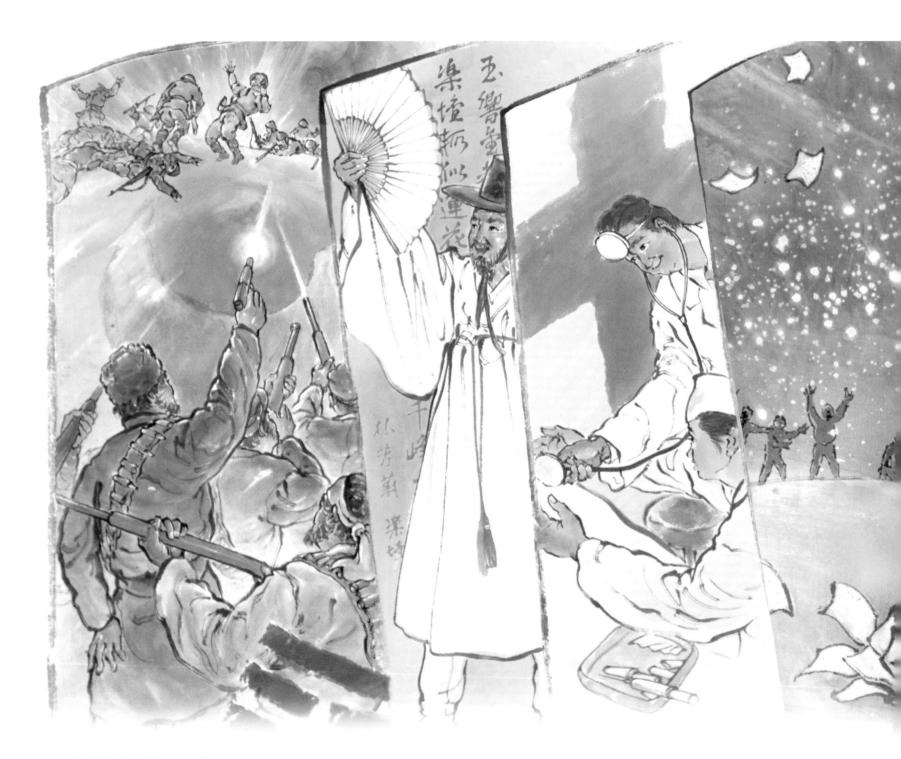

교육 구국의 길 김종익 (113*57)

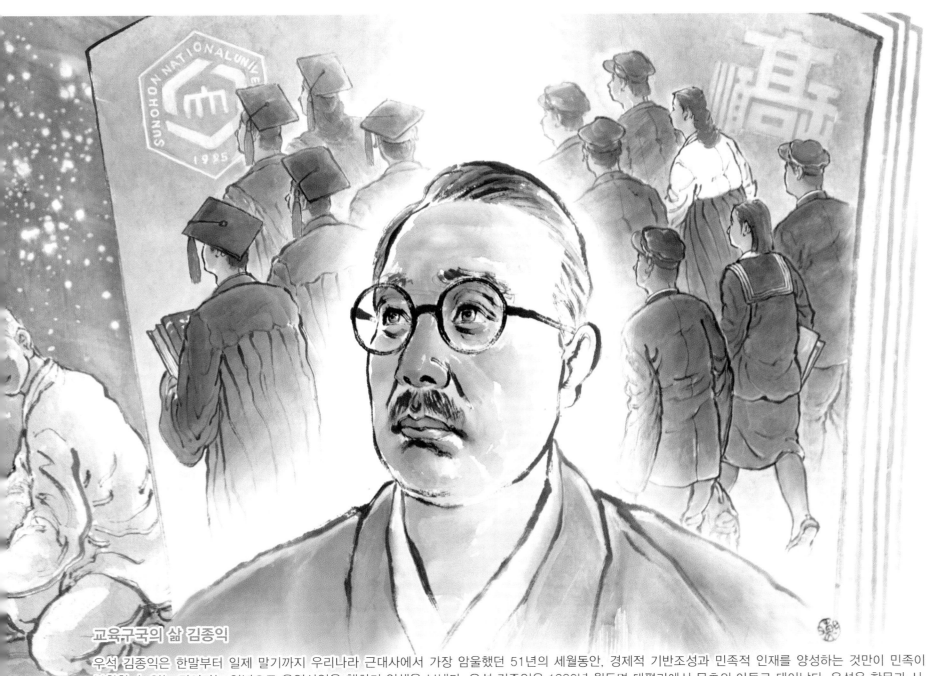

교육구국의 삶 김종익

우석 김종익은 한말부터 일제 말기까지 우리나라 근대사에서 가장 암울했던 51년의 세월동안, 경제적 기반조성과 민족적 인재를 양성하는 것만이 민족이 부활할 수 있는 길이라는 일념으로 육영사업을 행하며 일생을 보냈다. 우석 김종익은 1886년 월등면 대평리에서 묵초의 아들로 태어났다. 우석은 한문과 시, 서예에 조예가 깊었으며 필법이 굳세고 절묘하여 많은 사람들이 본받았다. 27세에 도일하여 메이지대학 법학부를 졸업하였다. 경제 활동을 하면서 교육사업에 전념, 육영회를 설립하여 불우한 학생들을 가르치고 사회복지사업에도 관심을 두었다. 적십자 나병협회 등에 거액을 희사하였으며 1935년 순천대학교 전신인 순천 농업학교와 우석학원을 설립, 경성의학 전문학교 순천중학교 등 평생을 육영사업에 매진하였다. 벽소 이영민과 친분을 갖고 판소리 보급에도 지대한 후원을 하였으며 특히 독립운동가에게는 은밀히 자금을 지원하는 등 일생을 우국충정과 육영사업으로 일관하였다.

순 천 가 (順天歌)

백소 이 영 민 작사
경창 박 초 산 국창

중머리
대지팡이 짚신 도시락으로 호남승천을 구경가자 장대에 봄이
오니 새들가지는 살살이 드리웠고 죽도봉에 구름 지어 성에 가득한
밝은 달로 보름달이라 동천을 건너 환선정에 당도하니 연못에 흰
연꽃은 향기 넘쳐있고 앵앵한 피꼬리는 벗 부르는 소리 층층한 녹음
중에 활을 쏘는 다수의 무사들은 애애들기 더불고 백보천양을 다투
더라 어수를 건너 삼산에 당도하니 청천사를 삿갓봉은 반공(半空)
에 솟아있고 구만리 맑은물은 용당으로 들어든다 향림사에 이르니
성시(城市)지척에 선경이 완연하자 비봉산 자뜬날에 범당의 종소리
는 동구 적막을 깨뜨린다 난봉산에 올라 고려장군 박난봉 묘
고적을 찾아보고 임령대에 올라 퇴계선생의 글씨와 환훤당 선
생의 옥천서원을 찾아본뒤 연자루에 올라 사면풍경을 바라보니
반구정 언덕에 복숭아꽃 피었고 팔마비 앞엔 맑은물 흘러라 순량
은 가고 호호가인은 제비가 되어 부드러운 봄바람에 누상에서 춤을춘다

아니리
용두포(龍頭浦)로 내려가니 용포의 선들은 노을을 가득싣고 노 저으며
노래를 부르더라

진양조
신성포로 돌아드니 충무사에 이르러 이순신장군과 정운 송희립 장군
영정에 참배하고 별량첨산을 향하여 송천사에 이르러 어진충의
청년장군 김대인 사적을 찾아본뒤 도선앞을 지나 안동에 돌아드니
경차꽃은듯 이슬비에 살구꽃 나는데가 궝처사가 놀던데오 오봉산
아래에 불재를 넘어 낙안에 이르니 임경업장군 사당도 웅장 하구나
청풍은 백아산이요 백운은 금강약이라 만고의충의 판성대제의
영정에 참배하리

중중머리

조계산상에 올라 서서 선암사 풍경을 바라보니 산에 가득한 9월 고운
단풍은 황금세계를 이루었고 법당에 염불소리에 한 몸이 청정하여 놀이
놀고 싶어라 승선교 아래 맑은물도 숲새를 따라 흘러간다 골목재
를 넘어 송광사에 이르니 라언동방의 승지에서 으뜸이요 천고에
유명한 대 사찰이 분명하다 국사전에 십육국사 영정과 불감이며 능견
난사등 고적예술품을 구경하고 요란점놀던 수석에 사찰요람개이
골골 새 가렸다 세속에 뜨은 마음 간 데 없고 한몸 청정히
새롭워라. 천자암에 이르러 한 손가락에 흔들리는 쌍향수도
흔들어 보고 절안에 국보와 여러 책을 하나 하나
관람하니 과연 순천은 통방의 일대
명승지(名勝地)임을 알겠더라

순천을 노래하다

순천가는 순천의 아름다운 경치와 유적에 감탄하는 노래로서, 벽소 이영민이 가사를 짓고 박향산 명창이 곡을 붙였다. (이영민(李榮珉)1882.5.22.~196
4.3.5.) 호가 벽소(碧笑)로 일제 강점기에 겨레의 독립과 민중의 해방을 위해 몸 바치면서 시인으로 서예가로서 또한 언론인으로 활동하였다.) 벽소는 판소리에 지대한 관심과
후원을 아끼지 않았던 우석 김종익과 함께 전국의 명창들을 초청 공연케 하여 감상 후 소리의 평을 한시로 남겼으며 순천가로 이 고장 명소를 널리
알리기도 하였다.

세계적인 마라토너 남승룡

'가장 좋아하는 것을 찾아 그길로 나아가 세계 최고가 되어', 라는 좌우명으로 마라톤을 하였다는 남승룡(1912–2001), 그는 순천출신으로 1936년 제 11회 베를린 올림픽에서 2시간 31분 43초로 동메달을 획득. 조선인의 자존심을 일깨운 우리 고장의 자랑스러운 체육인이다.
1947년 보스턴 국제 마라톤에 코치 겸 선수로 출전 10위에 오르기도 하였으며 전남대에서 후진 양성도 하였다.

(순천이 낳은 세계적 마라토너 고 남승룡 선수의 추모와 민족정신을 기리기 위한 남승룡 마라톤 대회가 21회 째 열렸으며 2020년 20회 대회는 코로나19로 첫 취소 되었지만 해마다 수많은 건각들의 참여로 열기는 계속 이어지고 있다.)

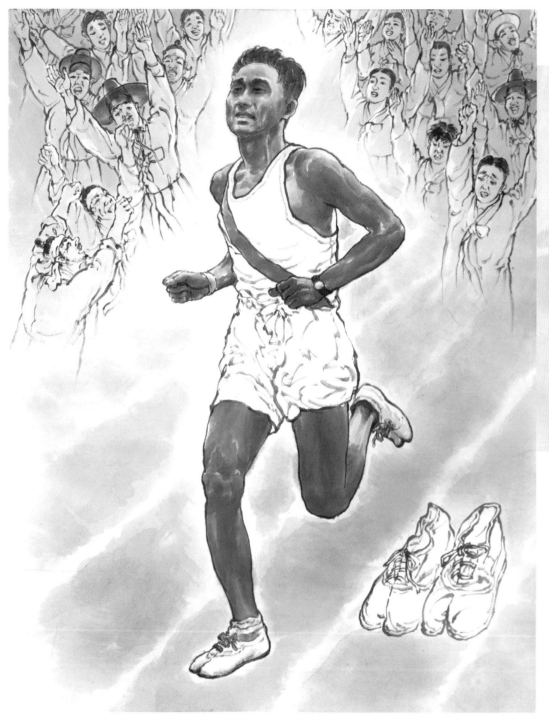

세계적인 마라토너 남승룡 (42*58)

길일(吉日) (130*60)

참고 자료 및 문헌

신증동국여지승람

이수광 승평지, 지봉지

조현범 강남악부

순천대 순천시의 문화유적

조원래
김동수 김굉필의 교육활동과 서원, 사우 | 순천시사1997

류연석 시문학의 발달과 문학작품 | 순천시사1997

허 석 조선 선비 배숙 (순천시 순천 문화재 이야기 도서출판 아세아)

김혁곤
이형운 일제강점기 교육실태 | 순천시사 1997

한규무 매산학교의 신사참배 거부와 자진 폐교 | 순천시사 1997

정영진 우석 김종익의 교육사업 | 순천시사 1997

순천대 지역개발 연구소 자료로 본 우석 김종익 | 정문사 1994

문순태 순천지방의 판소리 형성고

임성래 판소리 | 순천시사 1997

장영인 순천의 체육활동 | 순천시사 1997

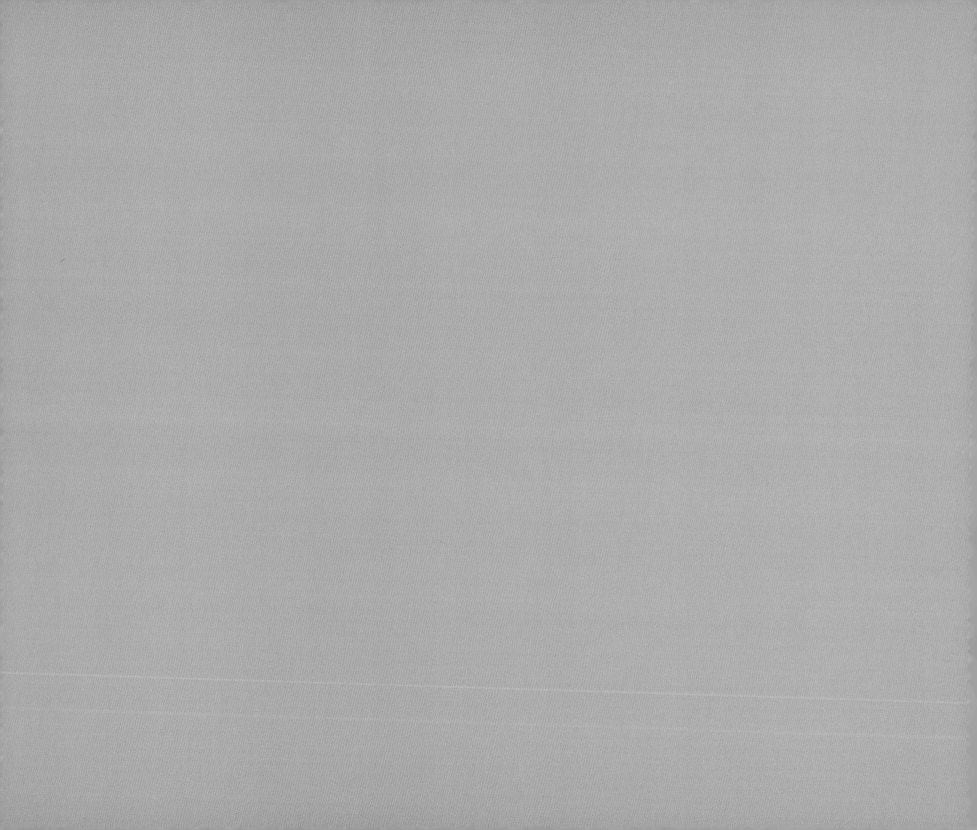

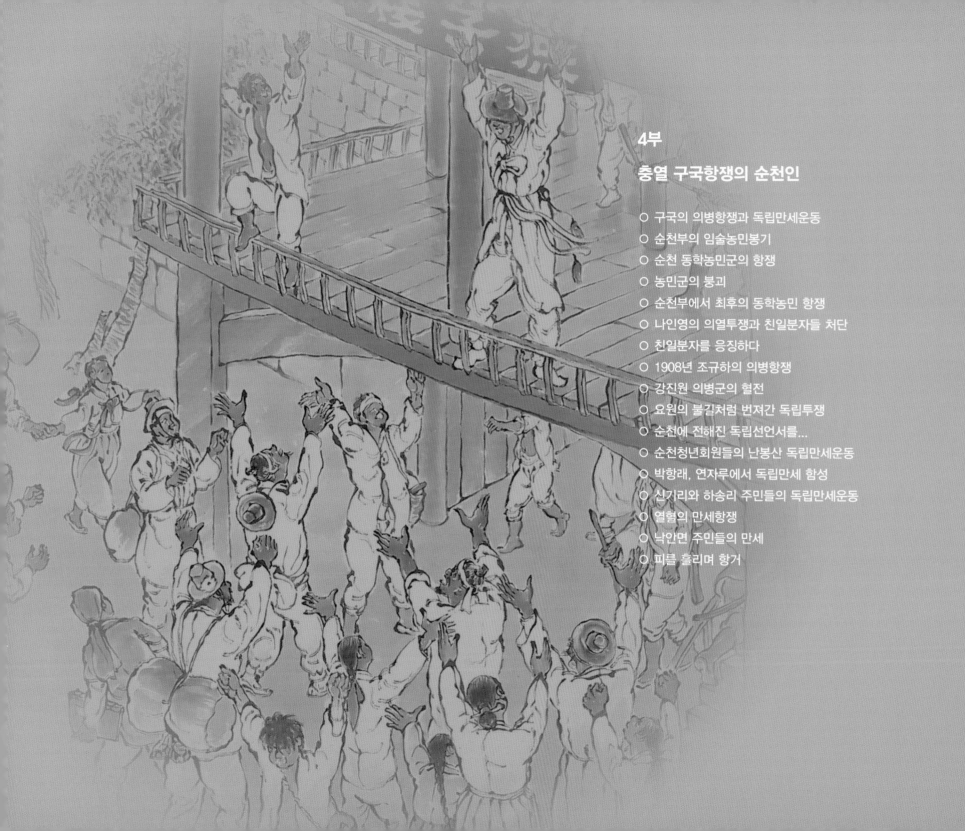

4부

충열 구국항쟁의 순천인

구국의 의병항쟁과 독립만세운동

19세기에 들어와 세도정치에서 비롯된 정치기강의 문란과 수취체제의 폐단으로 인해 탐관오리의 착취와 향리들의 수탈행위가 전국에 만연되었다. 설상가상으로 거듭된 재해와 흉년은 민생을 도탄에 빠뜨려 백성들의 고통이 극도에 달하였다. 1862년 삼남지방을 시작으로 전국에 확산된 농민봉기는 조선 사회를 뒤흔들었다. 순천지방에서도 그 해 5월, 그 동안 쌓인 불만이 폭발하여 죽창으로 무장한 농민들이 관청을 습격하여 부사를 상대로 과중한 징세와 민생의 폐악 해소를 요구하였다. 이같은 농민항쟁이 거세게 몰아친 후에도 봉건적 폐악은 전혀 해결되지 못한 채, 이제 외세의 위협까지 노골화하면서 사회적 불안은 더욱 가중되고 있었다. 이는 최제우(崔濟愚)가 창시한 동학과 맞물렸고, 인내천(人乃天)의 평등사상과 민권의식이 온나라에 퍼지면서 마침내 동학농민항쟁으로 불이 붙었다. 1894년 순천부에서는 동학농민군이 읍성을 점령하고 영호도회소(嶺湖都會所)를 설치, 전남동부지역으로부터 하동·진주까지 장악하여 폐정개혁을 단행하였으나 관군과 일본군의 공격을 받아 무너지고 말았다. 비록 짧은 기간에 그쳤으나 동학농민군이 지향한 민족의식과 부정부패에 대한 항거는 항일의병항쟁과 독립만세운동으로 계승되었다. 을사오적을 처단하기 위한 나인영(羅寅永) 등의 의열투쟁, 조규하(趙圭夏)·강진원(姜振遠)·최성재(崔性栽) 등의 의병항쟁, 그리고 1919년 3월 난봉산의 독립만세운동과 연자루의 독립만세 함성, 낙안 신기리와 하송리 주민들의 독립만세운동 등 이 지방의 가열찬 구국항쟁과 독립만세운동이 줄을 이었다.

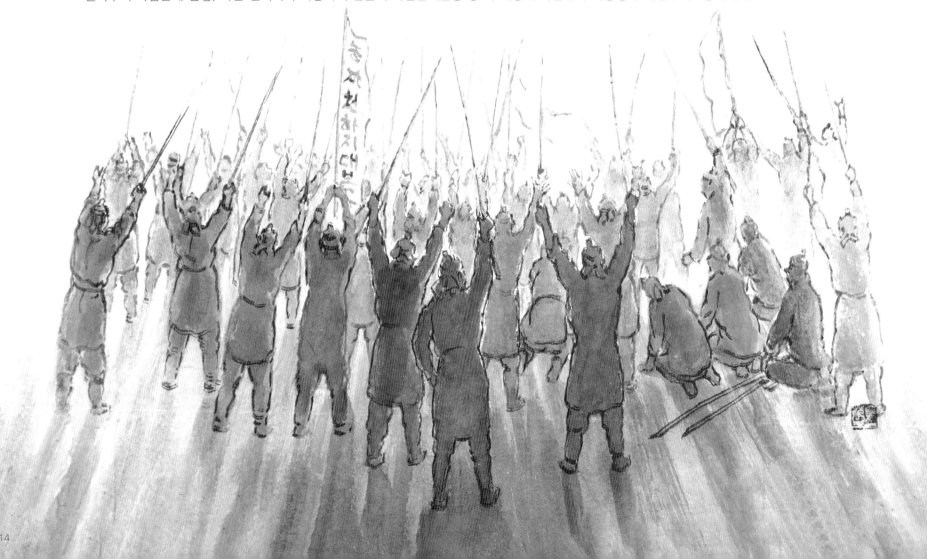

순천부의 임술농민봉기

탐관오리의 부폐와 타락, 향리들의 수탈행위, 거듭되는 흉년으로 백성들의 고통은 극심하였으니 1862년 5월 15일 순천부에서는 약 3,000여 명의 농민들이 머리에 흰 두건을 두르고 죽창으로 무장하여 환선정과 성 남문 밖에 집결하였다. 농민들은 행동지침과 결의를 다진 뒤 성안으로 밀고 들어간 농민들은 관속들의 집을 불태우고 부패한 향리를 처단하는 등 3일 동안 격렬한 투쟁을 펼쳤다. 관청을 습격하여 서리들의 각종 장부들을 불사르고, 고율의 소작료와 고리대금업으로 농민을 착취하던 부호들의 집을 공격하였으며, 부사 서신보(徐臣輔)에게 부당한 환곡운영과 부정한 조세징수를 따지고 그 해결책을 요구하였다. 이 과정에서 관속에 대한 타살이나, 토호·부자들에 대한 공격은 어느 지역보다도 격렬하였다. 크고 부유한 고을이었기에 평소의 수탈과 폐악도 그 만큼 더 심하였음을 의미한다.

150여년전 흉년이 거듭되는 핍박한 삶에... (46.5*54)

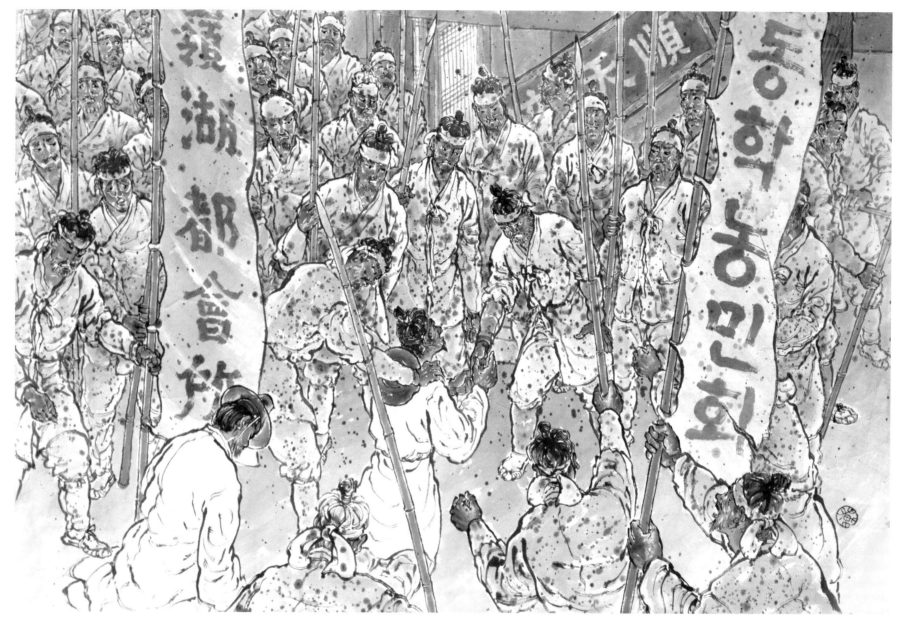

순천 동학농민군의 항쟁

순천부사 김갑규(金甲圭)는 1892년 부임한 직후부터 가렴주구를 일삼다가 1894년 2월, 수천 명의 읍민들이 봉기할 기세를 보이자 애걸복걸하며
스스로 부사직에서 물러나 순천을 떠났다. 그해 6월에 들어서 금구출신 동학군의 간부 김인배(金仁培)가 전남동부지역의 농민군을 인솔하여 부사
가 공석중인 순천부를 점령한 후 성중에 영호도회소를 설치하였다. 그는 영호대접주(嶺湖大接主)로서 순천출신의 유하덕(劉夏德)·정우형(鄭虞炯)·
이우회(李友會)등을 영호수접주(嶺湖首接主)·영호도집강(嶺湖都執綱) 등의 지휘부 요원으로 편성하여 전남동부지역의 폐정개혁(弊政改革)을 강력하게
수행하였다. 영호도회소는 전남동부지역의 핵심적인 농민군 조직이었다.

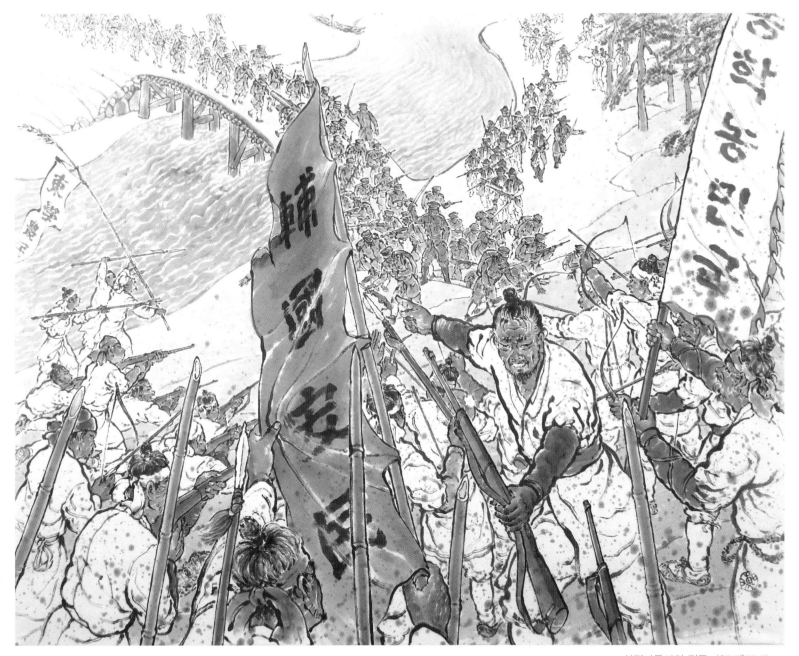

농민군의 붕괴

동학농민군은 경상도 하동·진주까지 장악하였으며 영호도회소의 농민군은 부산까지 진격하려 하였으나 섬진강 나루터에서 그해 12월, 관군과 일본 군의 강력한 공격을 받아 붕괴되고 말았다. 패인은 농민군의 전근대적인 전술전략의 한계성에도 있었지만, 일본군의 막강한 화력에 말미암은 바가 컸다. (섬진나루터는 광양과 하동을 연결하는 섬진강 지역으로 영호도회소 농민군은 1894년 10월~12월 처절한 전투를 전개하였으며 전술에 밀려 후퇴하는 중 수많은 농민군들이 희생되었다.)

순천부에서 최후의 동학농민 항쟁

영호도회 농민군들은 대부분 순천 출신이었으며 이들이 지휘한 농민 군은 대단한 규모였다.
영호도회에서는 1894년 12월 경 와해되었는데 당시 순천도호부읍 성 안에서 희생된 농민군만 하더라 도 영호도집강 정우형 등 무려 400 명이나 되었다.

(그러나 영호도회소가 지향한 민족의식과 평등 사상 부정불의에대한 저항 정신은 항일의병 항쟁과 3·1만세, 독립운동으로 계승되었다.)

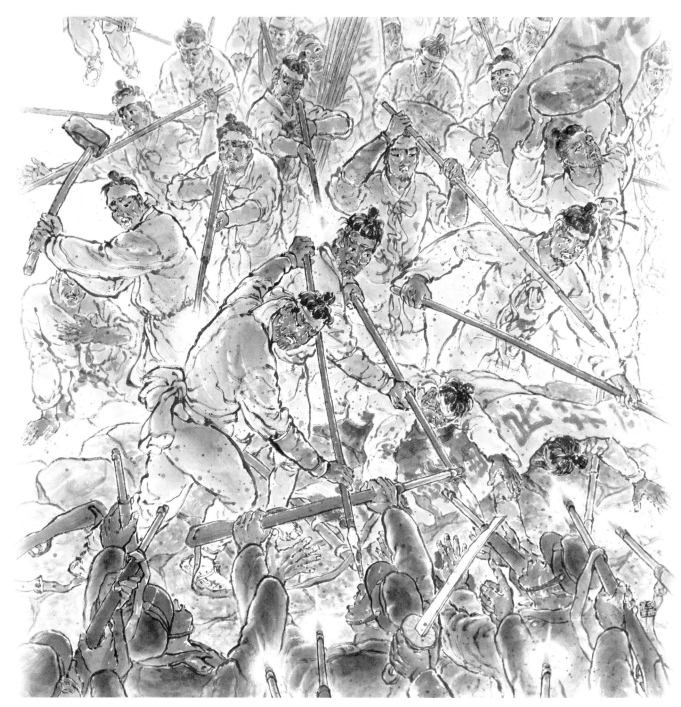

순천부에서 최후의 항쟁 (54*54)

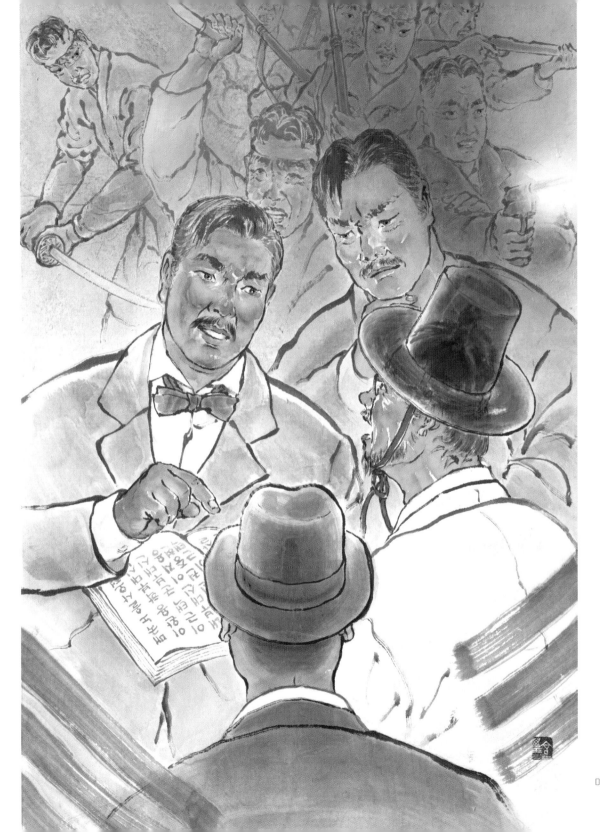

나인영의 의열투쟁과 친일분자들 처단

낙안군 유생 나인영은 뜻을 같이 하는 이들과 함께 1907년 자신회라는 비밀단체를 결성하고 을사오적(이완용·이근택·이지용·권중현·박재순) 처단이 대의와 독립 보존을 위하여라며 나섰음을 밝혔다. 3월 25일 거사하기로 하였는데 이미 네번 째 시도였다. 이들은 정예요원들을 만들어 오적의 출근길에 저격을 시도하였으나 삼엄한 경호망을 뚫지 못한 채 실패함으로써 나인영 등이 모두 체포되어 유배형에 처해졌다. 그러나 이들은 훗날 3.1운동에 다시 뛰어들며 독립운동을 계속 하였다.

매국노 을사오적을 처단하기 위하여 (47*68)

친일분자를 응징하다

1908년 초 순천 · 낙안 · 벌교 등지에서는 안규홍 · 장재모 등의 의병군이 일진회의 친일분자들을 색출하여 처단하는 활동이 계속되었다. 일진회 회원들이 보이기만 하면 가차없이 구타 · 살상하거나 집을 불살라버리는 등 그들을 응징하였다. 이는 평소에 일진회가 애국단체의 활동이나 의병의 행적을 추적하여 일제의 헌병 경찰에게 밀고하는 반민족적 행동을 일삼았기 때문이다.

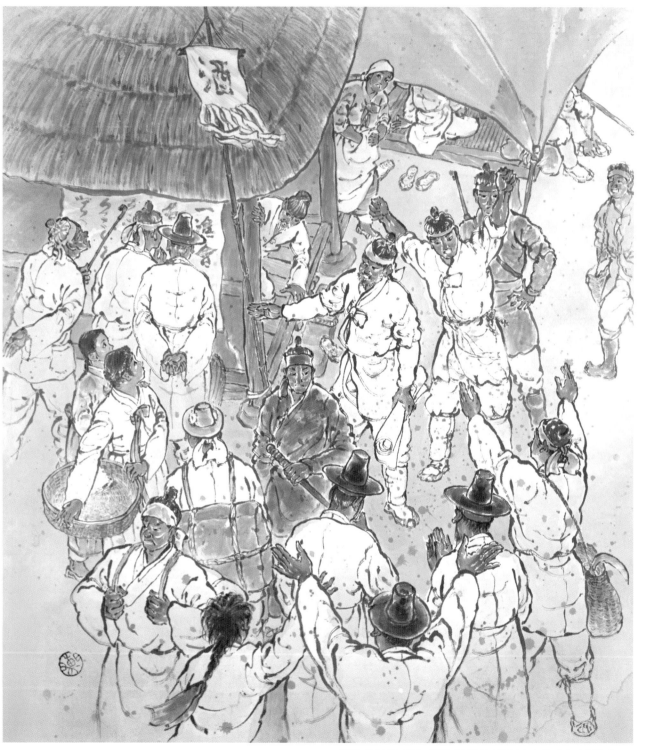

친일분자들을 처단. 주막 벽 등에 붙여 널리 알리다 (48*54)

1908년 조규하의 의병항쟁

남도의 한말의병항쟁이 가장 왕성했던 1908년, 조계산은 순천에서 활동하던 의병부대의 근거지였다. 여기에서 송광출신의 조규하(趙圭夏), 쌍암출신의 강진원과 최성재 등의 의병군이 봉기하였다. 조규하는 임실군수로 재직하던 중 을사늑약이 체결되었다는 소식을 접하자 관직을 버리고 최익현의 의병부대에 참가했다가 1908년에 향리에 돌아와 독자적인 의병활동에 나섰다. 조계산과 곡성 등지에서 활동하던 그는 5~6월 중 송광·쌍암일대에서 일본 순사대와 혈전을 벌였고, 곡성 목사동면 평지동에서 다시 구례 수비대와 교전 끝에 전사하였다. 곧바로 부장 강승우(姜承宇)가 부하들을 이끌어 의병항쟁을 계속하였으며, 다시 그 뒤를 이어 쌍암출신 최성재가 항전을 계속하던 중 일본군에게 체포되어 전사하였다. 조규하의 의병항쟁은 이같이 그가 순국한 후에도 동향의 후진들이 줄기차게 이어갔음을 보여준다.

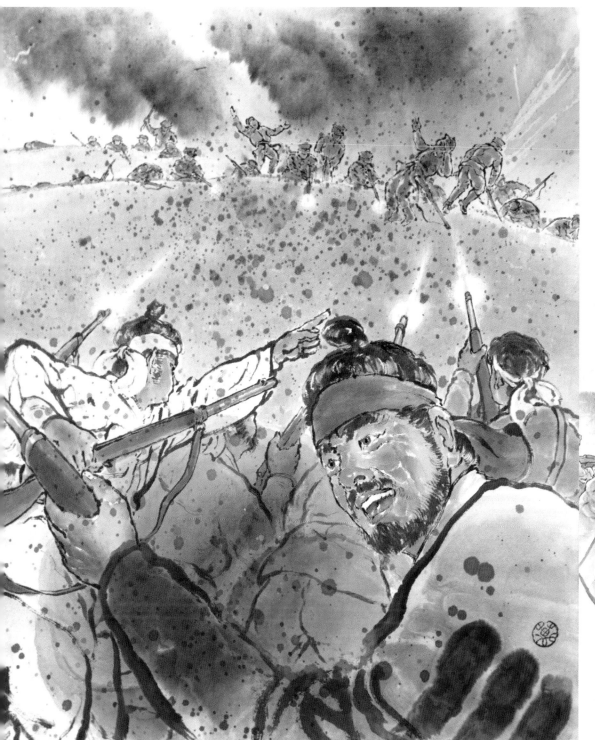

곡성에서 일본군과 교전하는 조규하 의병군 (45*52)

순천지역 의병들은 수십명씩 소규모전으로 대일항쟁을 전개 하였으며 의병들의 함성과 총성은 끝없이 메아리쳤다.

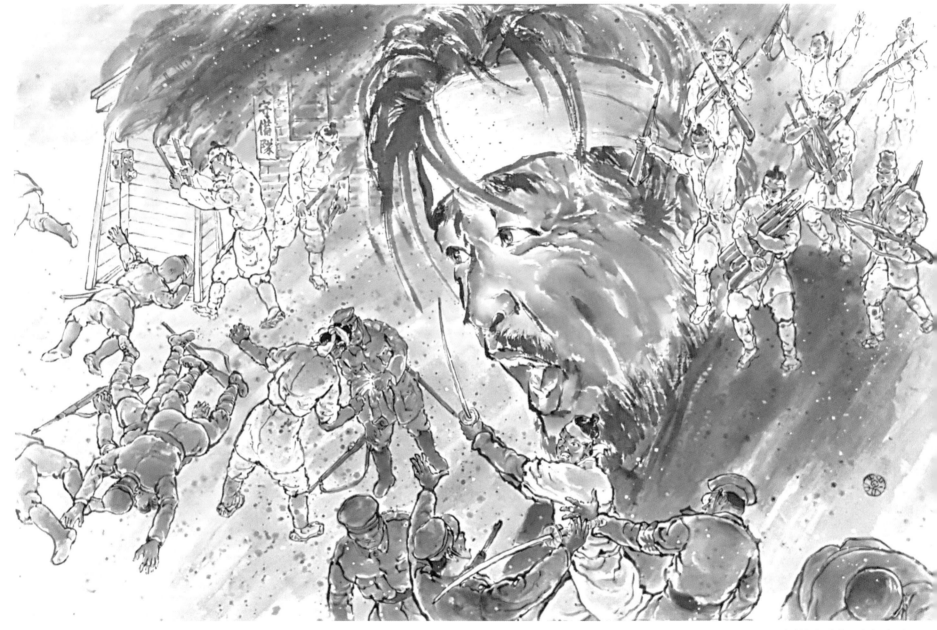

강진원의 의열투쟁 (68*45)

강진원 의병군의 혈전

의병장 강진원은 쌍암출신으로 서당 훈장을 하다가 1908년 동향의 김명거·권덕윤·김화삼·김병학 등과 의병을 일으켜 조계산을 근거지로 활동하던 중 조규하의 의병부대와 합류하였다. 1909년 9월까지 순천·곡성·여수·고흥·광양·구례·남원을 무대로 일본 군경과 약 100여 차례에 걸쳐 치열한 전투를 펼치며 일제에 큰 피해를 주었다. 일설에는 조규하의 부장이었던 강승우가 바로 강진원이라는 말도 있었는데, 1909년 9월 이후 일제의 의병초토화 작전을 피하여 남해의 연내도로 피신한 후 뒤에 항일 활동을 재개하였다. 쌍암 오성산 동굴에 은신하여 비밀리에 서당을 열어 청소년들에게 민족혼을 일깨우던 강진원. 그는 1921년 7월 일제의 헌병들에게 그 행적이 탄로났을 때 헌병대장 사토에게 칼을 휘둘러 중상을 입히며 저항하다가 체포되었다. 옥중에서도 그는 동지들을 보호하기 위해 끝까지 굴복하지 않고 항거, 스스로 혀를 깨물어 자결함으로써 그해 12월 29일 순국하였다.

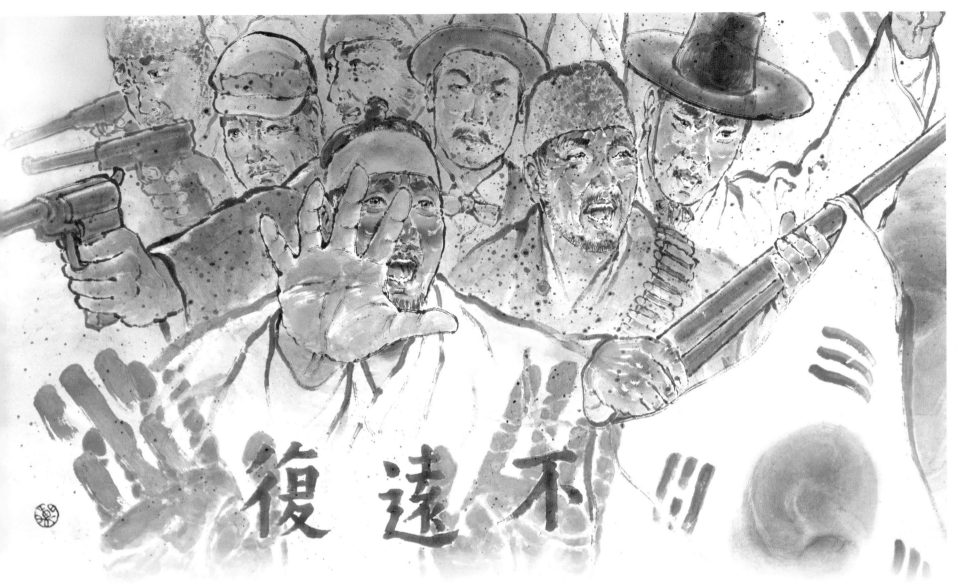

독립염원은 들불처럼 (52*70)

요원의 불길처럼 번져간 독립투쟁

1895년 을미의병 이후 한말 의병전쟁이 가장 치열했던 지역은 단연 전라남도였다. 이 때문에 1909년 전남의병을 말살시킬 목적에서 일본군은 소위 '남한폭도대토벌작전'을 펼쳤다. 그런데 그 해 9월 전남·광주지역에서 벌어진 의병전투의 통계를 보면, 교전 횟수 44회에 참전의병이 1,013명이었다. 그 중 18회에 걸친 전투에서 559명의 의병이 항전, 당시 도내에서 가장 격렬했던 전투현장이 바로 순천이었다. 1910년 국권을 상실한 이후 이 고장의 항일운동은 강렬한 독립투쟁으로 계승되었다. 1919년 고을 곳곳에서 독립만세의 함성이 울려 퍼진 뒤, 국내에서의 활동이 어려워지자 이 지역 선각자들은 독립투쟁의 거점을 해외로 옮겨갔다. 낙안출신 안덕환(安德煥)의 경우, 만세운동으로 검거된 후 출옥하자 1920년 이병채(李秉埰)와 함께 만주의 홍범도 휘하에 종군한 뒤 청산리전투에 참전하였다. 주암출신의 백강 조경한(趙擎韓)은 1931년 만주에서 지청천 등과 한국독립군을 조직하여 무장투쟁을 펼쳤으며, 1934년에는 김구의 주선으로 이범석 등과 낙양군관학교의 교관으로 독립군 양성에 공헌하기도 하였다. 그는 상해임시정부의 국무위원으로서 백범 김구의 측근에서 평생 독립운동에 몸바친 인물이었다.

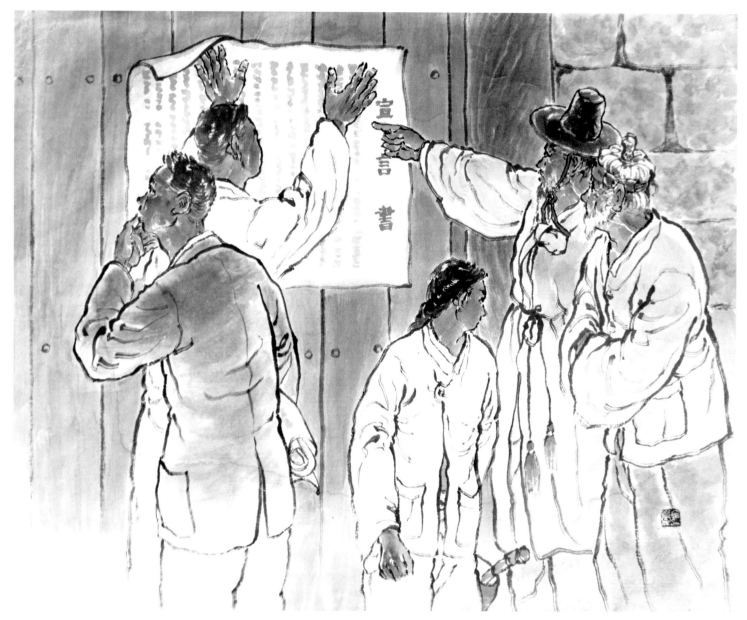

독립선언문 널리 알리다 (40*47)

순천에 전해진 독립선언서를...

민족대표 33인의 독립선언서가 천도교 지방조직을 통하여 순천에 전달된 것은 1919년 3월 2일이었다. 순천 교구에서는 교인 강형무(姜螢武)·
김희로(金希魯)·윤자환(尹滋煥)·문경홍(文京洪)·염현두(廉鉉斗) 등이 순천읍내와 관내의 각면, 그리고 구례·광양·여수 지역까지 빠짐없이 살포하
였다. 순천읍내를 책임진 강형무는 독립선언서를 전달받은 3월 2일, 그날밤 즉시 순천·면사무소·헌병분견소의 게시판과 읍성의 동서남북 각
대문에 독립선언서를 게시하여 만세시위를 유도하였다.

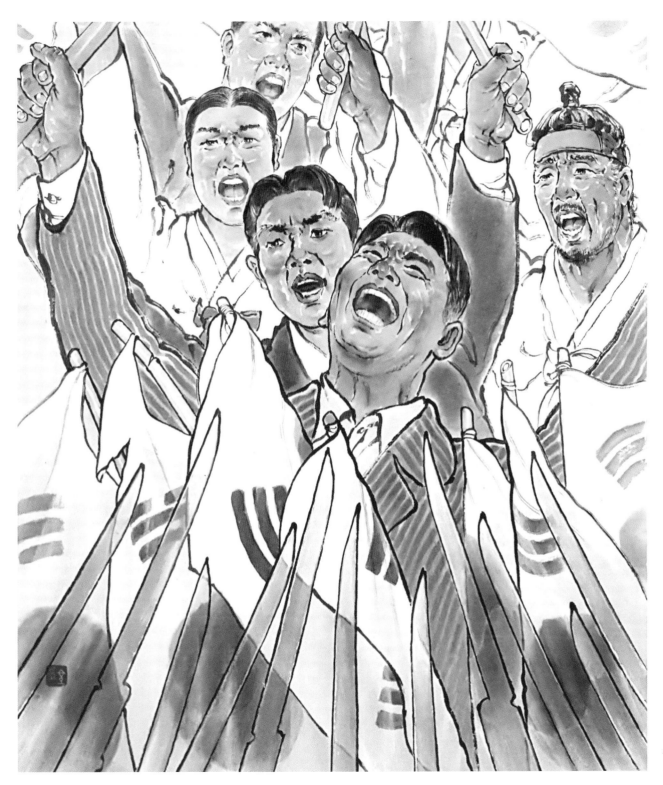

순천청년회원들의 난봉산 독립만세운동

1919년 3월 16일 오후 2시경 순천기독교 청년
회원 수백 명이 난봉산에 올라가 높은 곳에서 독
립만세를 외치자고 결의하였다. 이 운동은 결행
직전에 헌병분견대에 발각되어 강제 해산되었
으나 그 과정에서 강력히 저항하던 회원 5명이 검
속되었다. 이로 인해 이른바 '남선(南鮮)지방의 폭
동' 에 대비하기 위해 3월 하순 경부터 전라도 전
역에 일제의 군사력이 대폭 강화 배치되었다.

청년회원들의 만세 시도 (57*68)

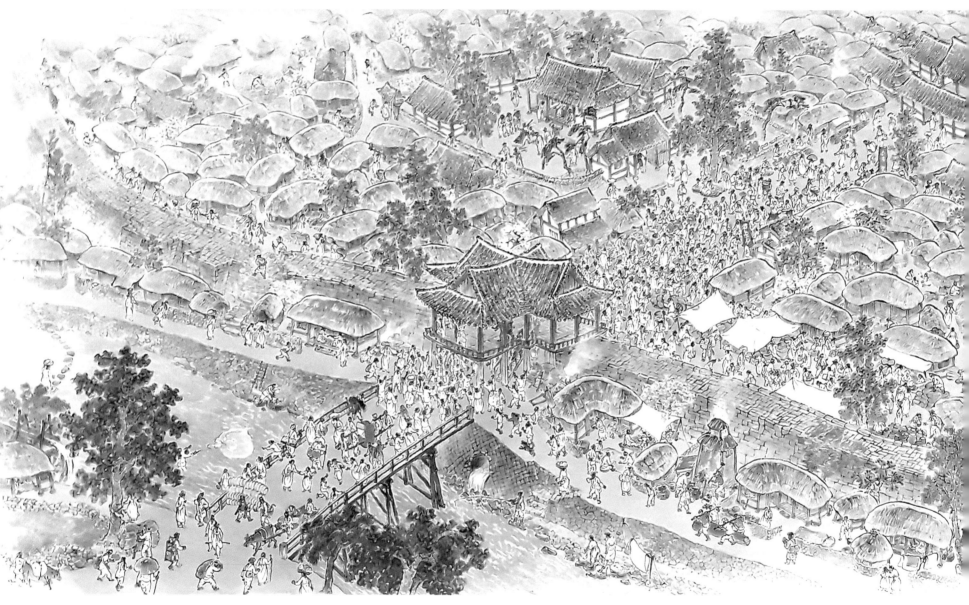

연자루에서 만세시위를 하다 (170*90)

박항래, 연자루에서 독립만세 함성

1919년 4월 7일은 순천읍내의 윗장날이었다. 그날 오후 1시경 상사출신 박항래가 연자루에 올라 군중들을 향해 크게 소리쳐 이르기를, "지금 경성 등 전국 각지에서 조선독립 만세운동을 벌이고 있으니 우리도 독립만세를 외칩시다."라고 역설한 뒤 대한독립만세를 여러 번 고창하니, 근처에 있던 수많은 군중들이 마치 성문이 무너지는 것처럼 누각 아래로 몰려들었다. 그때 달려나온 헌병들에게 체포되어 끌려가면서도 박항래는 계속 만세를 외쳤다. 그는 4월 26일 징역 10개월에 처해져 광주형무소에서 옥고를 치르다가 그 해 11월 3일 순국하였다. (순천부읍성은 예전부터 있었으며 1453년(단종)에 완성되었다. 성내에는 아사, 객사, 내아, 공고, 형청, 양사재, 군기고, 진휼창, 사령청, 관노청, 옥사 등 지방의 행정을 담당 하였던 주요 시설이 있었다.) (성벽·연자루 ·동헌·객사·색주가·대장간·물레방아 등 1919년 당시 순천부의 5일시장과 생활상 풍속을 재현하였다.)

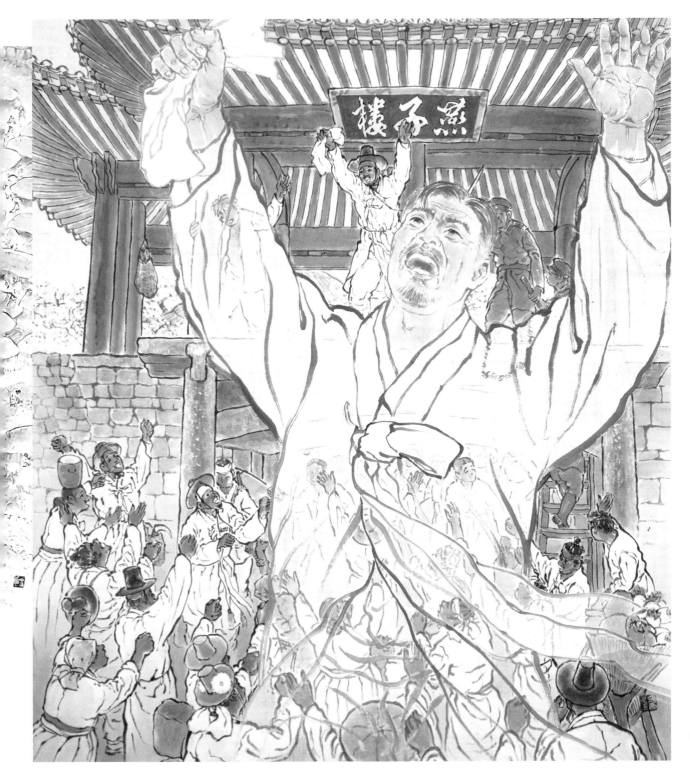

아! 자랑스러운 선혈들이시여

김 만 옥

열강에 휘둘렸던 구한말

깊은 슬픔에 잠긴 삼천리

일어섰지 구국 항쟁

들불처럼 번진 독립함성

방방곡곡 그 울림...

세계만방에 고함!

독립국으로서의 조선인 임을.

자주민으로서의 조선인 임을.

(순천군 상사면 용암리에 사는 박항래(58세)는 생활이 곤궁한 양반 신분이었지만 시류에 영합하지 않는 올곧은 선비였다. 그는 오직 나라를 걱정하며 주위 사람들에게 독립사상을 고취하여 왔으며 4월 7일 장날에 만세시위를 하여 피검 광주형무소에서 옥고를 치르던 중 그해 11월 3일 순절하였다.)

박항래의 만세 (55.5*60)

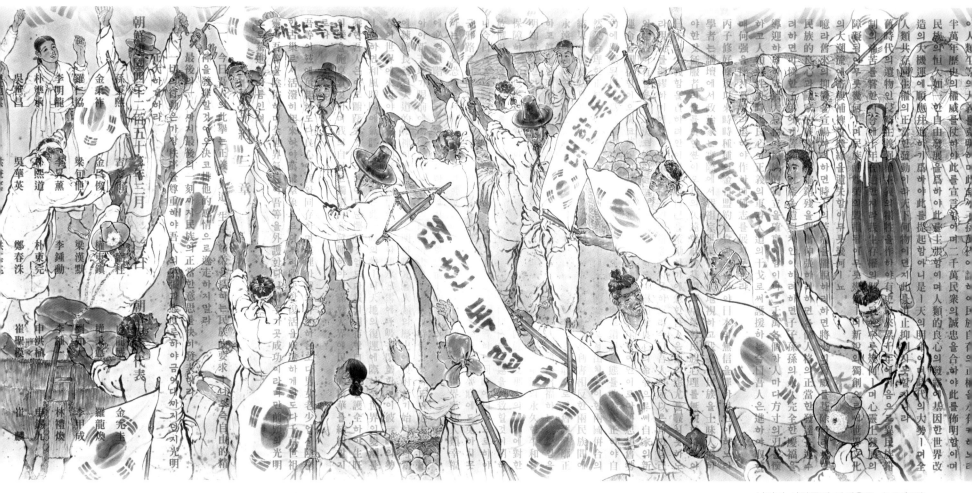

신기리 사람들의 만세운동 (190*90)

신기리와 하송리 주민들의 독립만세운동

낙안면은 1907년까지 독립된 고을이었으나 조선통감부로부터 불순분자(의병)들의 고을로 낙인이 찍혀 군단위의 행정구역에서 폐군된 곳이었다. 따라서 일제에 대한 적개심이 어느 지역보다도 높았고, 1919년 4월 독립만세운동이 벌어졌을 때 낙안지역에서는 각 마을 단위로 만세운동이 격렬했던 곳이다. 그 중에서도 낙안면 신리기와 하송리의 만세운동은 전국에서도 유명한 사건이었다. 신기리에서는 전평규를 주축으로 33인의 비밀결사를 조직한 뒤 4월 9일 벌교장날을 기하여 만장한 군중들이 태극기를 흔들며 장터를 온통 독립만세운동장이 되었으며 백성들도 시위에 적극 참여하여 흥분과 감격의 만세장이 되었다.

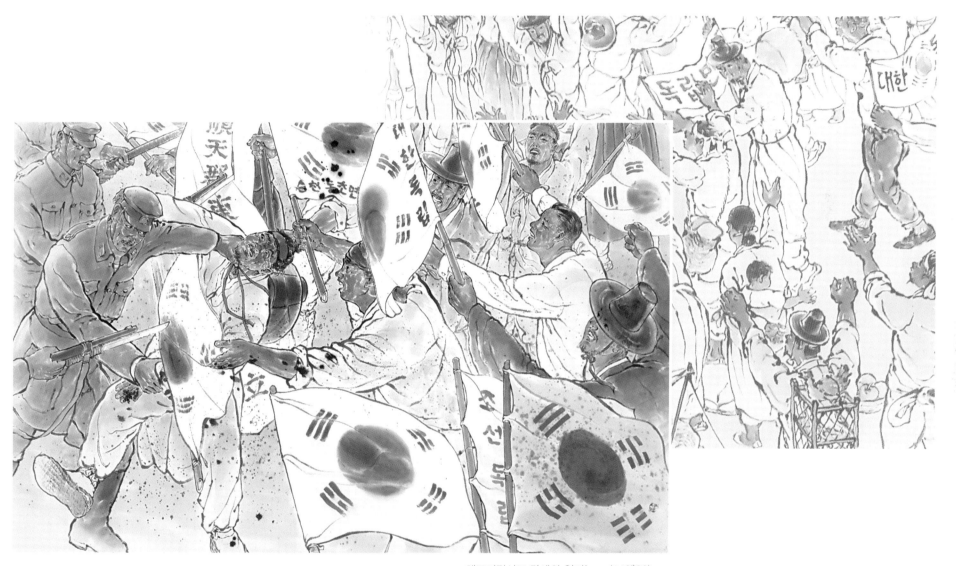

체포되면서도 만세의 열기는... (142*90)

열혈의 만세 항쟁

신기리 사람들의 만세시위는 5일후에도 계속되었다. 안규삼은 왼손 무명지를 베어 현장에서 태극기를 그렸으며 미리 준비한 대한독립기와 순천군 동초면 신기리립이라고 쓴 태극기를 흔들며 대한독립만세를 소리 높이 외치니 만세소리의 함성은 드높았다. 곧 헌병들에게 체포 되었으며 안규삼이 태극기를 떨어뜨리자 안규진이 다시 태극기로 만세를 외치며 만세열기는 더하였다. 14일 시위에 안상규, 안은수, 안규진, 안응섭, 안용갑이 체포 실형을 선고 받았다.

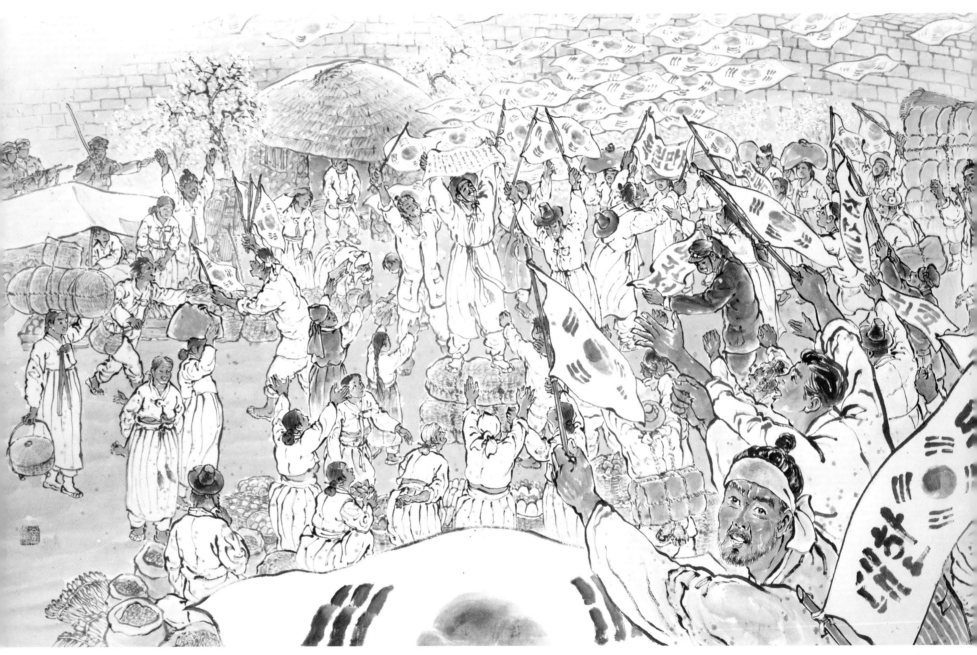

순천군 낙안면 하송리 주민들의 만세운동 (98*59)

낙안면 주민들의 만세

낙안면 하송리 주민들의 만세운동은 4월 13일 낙안장날에 폭발적으로 일어났다. 김종주·유흥주 등이 선봉에서 서서 150명의 주민들과 함께 조선독립기를 흔들며 만세를 외쳤다. 일제의 헌병 경찰들이 총검을 휘둘러 선혈이 낭자하였으나 만세소리는 그치지 않았다. 결국 수십명이 검거되었으며 유흥주·김종주·박태문·배윤주·배형주·김선재는 5월 29일 광주지방법원 순천지원에서 실형을 선고 받았다.

피를 흘리며 항거하다 (86*70)

피를 흘리며 항거하다

만세열기가 더해가자 순찰중이던 일본헌병과 육군 보병들이 총검을 휘두르며 만세대열을 제지하려고 하자 김종주(50세)가 나서서 총검으로 찔러
죽여보라고 가슴을 헤치고 대들었다. 그들이 주춤거리는 틈을 타 시위대 중 몇 사람이 총검을 빼앗으려 덤벼들었으며 다수 시위자들이 부상을 입
었다. 김종주가 피를 뿌리며 쓰러지자 아들 김선재와 시위자들이 부상을 입으면서도 끝까지 항거 만세운동을 전개하였다. (흔히 순천의 3.1 운동을
말할 때는 4월 9일 신기리의 사례를 제1차, 4월 13일 낙안 하송리의 사례를 제2차. 4월 14일 다시 신기리 만세운동을 제3차라고 한다.)

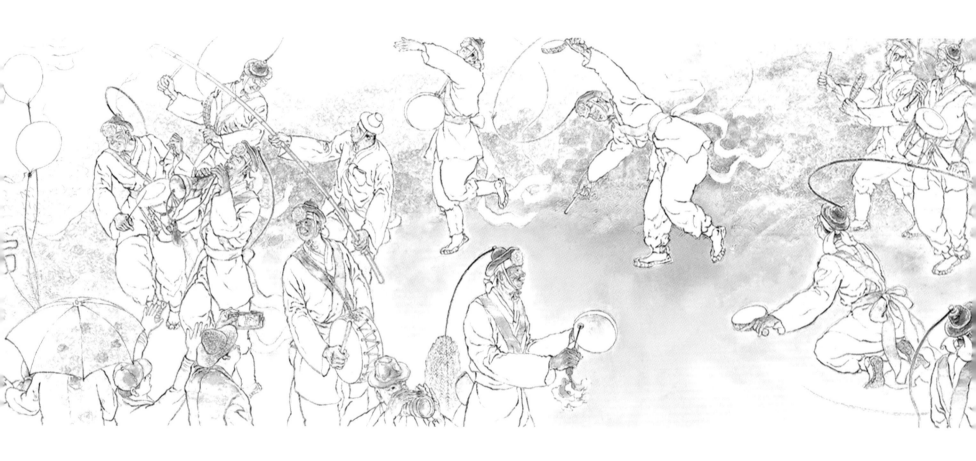

백제의 옛 고을 사평에서 승평 승주목 순천부로 발전한 순천. 물산이 풍부하고 기후가 온화한 살기좋은 고을 순천.

수 없는 외세의 약탈과 침략에도 굴하지 않고 물리친 순천사람들. 충ㆍ효ㆍ예ㆍ학행의 교육도시 순천.

전국에서 살기 좋은 으뜸의 도시로 손꼽히는 순천. 국가정원과 세계5대 자연습지 보전지역의 순천.

동아시아 문화도시 순천에서 세계인들과 흥겨운 얼쑤 한마당!

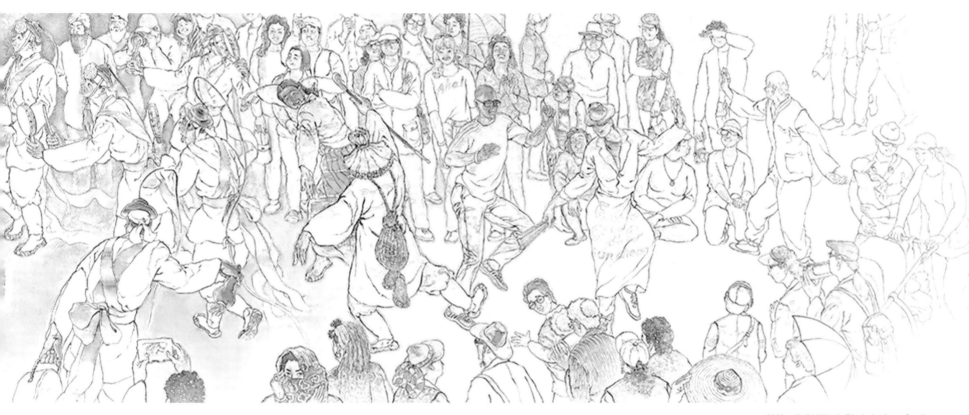

얼쑤 세계인들과 한마당 (490*90)

참고 자료 및 문헌

순천 · 승주 향토지편찬위원회 순천 승주향토지 | 순천문화원 1975

황현 매천야록 | 국사편찬위원회 권6

강진원 의병장 략전 | 햇불사 1981

이균영 순천의 3 · 1운동 | 순천시사 1997

독립운동사편찬위원회 독립운동사 − 3 · 1운동

정재윤 19세기 후반의 농민항쟁 | 순천시사 1997

순천 · 승주 향토지편찬위원회 순천 승주향토지 | 순천문화원 1975

홍영기 동학농민혁명/대한제국기 의병항쟁 | 순천시사 1997

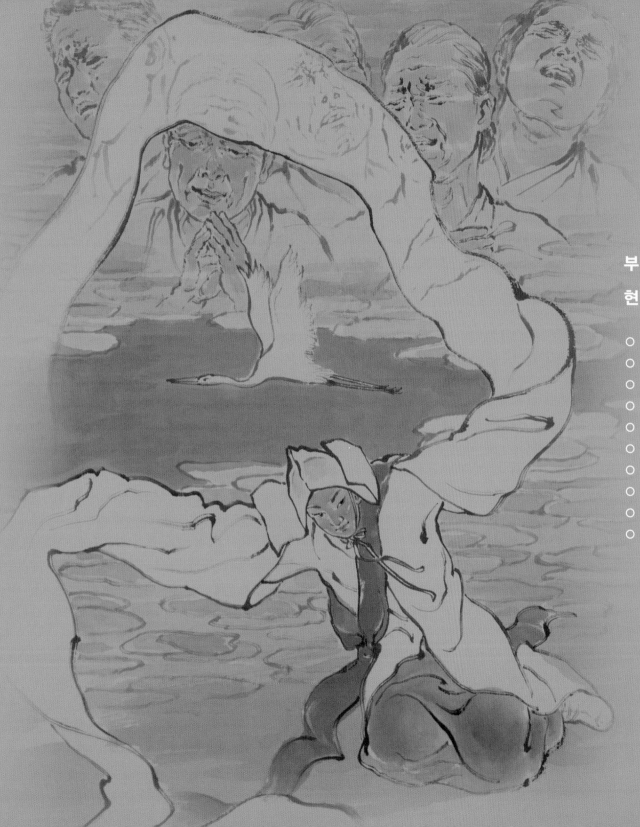

부 록

현대사의 비극 여순 10.19사건

현대사의 비극 여순 10.19사건

1945년 8월 일제의 지배에서 벗어난 한반도는 외세에 의해 해방이 되었으나 좌·우익의 대립과 갈등을 겪는 고통의 장이었다. 승전국인 미국과 소련의 영향력으로 한반도는 38선을 경계로 남북으로 갈리게 되었다. 한반도의 남쪽엔 친일적이었던 지주와 지식인 그룹이 미군정의 후원 하에 관료기구인 경찰, 교육기관 등 국가의 중요한 직책을 수행 하였으며 이와는 반대로 독립운동을 했던 일부 민족주의 좌익세력은 미군정에 소외되거나 탄압을 받았다. 정치 사회적 갈등과 투쟁 피의 보복이라는 악순환의 연속선에서 남한의 경제 상황 역시 좋을 수 없었다.

1948년 4월 제주도에서는 단독선거·단독정부를 반대하는 제주 4·3사건으로 무장봉기가 발생하여 유격전화되자 정부는 이를 진압하기 위하여 여수 제14연대를 급파하려 하였으나 지창수를 위시한 제14연대 군인들은 출동을 거부하고 친일 반역자 세력 처단 동포 학살 반대 등을 주장하며 봉기를 하였다.

(봉기군과 진압군과의 동족간의 전투·살상, 참혹한 시신 장면 등은 생략 하였다.)

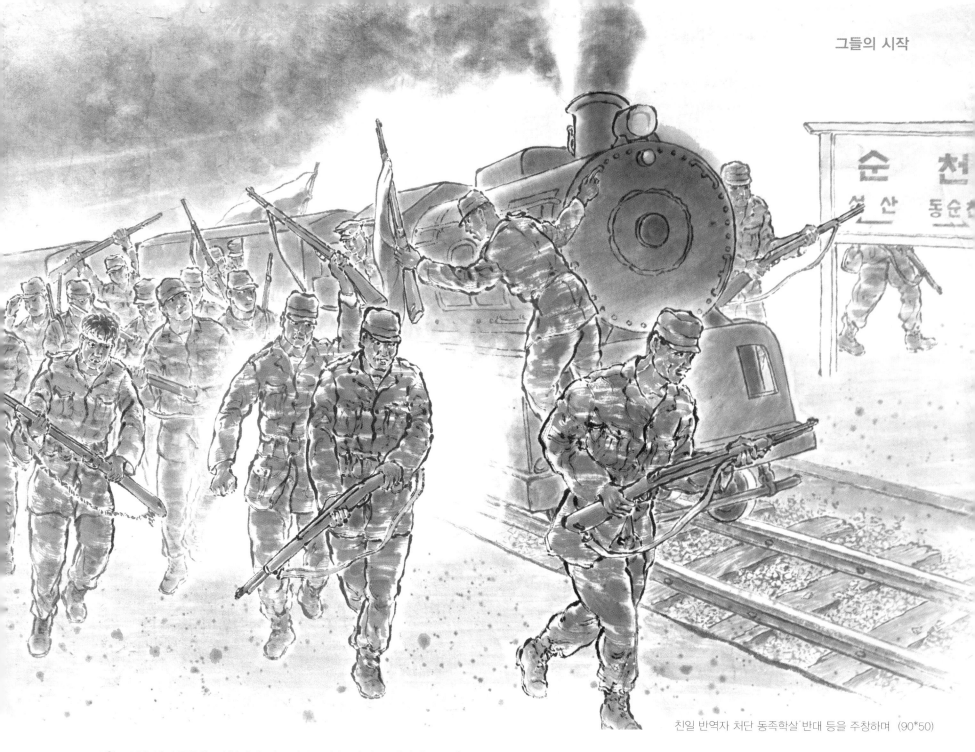

친일 반역자 처단 동족학살 반대 등을 주창하며 (90*50)

10월 19일 봉기군들은 경찰서와 관공서 등 여수 시내를 장악하고 10월 20일 열차를 이용, 순천으로 진격하였고, 순천교와 철교 부근에서 경찰과 응전한 이후 순천을 점령 하였다. 이때 순천에 파견되어 있던 홍순석의 2개 중대와 광주 제4연대 1개 중대가 봉기군에 함류 하였다. 봉기군들은 21~23일 동부지역 6개군을 장악하게 된다.

탈환의 아픔

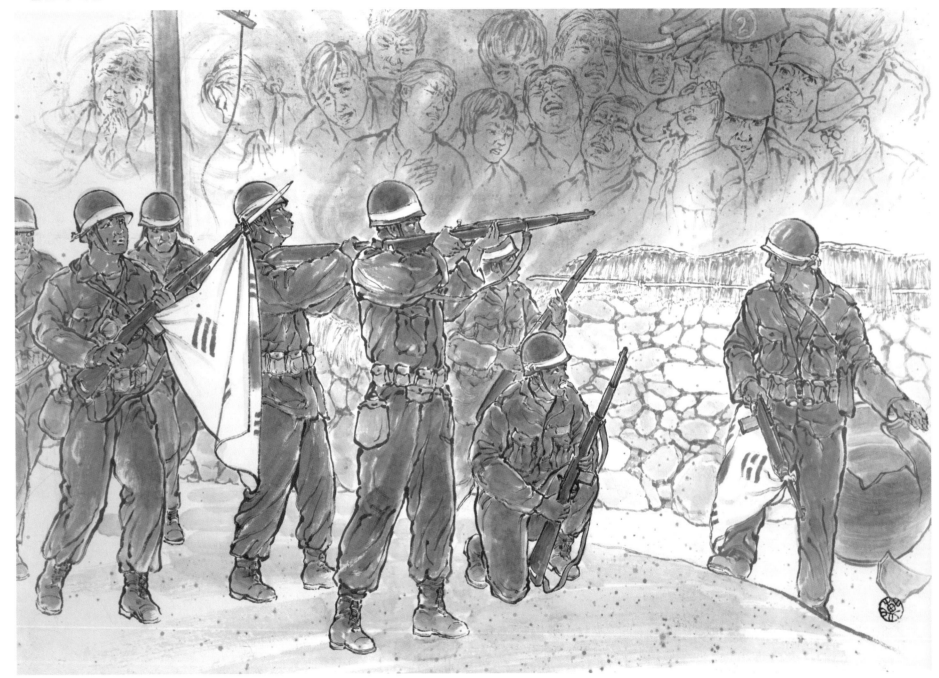

항쟁과 토벌이 이어지는... (71*49)

초기 진압과정에서 봉기군에게 밀리자 정부는 여순지구에 계엄령을 선포하였으며 반군 토벌 전투 사령부를 설치하였고, 제2여단, 제5여단 예하의
5개 연대를 투입 무차별적인 공격을 가하여 10월 23일 순천을 27일 여수를 차례로 탈환 하였다.

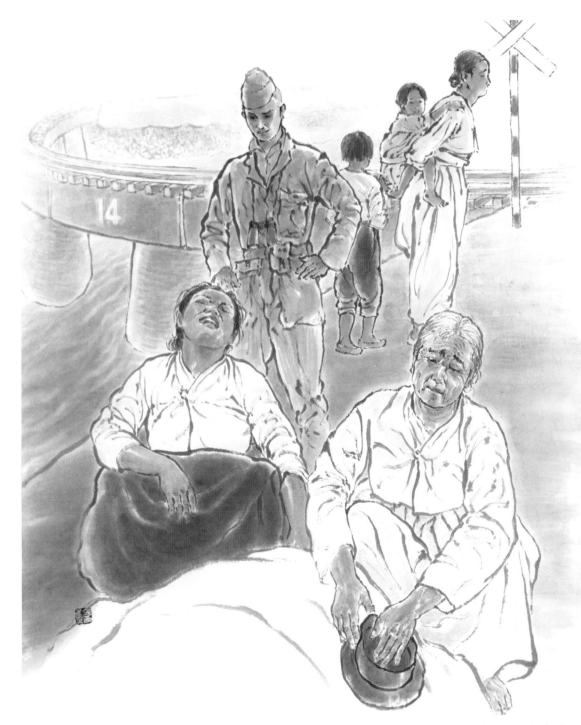

10월 20일 최초로 봉기군과 진압경찰 사이에 치열한 접전이 벌어진 순천교(장대다리)와 동천제방. 이 전투에서 상당수의 경찰이 사망 또는 부상당했으며 봉기군이 순천을 장악하게 된다.

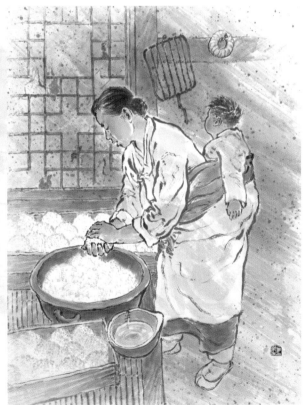

눈물어린 주먹밥은 (30*36)

피눈물을 이루다 (47*56)

다수 체포된 봉기군 그 창백한 얼굴들 (59*48)

10월 21일 제14연대 봉기군은 3개 부대로 분산 이동 하였다. 그 중 봉기군 주력부대는 열차를 타고 구례 쪽으로 향하던 중 학구역에서 진압군에게 북상을 저지당하며 교전을 벌였다. 이때 봉기군은 패퇴하여 체포·투항하고 순천으로 퇴각 하였으며 승기를 잡은 진압군은 순천으로 진격, 하루가 넘은 교전 끝에 23일 순천 지역을 탈환할 수 있었다.

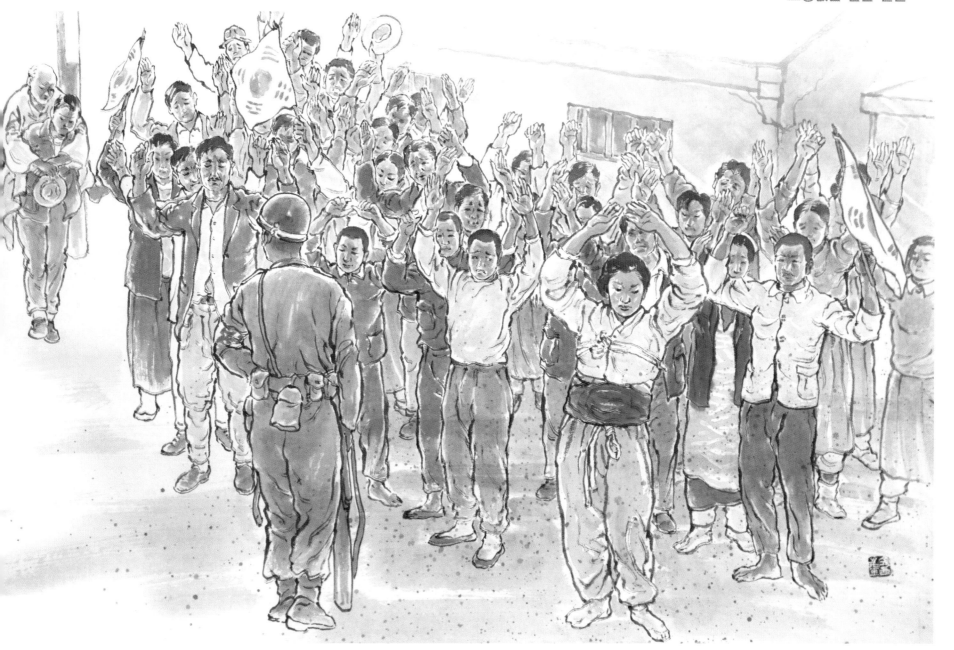

탈환을 애써 환영하는 시민들 (64*41)

10월 23일 순천을 탈환한 진압군경은 가장 먼저 반군과 이에 가담한 부역자를 색출하는 작업에 나섰다. 그러나 대부분의 반군과 좌익세력은 이미
전날에 지리산, 백운산 등지로 도주한 뒤였다. 진압군은 24일 인근 광양 · 보성을 수복하였으며 이어 27일 여수도 탈환하였다. (지리산으로 입산한
봉기군은 11월경 부터 진압군과 간헐적인 교전을 벌이는 등 게릴라(빨치산)전을 펼쳤으며 이듬해 국군의 토벌작전으로 봉기군 주동자들이 제거 되었으나 1950년 초까지 게릴라전은
계속 되었다. 이 과정에서 수많은 민간인들의 인명 피해가 있었다.)

초조하게 지켜보는 저 가족들은... (61*50)

순천지역이 수복되자 진압군경과 민병대 등 우익세력들은 봉기군에 가담하거나 협력했던 사람들을 이른바 '손가락총' 으로 지명하는 등 수많은
민간인 희생자를 발생시켰고, 봉기군 색출 작전으로 인한 매산등 민간인 학살사건과 시내에서의 집단 학살 등 보복적인 희생이 많이 발생하였다.
일부 광복군 출신 토착자유세력자를 포함한 반 이승만 성향 군인들의 반란과 여기에 호응한 일부 좌익계열 시민들의 봉기가 유혈 진압된 사건으로
이승만 정부는 여순사건을 계기로 1948년 국가보안법을 제정하였다.

여순사건에서 한국전쟁까지 봉기와 토벌이 이어지는 동안 여순사건과 관련된 희생자는 군경과 민간인 등 1만 여명에 이른다. 정부는 여순사건을 계기로 반공 독재국가 체제를 강화하여 국민의 자유와 권리를 제한하였으며 그동안 희생자 가족들은 "연좌제"에 묶여서 이루고 싶은 꿈을 접고 힘겹게 세상을 살아야 했다. (여순사건은 국군 14연대 군인들이 제주 4 · 3 사건 진압출동을 거부하고 봉기한 사건으로 이를 진압하는 과정에서 수많은 무고한 양민들이 국가 공권력에 의해 희생된 통한의 비극으로 진상규명과 명예회복에 이어 희생자와 유족들에 대한 배 · 보상을 할 수 있도록 하여야 하며 현재 진상규명, 명예회복을 위한 관련 특별법이 제정, 시행 중이다.)

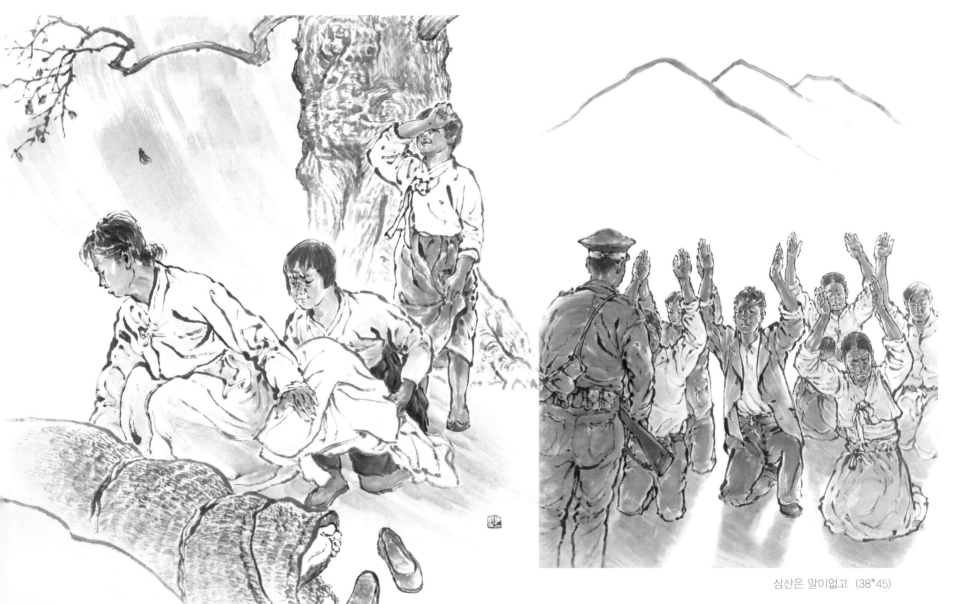

삼산은 말이없고 (38*45)

저 고목은 알고있지. 그때의 비극을 (43*44)

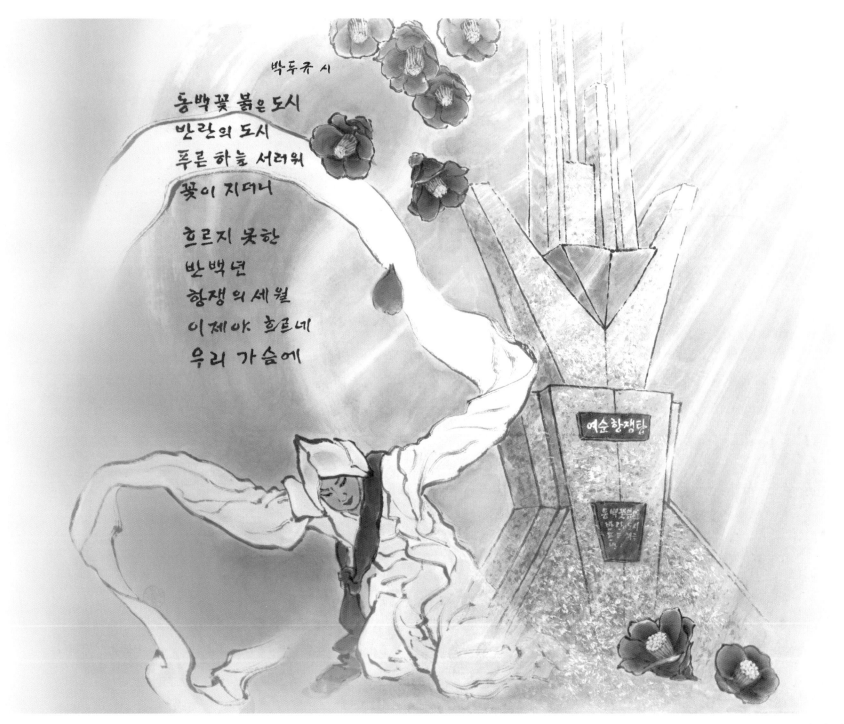

박두규 시

동백꽃 붉은 도시
반란의 도시
푸른 하늘 서러워
꽃이 지더니

흐르지 못한
반백년
항쟁의 세월
이제야 흐르네
우리 가슴에

여순항쟁탑

희생자의 넋을 위로하는 살풀이, 숙연하다 여순항쟁탑! (67*56)

참고문헌

안종철 순천시사 여순사건의 발발과 전개 743

칼 마이더스 미국라이프지 기자의 여순사건

에듀윌 시사상식 2020

사단법인 여순사건 순천유족회

다음백과

임영태 한국현대사 망각과의 투쟁

이종하 내가 겪은 여순사건과 6.25전쟁

최경필 동백꽃필때까지 (순천문화재단)

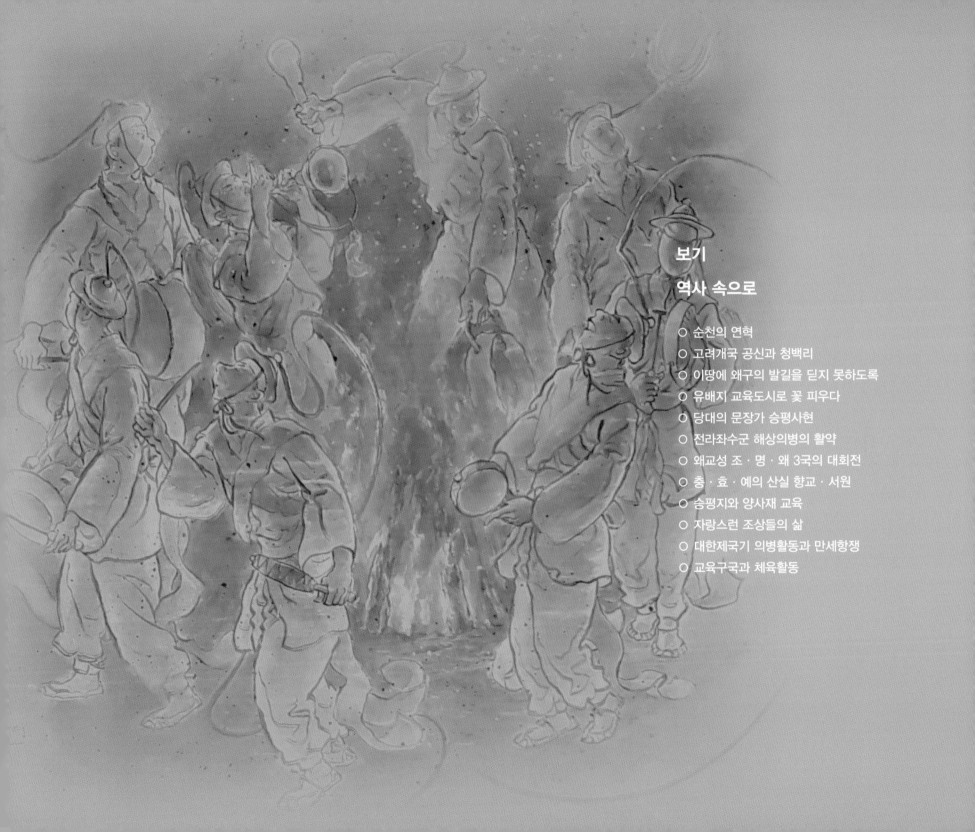

보기

역사 속으로

순천의 연혁

"삼국사기"에 의하면 삼국시대에 순천은 백제의 영토로서 당시의 지명은 "사평"이었다. 기후가 온난했던 우리 고장은 철이 빨라 정월에 매화가 피고 자연환경이 아름다워 예로부터 소강남이라 불렸으며 물산이 풍부하여 살기 좋은 고장이었다. 빼어난 경치의 호수와 바다 사이에 한 커다란 고을이 있으니 예부터 아름다운 고을 강남이라 하였다. 화려한 누각에는 신선의 말소리와 제비의 지저귐이 있고(환선정과 연자루를 말한다) 주말은 줄줄이 문을 열어 싱싱한 물고기와 붉은 게가 어루러지니 해물의 맛이 으뜸이로구나. 물이 서에서 동으로 흐르는 곳 무릇 집은 몇 채인가. 대나무 울타리가 즐비한데 복숭아꽃 어지러이 떨어지고 수양버들 늘어졌네 봄날 아른아른 비 내리고 푸른 하늘 멀리 점점이 있는 섬은 반쯤보이는 삼산이구나. (강남악부의 강남롱에서) 이렇게 조상들은 삼산이수의 순천을 예찬하였으며 문화와 예술 교육도시로 순천만정원, 낙안민속마을과 송광사, 선암사 등 생태관광의 도시로 발전. 동아시아 문화도시로 전국에서 살기 좋은 으뜸의 도시가 현재의 순천이다.

구석기 · 신석기 · 청동기에 이은 고대국가... 고려 · 조선에 이르는 삶

최초의 인류라 할 수 있는 구석기인들의 삶이 우리 지역 순천 월평리, 황전면 죽내리의 유적 등에서 역사의 흔적을 볼 수 있으며 신석기 시대는 기원전 6000년경부터 청동기 시대가 시작되는 기원전 1000년경까지 5000여년의 기간으로 보고 있다. 외서면 월평리와 황전면 대치리 등에서 움집을 만들어 음식을 조리하고 실내를 따뜻하게 해주는 화덕과 돌토기 등 생활 용구와 돌도끼 돌창 화살촉 등 사냥용 도구 등이 발견되었다. 철기시대는 원삼국 시대라고 한다. 송광면 낙수리, 대곡리의 주암댐 수몰지역 등지에서 집단 거주지를 발굴, 이 시기의 생활상이 어느 정도 밝혀지고 있다.

살기좋은 고을 사평

한반도의 남쪽 끝에 위치한 사평고을은 마한과 백제의 옛터로 일찍부터 살기좋은 고을이었으며 [동국여지승람]에는 산과 물이 기이하고 고와 [소강남]이라고 일컫는다 하였다. 해룡포구와 해창포구에는 조양창(세곡을 보관하는 창고)이 있어 세곡을 운송하는 세곡선. 어선, 장사하는 배들로 포구는 항시 번창하였으며 백성들의 삶이 풍요로웠다 한다.

불교의 대표적인 거찰 송광사와 선암사

우리나라 3대 사찰인 송광사는 신라말 혜린선사가 길상사라는 절을 지은 것에서 비롯되었다고 한다. 고려 명종대인 보조국사가 중창을 하여 수행결사인 정혜사를 지리산 상무주암에서 길상사로 옮긴 후부터 대규모 수도도량으로 발전하였다. 조선시대에 현재의 이름인 송광사로 부르게 되었으며 우리나라 3보 사찰로 16국사를 배출한 승보사찰이며 국내 최다의 국보와 보물(국보3점 보물16점)들을 보유하고 있다.

514년 순천시 승주읍 죽학리에 소재한 선암사는 조계산을 배후로 동남쪽을 향해 뻗은 양 산자락을 안은 명당에 자리하고 있다.
신라 법흥왕 대에 창건 되었으며 이후 도선국사가 선암사로 개창하였다. 1092년에 대각국사 의천이 크게 중창한 선암사는 주변 계곡에 수 많은 암자터가 곳곳에(36~37곳) 있었다는 것은 선암사가 전성기에 불교의 거찰이었다는 것을 알 수 있으나 역사의 소용돌이와 변화하는 시대 상황에 밀려 비로암, 대각암, 대승암, 운수암 들이 옛 영화를 말해주고 있다.

757년 경덕왕 16년 삽평에서 승평 그 후 983년 승주목으로 승격되다.

순천의 성황신 김총

892년 순천 출신으로 방수군 출신인 김총은 견훤의 핵심 측근으로 후백제를 건국할 때 호위부 대장군으로서 군사적 임무를 다하였다. 김총은 인가별감(引駕別監)에 이르렀고 평양((平陽은 승평의 옛 이름)의 군장이 되지는 못했어도 후손들이 대대로 평양부원군 이었으며 문관과 무관의 후손이 많았으며 순천김씨의 시조로서 그 후손인 김종서(金宗瑞)가 있다. 세종때 4진(四鎭)을 개척한 공으로 정승이 되었으며 단종때 계유년에 사약을 받는다. 김총은 사후 순천 성황신(성황신은 국가나 고을을 지켜주는 수호신의 의미로 지역민들을 정신적으로 결집 시키는 역할을 했다.)으로 모셔왔으며 현재 주암면에 그를 재향하는 사당인 동원재가 있다.

고려 개국 공신 박영규

920년경 승주 대호족으로서 후백제 견훤의 사위였던 박영규는 신검의 반역으로 금산사에 유폐된 견훤이 고려 왕건에 투항하자 그 역시 고려에 내은 하였으며 고려 개국에 적극적으로 지원하여 940년(태조 23년)에 승평군이 승주로 승격되는 계기가 되었으며 성종 때 전국 주요지역에 12목을 두었는데 승주목이 됨으로써 호남지역에서는 주목받는 고을로 발돋움하게 되었다. 왕건의 부인과 제 3대 정종의 황후들이 박영규의 딸들로서 고려 초 순천지역이 성장할 수 있는 배경이 되었다. 그는 사후에 해룡산신으로 받들어졌다.(죽어서도산신으로 받들어져 재를 지내고 있는 것은 그의 뛰어난 정치적 군사적 경제적 능력과 애민정신이었을 것이다.) 그의 후예 가운데 무예로 크게 이름을 떨쳤으며 사후에 순천 인제산신이 되었다는 박난봉이 있었으며 후손 박중림의 아들 박팽년(朴彭年)은 세조 때 성삼문등 육신(六臣)과 절의를 지키다 아버지 중림과 같은날 죽임을 당하였다. 숙종 때 사육신은 모두 작위에 복원되었다.

연자루의 풍류

연자루(燕子樓)는 옥천변의 빼어난 풍물정경이었을 것이며 고려 때 승평군수 손억과 절세가인 호호의 풍류와 인생무상이라는 이야기를 통해 연자루의 건립역사가 고려시대까지 연결되는 것을 알 수 있다. (기생 이름은 호호인데 누각 위의 가무(歌舞)는 봄바람처럼 일찍 왔었다오 예부터 젊음은 다시오지 않으니 낭관(郎官)은 어디에서 꽃을 그리워 하는가. 그대는 미워하지 말지니 손태수가 다시와서 옛 사람을 찾았다오 한 번 왔을 때 어렸던 이가 다시 와보니 늙어 있었어오) 「승평지 손태수」에서

청백리 부사 최석

1275년경 최석은 고려말 충렬왕 때 일찍이 문과에 급제한 뒤 내외 관직을 두루 거쳐 승평부사가 되었다. 그는 부사로 재임 중 목민관으로서 고을을 잘 다스렸으며 최석이 임기를 마치고 비서랑으로 영전하여 가자 고을 사람들이 관례에 따라 말을 선물하였다. (최석이 돌아갈 때 고을 백성들이 말을 내어 놓고 좋은 말을 고르라고 청하였다. 그는 웃으면서 말하기를 "제 말은 서울에 갈 수만 있으면 됩니다. 어찌 고르겠습니까?"라 하고 서울에 집에 가서는 그 말들을 돌려보냈으나 고을 사람들이 받지 아니하였다. 최석이 내가 여러분의 고을에 있으면서 망아지를 밴 말을 데리고 왔는데. 그 망아지도 함께 보내지 않으면 이는 탐욕부리는 것입니다.라고 하면서 그 망아지까지 함께 돌려보냈다. 그 후로 말을 바치는 폐단이 없어졌다. 고을 사람들은 그 덕을 칭송하여서 돌을 세우고 팔마비(八馬碑)라 이름 하였다. 비석은 고을 성밖의 연자교 남쪽 길가에 있었다.) 승평지의 팔마인(八馬引)기록. 1350년 공민왕때 다시 세웠으며 현재의 비는 1617년 광해군 때 이수광 부사가 세워 현재에 전해지고 있다.

이땅에 왜구의 발길을 딛지 못하도록 하다

산수가 아름답고 물자가 풍부했던 순천지역은 왜구의 침략으로 살풍경한 모습으로 변화해갔다. 고려 말년에 정치가 잘못되고 나라가 위태롭자 왜구의 침략이 극심하여 바다에 이어진 수천리 땅이 버려졌으며 순천이 가장 참혹하게 화를 입어 빈 터만 남고 들에는 쑥대만 우거졌다. 조선이 일어나자 문화가 밝아지고 무력에 위엄이 있어 섬 오랑캐가 공물을 바치어 화친하니 변방 백성들이 생업에 만족할 수 있었다. 순천부도 충실해져 폐허는 성과 참호가 되고 쑥대밭이 변하여 마을을 이루고 물산의 풍부함이 남쪽 고을에서 제일이 되었다. (「동부여지승람」권 40) 고려후기 순천이 집중적으로 왜구의 침략을 입어 황폐해졌음을 알 수 있다.

1355년경 고려 공민왕 때 순천관할인 장생포(현 여천소재)를 왜구가 침략 약탈하니 유탁은 왜구를 사로잡고 포로가 된 백성들을 구출 하였으니 그는 고흥 출신으로 전라도 만호로 활동하며 왜구를 물리쳤으며 유탁이 전라도 만호로 있는 동안 왜구가 함부로 침략하지 못하였다고 한다. (왜구를 물리친 것을 축하하기 위한 노랫소리가 온 고을에 울리기도 하였다.) 유탁휘하의 수군이 왜구의 선박을 격파하기 위하여 대포를 쏘기도 하였으며 당파선으로 왜구의 배를 직접 충돌 하는 등 왜구의 방어에 군인과 백성이 동원되어 힘을 다하였다.

1377년 1374년(공민왕 후기) 순천 지역의 왜구 격퇴와 관련하여 주목을 받는 인물이 있으니 정지(鄭地)이다. 그는 육지의 백성은 배에 익숙하지 않으므로 왜를 막기 어려우니 섬에서 사는 백성과 수군을 지원하는 사람만 등록시켜 거느리게 하면 5년 안으로 왜구를 섬멸할 수 있습니다. (「고려사」권 113)고 하였다. 정지는 1377년 순천도병마사로 임명되어 순천과 낙안지역에 침략한 왜구를 격파 하였으며 한동안 왜구는 접근하지 못했다. 1381년 기근 현상이 심해 전라도 백성 상당수가 굶어 죽기도 하였다. 정지는 해도원수가 되어 합포(마산)에 출몰한 왜구의 배 17척을 불태우고 많은 왜구를 죽이니 당시 왜구의 시체가 바다를 덮었다 하니 얼마나 치열한 전투가 이루어졌는지 알 수 있다.

1394년 김빈길은 낙안 옥산 출생으로 고려 말 조선 초 왜구의 침입이 잦아서 백성들의 생활이 피폐하고 어려운 시기인 1394년 전라수군 첨절제사로 만호 김윤검, 김문발 등과 함께 경상도 사천 앞 바다까지 출정 앞정서 왜적을 섬멸하였다. 1397년 왜구와 맞서기 위해 낙안에 토성을 쌓았으며 여러 섬에 둔전(屯田)을 설치 군비를 비축하는 등 성의 안정에 주력 하였다. 말년에는 망해당이라는 정자에서 이지역의 아름다움을 한시로 남기기도 하였다. (고려말 조선 초기 왜구의 침략에 대한 적극 방어와 대비를 위하여 화약무기 개발을 하였다.)

1396년 고려 태종 여수현이 순천부로 편입되다.

순천에 도학의 씨앗을 뿌린 한훤당 김굉필

1500년경 참판 조위는 성종(成宗)조에 크게 총애를 입었으나 무오사화에 이르러 김종직의 시를 모으고 다듬었다는 이유로 죄인으로 지목되어 의주에 귀양 보냈다가 순천으로 옮겨 유배시켰다. 서문밖에 기거하면서 고을 사람들과 진솔회(眞率會)를 만들어 같이 어울렸으며 시문장가로도 이름을 날리고 있었다. 김굉필과 순천배소에서 함께 지내며 서로 사귀고 따르며 누대 위에서 함께 학문을 논하기도 하였다. (강남악부 임청대)

문경공 김굉필은 성종조에 홍치(弘治)무오년에 사화(士禍)가 일어났다. 연산군은 그가 김종직의 문하에서 공부했다는 연유로 화천군에 귀양 보냈다. 경신년에 어머니 청주한씨가 글을 올려 순천으로 옮겨졌다. 갑자년 10월 1일 화가 유배지에서 미쳤다. 나이 51세 되던 해 명이 내렸음을 듣고 곧 목욕하고 관대를 갖추어 입고 나갔는데 얼굴색은 변하지 않았다. 짚신을 갈아 신고 손으로 수염을 쓸어 입에 물고 "신체발부는 부모에게 받았으니 이것들도 함께 상하게 할 수는 없다."라고 말한 뒤 조용히 죽음에 임하였다는 것이다. "경현록 53" 김굉필은 무오사화 때 붕당을 결성하였다는 죄목으로 유배 되었으며 그 후 1500년 순천으로 이배 그보다 먼저 유배와 있던 조위와도 어울렸다. 유배지 순천에서 많은 제자를 육성한 그는 조선 성리학의 정맥을 이어 도학의 정통성을 확립한 인물로 순천에 그의 학문을 널리 보급하였으며 무오사화로 인해 순천 배소에서 최후를 마쳤다. 조선 초 5현으로 추앙받던 한훤당. 같은 배소에서 시문학을 전수 하였던 조위 두 사람은 유배 중 어려운 처지에도 불구하고 도학이념을 실천. 순천고을에 흥학의 싹을 키웠으며 교육도시로 발전 할 수 있었던 계기가 되었던 것이다.

16세기 승평사은(昇平四隱)의 네 선비들

순천은 동천·옥천·이사천이 흐르며 그 유역에는 넓고 기름진 옥토가 전개되어 순천평야를 이루며 바다와 접해 있어 따뜻한 기후와 강우량이 많아 농산물과 수산물이 풍부하다. 이러한 자연 환경이 주민들의 심성은 밝고 다정다감했으며 예로부터 노래를 좋아했다. 이에 무성한 민요와 더불어 백제시대부터 이미 서정적인 시와 문학의 꽃이 만발하였다. 이런 전통은 후대에 꾸준히 계승되어 예술성이 풍부한 고장으로 수많은 시가가 창작되고 향유했던 기록들을 여러 곳에서 만날 수가 있었다. 이 지역에도 상류층에서는 학문이 성행하였고 조선시대에는 성리학의 발달로 유학사상이 널리 무르익어 많은 한학자가 배출되었다. 특히 시문과 관련된 인물로는 명종 때 승평사은(昇平四隱)이 있었다. 이들은 매곡(梅谷) 배숙(裵璹:조례동), 청사(菁莎) 정소(鄭沼:남문밖), 강호(江湖) 허엄(許淹:풍덕동), 포당(圃堂) 정사익(鄭思翊:남문밖)등이 당대 이름있는 문장들이었고 특히 한훤당 김굉필 매계 조위가 이곳에 유배되어 우거 함으로써 문단에 많은 영향을 끼쳤다. 이에 그들을 추모하는 경현당을 세우기도 했다. 승평사은의 기록으로 "강남악부", "신승평증지", "승평속지"에서 볼 수 있으며 이들을 승평사현 또는 승평사은이라 하였다. 이들 승평사현은 이 고장에 학문적 기반과 기량을 널리 펼치며 시대를 풍미했다.

순천의 전설적명소, 환선정

1590년 환선정은 넓은 호수에 연꽃이 만발한 이곳에 유람선도 있어 관료들과 한량들이 자주 들렸을 것으로 보이며 역사가 오래된 정자로 전국 4대정의 한 곳이었다고 한다. 넓은 모래사장이 있어 활을 쏘는 장소로 이용되었으며 뒤쪽에는 영선각(관료들의 휴식 공간)이 있었다. 전라좌수사 이순신도 순천부사와 사장을 이용하였으며 5년 후 정유재란의 병화로 소실된 후 몇 차례 중건과 중수가 되었으나 1962년 큰 수해 때 유실되었다. 현판만 남았지만 1988년 죽도봉공원에 복원되었다.

임진왜란 7년 전쟁과 순천 사람들

1592년 임진왜란 7년 전쟁기간 중 순천에 왜군이 직접 쳐들어온 것은 2차 전쟁기인 1597년 정유재란 때이다. 정유재란 중 순천은 다른 지역에 비하여 혹심한 피해를 입었다. 1차 전쟁기인 임진란 중에 해전기지로서 일본군을 완벽하게 제압했던 전라좌수군의 근거지란 점에서 지난날의 원한을 갚기 위해 혈안이 되었던 왜군에게 철저히 유린된 곳이 이지역이다. 전라좌수군을 주축으로 한 조선수군은 임진년 옥포해전 승전을 시작 당포해전 한산도해전 부산포해전까지 약 5개월간 적장을 포함 왜병 수백명을 참살하고 수많은 적의 전선을 격파 혹은 불태워버린 전과를 기록하였다. 이순신의 작전지휘와 이 고장 출신 의병장들이 크게 활약하여 연전연승을 거두었다. (그동안 4차에 걸쳐 출전하여 10회의 접전 끝에 모두 다 승리하였으나 수군장졸등의 공로를 논한다면 이번 부산포해전보다 더한 것이 없습니다. 전일의 전투에서는 적선의 숫자가 많아도 70척에 지나지 않습니다. 그런데 이번은 대적의 소굴 속에 포진한 4백여 척 속으로 군세를 떨쳐 승승돌진하며 거침없이 종일 적진을 공격하였습니다. 여기에서 적선 1백여 척을 격파하였으니 적의 가슴이 무너지고 놀라서 떨게 하였습니다. 역전의 공적은 지난번보다 훨씬 더하였기에 전례의 공로들 참작, 등급을 마련하여 별도로 기록하옵니다. 그 중에서도 순천감목관 조정은 비분강개하여 자력으로 전선을 준비하여 자신의 종들과 목동들을 거느리고 자원 출전. 왜적을 다수 쏴죽이고 적의 군수품도 다량 노획해 왔는데 이 사실을 중위장 권준이 여러 차례 보고하였을 뿐 아니라 신이 보는 바로도 그와 같았습니다.)「이충무공전서」권2「부산파왜병장」

충의공 장윤의 성주대첩과 제2차 진주성 전투

1593년 장윤은 순천인으로 무과에 급제하였다. 자존의식이 강하고 의탁하여 벼슬길을 구하지 않았다. 임란초에 군사를 일으켜 순천성을 지켰으며 담양, 남원으로 의병 활동을 전개해 성주성 전투에서 장윤은 선봉에 서서 돌진해 싸웠으며 계속된 전투로 인해 타고 있던 말이 지쳐 싸울 수가 없게 되자 그는 말에서 내려 용기를 떨쳐 분전하니 마침내 적이 대패하여 쌓인 시체들이 언덕을 이루듯 하였다. 1593년 6월 제2차 진주성 전투에서 장윤은 장열한 최후를 맞이한다. 당시 끊임없이 내린 장맛비와 9일간 주야로 계속된 전투로 성은 함락되었으나 왜군의 당초 목표인 호남 공략을 실패로 유도하였다. (사후 병조판서로 추증, 충의(忠毅)의 시호를, 1859년에 좌찬성으로 추증)

진주성의 충절, 허일의 충렬사

1593년 허일은 순천 출신으로 무과에 급제하여 감찰을 역임하였다. 임진왜란 때 이순신 진영에서 삼포 수방사겸 웅천현감으로 동래 부산 남해등지에서 연승을 거두며 크게 전공을 세웠다. 이어 최경희의 막하로 들어가 진주성을 사수하다 이듬해 6월 성이 함락되면서 허일과 그의 아들 허증, 허탄, 허은과 제종재 허경이 진주성 전투에서 함께 순절한다. 그의 아들 허원, 허곤 형제도 한산도 해전에서 혈전 중 순절하였다. 용력이 남달라 충의를 다하니 백대(百代)의 집안 명성이 이어지니 충성스런 기운은 지금까지 사모함을 받는구나. (후일 형조참의에 추증 충열사에서 배향한다.)

용호장 성응지의 눈부신 의병활동

1593년 해상의병 활동 가운데서도 특히 의병장 성응지의 활약이 두드러졌다.

(수군부대에 자원해온 의병장 순천교생 성응지와 의승장 수인 등은 이번 난리 통에 자신들의 편안함을 돌보지 않고 의기를 격발하여 군사를 모아 각기 수백여 명을 인솔해와 나라의 치욕을 씻으려함이 극히 가상합니다. 해상에 진을 친 뒤 군량을 스스로 모아 두루 공급하며 어렵게 이어 댄 고초가 관군보다 배나 더했었는데 아직도 그 괴로운 노력을 꺼리지 않고 더욱 힘쓰고 있습니다. 지난날의 전투에서 적을 무찌를 때도 뚜렷한 전공을 남겼으며 여전히 나라를 위한 충의심이 변함이 없으니 지극히 가상합니다. 그러므로 성응지와 수인, 의능 등은 조정에서 특별히 표창하여 후인들에게 장려해야 할 것입니다.) 「이충무공전서」권4 청상의병제장장)

휴전시에도 전쟁 준비에 고단했던 순천 사람들

1593년 1592년 이순신 함대가 부산포 해전까지 연승을 하자 왜군은 포구 깊숙이 숨었으며 전라좌수군과 일체 대응하지 않았다. 이후부터 4년간 휴전 협정이 진행 되었다. 이순신 수군은 한산도 본영에서 전선을 새로이 건조하며 수군 훈련 등 군비강화와 군량미 확보 등 왜군의 재침에 철저히 대비하였다.

충의에 빛나는 정사준 일가

1593년 임진왜란과 노량해전까지 전쟁이 끝날 때까지 크게 활약하였던 순천인 정사준 형제와 아들 조카의 활동이 두드러졌다. 순천에 거주하는 전 훈련봉사 정사준은 전란이 발발한 뒤 상제의 몸으로 일어나 충성심으로 분발하여 경상도와 접경의 요해처인 광양의 진월면에 복병장으로 보냈는데 군사를 매복시켜 적을 방어하는 일에 특이한 계책을 발휘하여 적이 감히 경내 가까이 침범하지 못하게 하였습니다. 그리고 또 그는 순천의 의사인 전 훈련봉사 이의남 등과 약속하여 각기 의곡을 모아서 모두 한 선박에 싣고 의주 행재소로 향하였습니다. 「이충무공전서」권2 장송전곡장(裝送戰穀狀)위에서 본 의곡 수송문제는 서해의 격렬한 풍랑과 한파로 1차 수송이 실패한 후 다시 2차로 끝내 의주로 수송하는데 성공 하였던 것을 말한다. 조카와 함께 쌀을 운반하여 의로운 군대를 진동시켰으니 그대는 보지 못하였으나 충절의 집안을 「강남악부에서」

이순신의 백의종군길 17일간의 순천 사람들

1597년 임진왜란 1년 전부터 전라좌수사로 있으며 수군통제사를 겸했던 이순신이 정유년 2월 파직 되었다가 그해 4월에 백의종군으로서 돌아 왔을 때 당시 그는 모친 변씨 부인의 상을 당한 직후 초상도 치르지 못한 채 종군하는 이중적 고통을 받고 있었다. 모든 벼슬을 잃고 도원수 권율 밑에 종군했던 그가 4월 27일 솔재를 넘어 순천부 송원에 이른다. 이득종, 정선 등 고을 사람들이 30리 밖까지 마중을 나와 있었다. 그 날부터 5월 14일 순천을 떠날 때까지 17일간의 순천은 그에게 고향과 다르지 않았다 한다. 정원명(鄭元溟) 집에서 묵고 있었던 그를 문안하고 찾아왔던 많은 사람들. 종일 곁을 떠나지 않고 그를 보살핀 사람, 밤새도록 군무와 시사를 함께 논하면서 예전과 같이 이순신을 보좌했던 많은 사람들, 의병을 자원했던 사람들까지 곁을 떠나지 않고 그를 지켰다. 이와 같은 사실을 볼 때 임진왜란 중 이순신과 순천사람들의 관계는 깊고 돈독하였음을 설명해 주고 있다. 7년 전쟁이 끝날 때까지 이어진 순천사람들과 이순신의 깊은 정은 8년동안 계속 되었고 그 역사는 이순신의 「난중일기」와 「임진장초」가 알려준다. 이 때 그를 향하여 베푼 순천사람들의 따뜻한 위로와 정겨운 보살핌은 그의 일기 속에서 좀 더 구체적인 사실들을 말해 주고 있다. 이순신이 순천에서 떠나던 날은 정사준 형제 및 양정원등이 아침 일찍부터 그를 따랐으며 정원명 상명(翔溟) 형제도 그를 수행하여 경상도 초계에 이르기까지 곁을 떠나지 않고 그를 지켰다.

송광사 의승군의 활약

1597년 임진년 8,9월 각 고을에 통문을 보내니 승려들이 한달만에 400여명 지원. 순천의 승려 삼혜(三惠)는 시호별도장 흥양의 승려 의능(義能)은 유격별도장, 광양의 승려 성휘(性輝)는 우돌격대장, 광주의 승려 신해(信海)는 좌돌격대장, 곡성의 승려 지원(智元)은 양병용격장으로 활동케 하였다. (이충무공 전서)권3. 이들은 해상웅천 상륙작전에서는 창검, 활, 화포 등으로 무수한 적병을 사살했으며 노량해전에서도 승전하는데 큰 전공을 세운다. 직접적인 전투외에도 이순신을 보좌하며 군량보급 등의 임무를 수행하였다.

세계해전사에 빛나는 명량해전

1597년 1597년 9월 16일 명량해전이 시작되면서 이순신함대가 일본군선에 포위되 위기상황도 있었지만 이순신 함선만이 왜선들과 결전하는 중에 다른 군선들은 뒤로 물러나 관방만 하고 있을 때 이순신만이 앞장서서 적들에게 포와 화살을 쏘면서 분전하니 휘하 군선들이 일제히 합세하여 혈전을 벌이는 중 때마침 이순신 함대에 유리하게 조류의 흐름이 바뀌면서 우세한 화력을 이용해 일본군선 31척을 분멸하는 전과를 올렸다. 조선 수군에게는 전선의 척수도 부족하였으며 무기와 군량 모든 면에서 어려운 여건이었지만 조선수군의 역량을 다 쏟아 부은 승전이었다. 이순신은 전투 후 「이는 실로 하늘이 도운 것이다」라고 하였다.

7월 24일 고흥 절이도 해전...

1598년 1598년 7월 16일 진린이 이끄는 명나라 수군이 고금도에 왔으며 통제영의 이순신 함대와 연합수군을 형성했다. 이순신은 진린과 명의 수군을 환영하는 잔치도 있었으며 7월 16일 일본 군선 100여척이 녹도로 쳐들어온다는 보고가 있자 진린과 이순신이 최초로 연합수군을 이끌고 현지에 출동 수색결과 일본군선 2척이 연합수군을 발견하고 도주할 뿐이었다. 수군 본대는 고금도로 돌아왔고 통제사는 녹도만호 송여종에게 전선 8척을 주어 절이도에 복병하게 했다. 진린도 휘하의 30여척을 조선수군과 함께 복병하게 했다. 며칠 후 7월 24일 진린과 이순신이 함께 연회를 하고 있을 때 송여종이 일본군선 6척을 격파하고 수급 69개를 거두었다고 보고한다. 이순신은 명수군이 전과를 거두지 못한 것을 꾸짖는 진린에게 전공을 양보한다. 절이도 해전은 위와 같이 소규모 해전이었다는 설과 적선 50여척을 분멸하고 1만명 이상을 수장시킨 대규모 해전으로 알려져 있기도 하다.

강씨녀의 의열

1598년 강(姜)씨는 누구의 딸인지 모른다. 정유년에 왜적이 용두와 해촌 사이에 주둔해 있으면서 농사를 권하고 어항에서 세금을 거두어 갔다. 왜적 한 명이 강씨 집에 찾아와 세금을 내라고 협박하였다. 강씨는 왜놈이 남의 나라에 쳐들어와 협박하면서 세금을 거두는 것에 분기가 일어나 이내 그를 죽이고자 마음먹었다. 먼저 술을 주어 먹이고 식사를 준비하겠다고 하고서 부엌에 들어가 식칼을 갈아 두었다가 왜적이 취해 쓰러질 것을 기다려 찔러 죽였다. 적을 죽여서 나라의 수치를 씻었으니 한 여자가 백 명의 군사보다 낫구나. 그대는 보지 못했나 장군들이 분분히 성을 버리고 도망가던 것을 「강남악부 강씨녀」에서는 부녀자로서 왜군을 응징하였다는 것을 보여준 당시의 실상을 알 수 있다.

피내(血川) 그 참상

1598년 고을 남쪽 4리쯤에 건달산(乾達山)이 있었는데 산 밑 계곡에 한 작은 내가 흘렀다. 그 물이 역동촌 앞으로 흘러 들어갔다. 냇물 바닥에 피 같은 붉은 색이 있어서 일러 '혈천(血川)'이라 하였다. 세속에서 전하기를 임진왜란 때 고을 사람들이 건달산으로 난을 피해 숨었으나 왜적들에게 모두 도륙(屠戮) 당했다고 한다. 피가 흘러 개천에 들어가 흐르는 물이 모두 붉어지더니 그 후로 적색이 변하지 않았다고 한다. 「강남악부 혈천탄」 건달산(현 인제산)은 골짜기가 깊어서 피난처가 있었다. 왜적들에 의한 그 참상은 그야말로 참혹했다고 하는 이야기가 전해온다.

죽도봉의 활살대와 의병장 김대인의 활약

1598년 임진왜란과 정유재란을 당하여 왜적이 왜교에 진을 치자 김대인이 대나무로 활을 만들고 대나무 화살에 깃털을 달았다. 화살을 가득히 안고 매번 어둠을 틈타서 적의 보루를 엿보아 활시위를 당기기를 무수히 하였다. 밝은 아침에 보면 적의 시체가 구름처럼 쌓여 있었다. 이렇게 한 것이 한 두 번이 아니었다. 아! 대인은 평범한 촌사람으로 나라를 위함이 극진하였다 한다. 창졸간에 전쟁이 벌어져 채 준비도 갖추지 못하였는데 그가 홀로 대나무 활로 적을 가장 많이 무찔렀다. 후에는 이통제(李統制)휘하에서 많은 전공을 세웠다. (강남악부 죽호인) (성품이 강직한 그는 불의에 굴하지 않고 직언으로 일관하다가 옥중에서 원통한 죽음을 당하였다 후일 1605년 선무원종 2등 공신에 책록 되었다.)

임진왜란과 거북선

1592년 임진왜란의 해전에선 모두 판옥선에 의해 승전할 수 있었다. 거북선은 사부(射夫)가 활동하기에 불편하였다. (선조실록206) 이순신의 장계에서도 거북선이 최초 등장한 2차 출전부터 4차 출전까지 전라좌수군의 사상자가 모두 165명이었는데 2척의 거북선에 탑승한 사상자는 24명이었으며 이는 판옥선 23척의 사상자수 141명과 비교 거북선에 탑승한 군사들의 피해가 두배에 이르고 있다. 우리가 알고 있는 거북선의 위력이 대단하였다면 정유재란전 휴전기에 단 한척이라도 건조할 수 있었음에도 불구하고 그렇지 않았던 것이나 명량·노량해전에서는 전혀 보이지 않았던 사실만으로도 거북선의 위력이나 효능이 과장되었음을 알 수 있다. (조원래 임진왜란 해전의 승첩과 순천수군의활약 순천 시사)

왜군의 퇴로를 끊어버린 장도대첩

1598년 정유재란시 7년전쟁의 막바지 전투로 왜군이 장악하고 있던 광양만 해역의 장도(일명 노루섬)를 1598년 9월 20일 오전에 공략 탈환하였으며 해상으로 통하는 적의 퇴로를 막아 왜적에게 큰 타격을 가할 수 있게 하였다. (그 역사적 전적지가 공단 등의 조성으로 훼손된 현실이 참으로 안타까운 일이다.)

조·명·왜 3국의 왜교성 전투

1598년 1597년 가을 왜장 소서행장(小西行長)은 순천 왜교에 결진하여 성을 쌓으며 막사를 짓고 군량과 탄약을 비축. 13,000여 명의 군사와 대소전선 500여척을 보유하고 전라도 전역을 침략 약탈과 살육의 잔학상으로 지배하던 중 1598년 8월 풍신수길이 사망. 일본군의 철병이 알려지면서 조선군과 명군은 사로병진작전

(四路竝進作戰)으로 서로 군의 명의 제독 유정(劉綎)이 대군을 거느리고 한성을 출발. 도원수 권율과 전라병사 이광악이 이끄는 만여조선군을 포함 3만 6천여명의 병력과 수로군의 명의 진린이 이끄는 수군과 합세한 이순신 조선수군이 연합전선으로 공격전을 펼친다. 1598년 9월 20일 정오 조·명 연합군은 왜교성을 공격 치열한 전투가 있었으나 명의 장수 유정의 기만적인 전술에 피해도 컸었다. 2차, 3차 전투로 승기를 잡아 적의 기세를 크게 꺾었으며 이어진 노량해전에서 이순신 함대가 왜적을 크게 물리친 계기가 될 수 있었다. (삼면이 바다로 둘러 쌓인 난공불락의 요새 왜교성 수륙 양면의 총 공격전을 펼친 정유재란의 역사를 생생하게 보여주는 왜교성 대해전도 그 역사적 교육적 가치는 매우 크다고 할 수 있다.)

선봉에서 혈전을

1598년 정숙은 정유재란으로 왜장 고니시 유키나가가 순천 신성포에 왜성을 쌓고 재물과 인명을 약탈하는 횡포에 맞서 병석에서 일어나 의병을 일으켜 참전 큰 공을 세웠으며 무술년 9월 왜교성 전투에서 명나라 장수 유정을 구원한 뒤 중과 부족으로 전세가 불리하여 패색이 짙자 바다에 투신 순절한다. 정승조도 숙부와 더불어 의병에 참전 선봉에서 유정을 도왔으나 전투 중 전세가 불리하자 숙부인 숙과 함께 치욕을 당할 수 없다하며 바다에 투신 숙부와 함께 충혼을 빛냈다.

이기남 기준·기윤 종형제들의 활약상

1598년 순천인 이기남과 그의 일가 형제들의 활약도 매우 컸다. 임진왜란이 일어나자 이기남과 그의 종형제간인 기윤, 기준 등이 자발적으로 이순신 휘하에 들어가 모두 해전에서 공을 세웠다. 이기남은 최초의 거북선 좌돌격대장으로 활약하였다. 한산도 해전에선 적선을 격파하며 왜병을 7명이나 일시에 참살하였으며 군량 공급에도 크게 기여하였다. 이기준은 무술년 왜교성 전투에서 몸을 바쳐 크게 싸웠으며 10월 1일 야전(夜戰)에서 적의 함대 10척을 불살랐다. 11월 19일 노량 해전에서는 손에 칼을 쥐고 적도 수십 명을 쳤으며 왼쪽 어깨에 총알을 맞았다. 분기를 내어 상처를 싸매고 다시 싸워 적의 목을 배었다. (적을 죽이는 위풍은 섬 오랑캐를 떨게 하네 어깨에 총알을 맞았으나 혈전의 선두에서 상처를 싸매며 기이한 무공 또 적수를 배어내어 나라 위한 단심은 숨길 수 없네)「강남악부 노량전」에서

길이길이 빛날 광양만 (관음포)해전

통제사 이순신(李舜臣)은 자가 여해(汝諧)이니, 본관은 덕수(德水)이다. 선조 24년 좌수사로 발탁 이듬해 임진년이 되어 왜적이 크게 쳐들어 왔다. 공은 녹도만호 정운(鄭運)과 군관 송희립(宋希立)과 함께 왜적을 무찌르며 경상우수사 원균(元均)과 함께 한산도에서 적함을 크게 무찔렀다. 하루는 공이 꿈에서 백발노인이 말하기를 "적이 왔느니라" 하여 공이 놀아 벌떡 일어났다. 마침 원균이 노량에 있었는데 적이 과연 들어왔다. 전쟁을 하여 크게 이겼다. 계사년에 조정에서는 공을 삼도수군통제사(三道水軍統制使)를 겸하면서 본직도 하도록 하였다. 정유년 정월에 왜적이 다시 바다를 건너왔다. 조정에서는 공이 역습을 하지 못했다고 옥에 가두고 대신 원균을 상장군으로 삼았다. 그랬더니 과연 패하고 말았다. 조정에서는 같은 해 노량해전에 앞서 다시 공을 등용하였다. 공이 나아가 적을 치니 또 크게 무찔렀다. 무술년 2월에 날마다 전진하여 고금도에 진을 치고 있었다. (11월 18일 삼경에 공이 배 위에서 무릎을 꿇고 하늘에 축수하여 말하였다. "오늘은 진실로 죽기로 각오했습니다. 원하오니 하늘은 반드시 이 적을 섬멸해주십시오.")「강남악부 이통제」에서

7년 전쟁 최후의 관음포(노량)해전

1598년 임진왜란 7년 전쟁의 마지막 전투인 노량해전. 1598년 무술년 11월 18일 저녁 남해 창선도에 집결해 있던 일본군이 왜교성의 소서행장을 구원하기 위하여 수백 척의 병선을 동원 노량해협을 향해 출전한다. 조명연합수군은 일본군의 서진(西進)에 대한 정보를 사전에 입수하고 전군을 좌우로 편성. 진린의 명수군은 좌협 죽도부근에서 이순신의 조선수군은 우협 남해 관음포 해역에서 각각 기다렸다. 19일 새벽 일본군 선단이 어둠을 뚫고 근접해오자 진린은 독도기를 높이 올리며 북을 크게 울리면서 진격 명령을 내렸다. 이순신도 북을 치고 나팔을 불며 적의 선열 중간부분을 돌격해 들어갔다. 각 함선에서는 호준포, 위원포, 벽력포가 일시에 불을 토하고 각종 총통을 쏘면서 화전을 퍼부어대니 적선들은 뱃머리를 돌릴새도 없이 부서지고 불타기 시작했다. 또한 좌우에서 화살을 빗발같이 쏘아대니 왜선들은 제대로 운항조차 할 수 없었다. 이때 가리포첨사 이영남(李英男)이 전선을 급히 몰아 판옥거함의 뱃머리로 적선의 허리부분을 받아 크게 충격을 가하고 화전을 수없이 쏘아대니 불길이 새벽하늘에 솟구쳤다. 낙안군수 방덕룡(方德龍)은 삼지창을 옆에 끼고 적선에 올라 닥치는 대로 적병을 찔러 죽인 뒤 그 역시 부상을 입으면서도 적선을 온전히 노획하였다. 흥양현감 고득장(高得藏)도 군사를 이끌고 적선에 뛰어들어 군관 이언량(李彦良)과 종횡무진으로 적을 참살하다가 자신도 적진에서 전사하였다. 순천부사 우치적(禹致績)은 적장이 대궁을 휘어잡고 선두에서 독전하는 것을 쏘아 죽였다. 안골포 만호 우수(禹壽)와 사도첨사 이섬(李暹)은 두 척의 병선을 같이 몰아 전선에 총통과 화전을 집중으로 쏘아대 적선을 불태웠으며 적의 선단 여기저기에 불이 붙어 화염이 창천하니 바닷물이 붉게 물들었다. 군관 송희립은 통제사 이순신과 같은 기함에 올라 독전 하던 중 이마에 적탄을 맞고 쓰러지자 통제사가 그를 구하려는 순간 왼쪽 가슴에 적탄을 맞아 치명적인 부상을 입고 말았다. 휘하의 군사들이 놀라 장중으로 부축하자 이순신은 당부하기를 전투가 끝날 때까지 자신의 죽음을 알리지 말라고 하였다. 잠시 후에 휘하 장수들이 소리쳐 승전을 알리자 간신히 눈을 떴다가 조용히 눈을 감았다. 그때 기절했던 송희립이 정신을 차린 후에 통제사가 전사하였음을 알아차린 다음 주위에 곡성을 내지 못하게 한 후에 피투성이가 된 자신의 머리를 싸매고 장대에 올라서서 적이 퇴각할 때까지 계속 북을 치며 독전하였다. (노량해전은 임진왜란 7년전쟁의 최후를 장식한 해전인 동시에 2개월간에 걸친 왜교성 전투의 마지막 회전으로서 조·명 연합수군에게 대승을 안겨준 길이길이 빛난 승전이었다.)

충 · 효 · 예의 산실 향교(鄉校) · 서원(書院)

향교는 고려 초 성종대에 광주, 양주, 충주, 공주, 진주, 상주, 전주, 승주, 나주, 황주, 해주 등에 12목이 설치되었다. 지방교육 기관인 향교는 인종 때 이르러 전국적으로 확대되었으며 향교 시초를 1127년 설치를 통설로 인정받아 왔다. 승주 어느 지역에 시설이 되었는지 구체적 기록은 없지만 거슬러 989년 나주목의 진보인이 교육에 큰 효과를 거두어 포상을 받았던 것으로 미루어 승주에도 교육이 실시되었을 것으로 본다. 조선시대에 향교는 급속히 정비되고 발전 되었으며 태조는 조선 왕조 즉위 교서에 향교의 교육을 강화한다고 강조하였다. 순천 향교는 1407년 고을의 동쪽 7리에 건립되었다고 한다. 그 후 몇 차례 이건 하였으며 현재의 향교는 1805년 이건 하였다. 낙안향교도 지방교육기관으로 조선시대 초기에 창건한 것으로 추측하며 1658년에 군 동쪽 농암동에서 현재의 위치로 이건하여 여러 차례 중수 하였다. (공자를 주항으로 문묘를 모시는 향교는 지방교육과 유학보급에 크게 이바지 하였으며 현재 예절교육의 장으로 국내외에서 많은 관광객이 찾고 있다.)

서원(書院)은 선현과 향현을 제향, 인재를 양성하였던 사우(祠宇)

서원(書院)은 그 목적을 인재 양성과 유학진흥에 둔 교육기구이며 동시에 사우(祠宇)가 가진 보본숭현(報本崇賢) 즉 선현을 제사 지내는 기능으로 예절의 권장을 통해 향촌사회에 안정을 도모하였으며 유생교육과 고을 학동들의 교육을 수행하며 향촌의 기구로서 위상을 드높였다. 서원이 향촌의 리더로서 긍정적인 기능이 컸으나 세월이 흐르면서 서원의 본래의 의미가 퇴색되며 차츰 귀방양반들의 이익집단으로 경제적 기반을 확대하며 붕당을 조성 당쟁에 빠지는 등 향촌 질서를 무너뜨리는 부작용이 잇달았다. 1868년 대원군의 서원 철폐령으로 각 서원이 훼철되는 시기가 있었다. 후일 1900년 초부터 복원, 복설, 증축되었다. 순천지역 사우에 제항된 인물들은 임진왜란 때의 공신, 충절을 지킨 인물, 효열로 존숭의 대상이며 도덕과 학문이 사표가 되는 인물들을 제항인으로 모시며 교육을 겸한 서원으로 현재에 이르고 있다. 근래에는 서원마다 충 · 효 · 예의 장으로 많은 이들이 찾고 있다.

부사 이수광과 승평지(昇平誌)

1616년 지봉(芝峰) 이수광은 어려서부터 문장에 뛰어나 당시의 대유학자였던 이이의 칭송을 받았다. 1585년 문과에 급제하여 승부원의 부정자가 되었으며, 정절사의 서장관이 되어 북경을 다녀왔으며 임진왜란 때 평양까지 임금을 호종하였다. 정유재란이 일어나던 해 그는 진위사의 임무로 중국에 세 번이나 북경을 왕래하며 여러나라 사신들과 사귀면서 각국의 정보를 교환하며 우리 문화의 우수성을 드러내고자 했던 것이 지봉유설에 잘 나타나 있으며 국제적인 안목과 민족정신의 균형잡힌 시각이 이 저서의 가치를 더욱 빛나게 했다. 1613년(광해군)에 일어난 인목대비 폐비사건으로 많은 선비들이 반대하여 관가를 떠났는데 그역시 관직을 버리고 은거하면서 「지봉유설」을 집필하였다. 그 후 3년간 순천부사를 맡았는데 지방인들과 더불어 조용히 살아가고 싶은 바람이었다고 한다. 순천에 부임한 직후 이수광은 최석의 팔마비를 중건 하였으며 정유재란의 병화가 아직 가시지 않은 관내 구석구석을 순회하며 민정을 펼쳤으며 임란유적들을 두루 살펴 복구작업을 펼치며 향풍진작에도 관심을 쏟았다. 1618년 "승평지"를 저술하였으며 순천의 역사와 문화에 관한 백과사전적 기록으로 조선중기에 이루어진 대표적인 읍지였다. 1619년 3월 이수광 부사가 임기를 마치고 수원의 전사에 돌아가기까지 2년 7개월간의 선정과 우리 고장의 역사적 기록과 찬시는 그 업적이 매우 크다 하겠다.

낙안성을 석성으로

1626년 임경업(1594-1646)의 자는 영백, 호는 고송(故松)으로 충주 출신이다. 1624년 이괄의 난을 평정하여 큰 공을 세웠다. 고송은 방답진첨절재사를 거쳐 1626년 33세에 낙안군수로 부임하여 김빈길이 쌓은 낙안토성을 석성으로 중수하였으며 고을 주민들에게도 선정을 베풀었다. 그 후 여러 무관직을 역임하였고 1636년 병자호란때 의주의 백마산성에서 청의 침략을 차단하여 크게 명성을 얻기도 하였다. 임경업은 반청, 친명의 자세를 유지 하였으며 후일 명군의 총병이 되어 청을 공격하였으나 포로가 되어 장살 당하였다. 사후에 충민이라는 시호를 받았으며 충민사(忠愍祠)의 이름은 여기서 유래한다. (현재 낙안향교에 충민사가 있으며 김빈길, 임경업 장군을 기리는 제례 행사가 있다.)

흥학고을 순천의 양사재(養士齋)

1716년 조선후기 순천부사로 부임한 황익재는 향림사 근처에 양사재란 배움터를 설립하였다. 재장으로는 태인으로부터 유학자 한백유를 초빙하고 황부사 자신도 항상 출입하면서 재장과 더불어 경전을 토론하였다. 학생선발은 각 면에서 서당공부를 마친 성적이 우수한 자에 한하여 입학할 수 있었으며 15세 이하 생도에게는 주로 "소학"을 16세 이상은 유교경전의 "사서"를 교육 인재육성에 힘썼으며 항시 100여명의 재생들을 교육시켰으며 이고장 교육기관으로서 큰 성과를 거두고 있었다. 양사재는 그 후 해체하여 순천향교에 복원하였으며 같이 세워진 흥학비는 당시 황익재 부사와 김종일 부사의 공적을 소상히 설명해주고 있다.

17세기의 승평팔문장(昇平八文章)

당시 이곳에는 여덟 문장가가 문필을 날려 승평팔문장이라고 하였으니 글하는 재사(才士)와 뛰어난 문장가를 당나라 사걸(四傑)의 두 배가 되고 건안(建安)의 일곱명보다 한 명이 더 많았다 한다. 최만갑, 정시관, 양명웅, 박시영, 황일구, 정우형, 정하, 허빈이다. 이들의 이름이 왕성에 가득하였으니 양명웅의 백빈추성, 황일구의 요대선몽이 여러사람에 의해 읊어졌다. 또한 문장이 세상에 전함에 혹은 꽃이 떨어지고 잎이 썩는 것과 같은 신세를 면하지 못하니 정우형, 정하, 허빈의 문사가 적지 않았는데 대충만 보게되니 어찌 애석하지 않겠는가라고 "강남악부"에 전한다.

강부사의 백성사랑

1763년 강필리(1713-1767)의 자는 석여(錫汝)이며 1747년 정시문과에 급제하여 승지, 대사헌 등을 역임하였다. 그는 평소 충성심에 상소를 자주했으며 그 일로 수차 연금되거나 물러나기도 하였다. 1763년 공조참의에 제수 되었다가 직언의 여파로 순천부사로 임명되었다. 이에 벼슬을 사양하였으나 임금이 호령하되 "순천에 가면 우환이 없을 것이다." 하면서 활과 화살을 하사하였다. 그 해에 전염병이 만연하여 많은 소들이 죽으니 강부사는 월봉을 털어 32마리의 소를 사서 농가에 나눠주고 농사를 짓게 하였다. 후일 소가 100여마리가 되니 백성들이 비를 세워 백우비라 하였으며 부사의 선정을 기렸다.

조현범과 강남악부(江南樂府)

1784년 조현범은 호는 삼효재로 1716년 순천부 주암에서 출생하였다. 일찍부터 유교의 도덕률인 충, 효의 덕목을 신봉하였으며 전형적인 유학자였다. 지역의 사대부로서 이고장의 문화와 역사를 기록으로 남기기 위하여 오랜 준비과정을 거쳐 1784년 그의 나이 69세때 인물, 가사, 풍속, 지리와 승평지 해동충의록 등 많은 사료를 모아 강남악부를 편찬 하였다. 고려 초에서 조선 후기에 이르기까지 순천지역의 역사와 설화 인물들을 시로 읊어 정리한 야사집으로 수록 내용은 시대별로 고려시대 12개항 조선시대 140개항으로 대부분 차지하고 있으며 숙종~정조때까지의 내용이 78개 항에 이르고 있다. 자연의 아름다움, 훌륭한 인물, 사회문제들과 흥미로운 설화와 전설 등을 노래한 강남악부는 현존(現存) 유일(唯一)의 지방사 시집이며 이 지역의 문화와 역사를 연구하는데 귀중한 자료이다.

흥학 · 효행 · 풍류의 고장

교육도시로 잘 알려진 이 고장은 훌륭한 학행의 인물들이 많았다. 양사재의 한백유, 향로공의 장자강 교수관, 정소의 종산포, 허미의 선사행, 청렴정직함의 정태구, 비움의 생활 임진상 등 많은 학행이 있었다. 재산과 명예에 초연하면서 순리에 따라 살려고 했던 가사평의 장승조, 친구의 병든 몸을 구하기 위하여 재물을 아끼지 않은 허찬일, 한 고을에 존경을 받는 조태망 이야기 등 아름다운 삶의 이야기가 많이 전해지고 있다. 또한 고을의 어려운 상황에서 분연히 일어나는 장성한 용한 형제 마을을 휩쓰는 황소를 때려잡는 노만호. 나라가 위급할 때 의병으로 충성을 다하는 조상들의 삶!! 아름다운 효 · 열부 이야기로 손가락을 잘라 피를 수혈 남편을 4일간 수명을 연장케한 열부 진씨, 부친이 병으로 눕자 손가락으로 깨물어 수혈하는 김씨, 부부가 같이 손가락을 깨물어 수혈 부모를 지성으로 효도했던 박씨 부부, 마을사람들의 칭송이 자자했던 효열부 김씨 이야기, 자신의 허벅지살을 도려내어 남편에게 구워 먹여 그 병을 치료하는 이씨의 눈물겨움, 그 뜻을 기리기 위한 정려비, 효열비 등 조상들의 아름다운 삶을 "강남악부"는 전한다.

최초의 사학교육

1913년 1910년 남장로계 선교사들이 금곡동 향교 부근 한옥에서 30명 정도의 학생들에게 성경과 신학문을 가르쳤으며 1년 후 매곡동 현 중학교 자리에 교사를 지어 1913년 9월 사립은성학교로 설립하였다. 후일 순천 매산학교를 개교. 1년 후 매산여학교를 완공 두 학교 모두 교과 과정에 성경수업이 들어가 있어 설립 허가를 받지 못하였다. 개정 사립학교법에 종교 교육 금지를 적용 학교의 자유를 통제 더 이상 학생을 받지 못하고 문을 닫고 말았다. 1919년 3 · 1운동이후 일제는 이른바 "문화정책"을 내세우면서 규제를 완화 21년 4월15일 5년 만에 다시 개교 하였다. 순천지역의 대표적 사립학교로 발전을 거듭하면서 많은 인재들을 육성했다. 1937년 일제의 신사참배 강요로 또 시련에 처하게 되었으며 그해 5월 신입생 모집이 중단되고 최의숙, 박창선 교사 등 수명이 파면 당하는 등 악화일로였다. 그해 9월 어렵게 세워서 키워온 학교를 자진 폐교 함으로써 종교적 신념과 민족적 정신을 지키려고 한 결단과 행동은 일제 정책에 대한 저항으로 이어졌으며 1945년 해방으로 다시 개교 하였다.

교육 구국의 삶 김종익

1935년 우석 김종익은 1886년 7월 6일 순천시 월등면 대평리에서 태어났다. 일본 메이지대학 법학부를 졸업하고 경제활동을 하면서 교육 사업에 전념 하였다. 육영회를 설립하여 불우한 학생들을 가르치게 하고 사회복지사업에도 관심을 두고 적십자 나병협회 등에 거액을 희사 하였다. 1935년 순천대학교 전신인 농업학교와

우석학원을 설립. 경성의학전문학교(고려대학교 의과대학전신)와 순천중학교 순천여학교를 세웠으며 평생 육영사업에 매진하다가 향년 51세로 타계하였다. 판소리 보급에도 지대한 후원을 하였으며 서울 종로에 한옥을 구입 한국 성악 연구회를 설립 국악발전과 후진 양성에 전력할 수 있도록 하였다. 특히 독립운동가에게는 은밀히 독립자금을 지원하는 등 평생을 우국충정의 삶으로 일관된 민족적 위인이었다.

순천을 노래하다

1935년 순천가를 지은 벽소 이영민은 순천 출신으로 판소리에 관심이 많았던 인물로 우석 김종익과 함께 자주 전국의 명창들을 초청하여 함께 판소리를 들었다고 한다. 들은 후에는 그 소감을 한시로 피력했는데 내용은 판소리의 평이었다. 평을 한 후에는 한시로 쓴 평을 명창들의 옆에 세우고 사진으로 남겼다고 한다. 벽소는 명창들에게 순천의 산천과 유적을 노래하게 함으로써 유서 깊은 우리 고장을 널리 알리기 위하여 순천가를 지었다. 후일 박향산이 곡을 붙여 중머리에서 시작 진양조를 거쳐 중중머리로 끝나는 곡조로 짜여있다. 이 고장 출신 국악인이 많았는데 출생순으로 보면 오꿋준, 오바독, 성창열, 박초월, 박봉순, 박향산, 염금향, 선동옥 명창들이었으며 당시 일제 강점기의 어려운 시기에도 지역 국악발전을 위해 힘썼다.

순천 동학 농민군의 항쟁

1862년 외척세력의 발호와 세도정치의 폐단이 갈수록 심했으며 삼정의 문란이 극에 달했던 조선말. 서양ㆍ일본 세력의 침략이 노골화함으로써 국민들의 위기의식은 갈수록 높아가는 추세였다. 또한 향리들의 수탈행위, 계속되는 흉년으로 백성들의 고통이 극심할 무렵 1862년에 전국적으로 농민 봉기가 일어났다. 이 무렵 최재우가 동학을 창시하여 백성들에게 희망을 주었으며 동학교인이 크게 증가 하였다. 백성들의 희망이 농민 항쟁으로 이어졌으며 1894년 부사가 공석중인 순천부를 농민군들이 접수 장악하였다. "영호도회소"를 설치 동학농민혁명으로 전개하여 광양, 하동, 낙안, 진주까지 폐정개혁을 수행하며 부산으로 진출하려 하였으나 일본군의 막강한 화력과 양반 향리 계층의 반민족적 배반 행위로 엄청난 수의 농민군이 죽임을 당하며 붕괴되고 말았다. (영호도회소가 지향한 민족의식과 평등사상 부정불의에 대한 저항정신은 항일의병항쟁과 3ㆍ1운동으로 계승되었다.)

대한제국기 의병항쟁 ①

1905년 1905년 11월 을사늑약을 전후하여 의병이 일어났으며 조선인들은 을사늑약으로 외교권이 박탈됨으로써 국권을 상실했다며 의병을 일으키려는 움직임이 활기를 띠었다. 최익현, 이대극, 백낙구, 양한규, 양회일, 들이 주도 하였으며 1906년 6월 최익현은 전 낙안군수 임병찬과 함께 수백명의 문인들을 모아 의병을 일으켰다. 그들은 유생군(儒生軍)을 이끌고 정읍ㆍ곡성 등지를 돌며 군량과 무기를 모았다. 의병을 일으킨지 수일만에 체포 되었지만 최익현이 창의를 호소하는 그의 글은 전남지역 의병의 봉기에 도화선이 되었으며 백낙구, 고광순, 이항선, 강재천, 기우일, 기우만, 양회일 등이 광양, 구례, 곡성, 장성, 능주 등에서 의병을 일으켰으며 최익현의 의병봉기는 이고장 의병항쟁을 고조시키는데 결정적으로 기여하였다.

대한제국기 의병항쟁 ②

의병장 백낙구는 순천ㆍ광양이 주 의병활동이었으며 그는 동학혁명 당시에는 농민군을 뒤쫓는 초토관(招討官)으로 활동 그 공로로 주사(主事)에 임명되었지만 어수선한 국제 정세와 썩어빠진 정치의 난맥상에 실망하고서 곧 사직하고 만다. 얼마 후 그는 악성 눈병에 걸려 갑자기 시력을 잃었다. 이후 그는 광양의 백운산에 깊숙이 은거하며 백운산 자락에 사는 사람들을 의병으로 끌어들여 약 200여명의 의병을 모아 광양군아를 점령하여 무기와 군자금을 확보하였다. 이어서 구례를 습격 하였으나 체포되었으며 앞을 보지도 못하였지만 그는 조선의 장래만을 걱정하였다. 법정에선(조선이 누구의 나라인데 이등박문이 자칭 통감이라며 삼천리 강산과 이천만 동포를 빼앗아 가느냐고 강력히 성토 하였다.) 결국 그는 15년형을 선고 받고 고금도에 유배되었다가 그 해 순종의 특사로 풀려난다. 그는 의병들과 다시 합류하여 전북 태인에서 일본군과 전투를 벌였다. 형세가 불리해지자 의병들은 백낙구를 부축하여 포위망을 벗어나려 하였다. 이에 그는 그대들은 가시오. 여기가 내가 죽을 곳이오 하며 백난구가 여기에 있다고 외치는 순간 일본군의 총에서 불이 뿜었다. 의병장 백낙구는 태인에서 장렬히 전사한 것이다. 이때가 1907년 섣달이었다. 백낙구의 활동에 대하여 황현은 「매천야록」(梅泉野錄)에서 백낙구는 두 눈을 실명하여 전투할 때에도 언제나 교자를 타고 일병을 추격하였다. 그리고 패할 때도 교자를 타고 도주하다가 세 번이나 체포 되었는데 결국 총에 맞아 사망하였다고 썼다. 대한제국기의 유일한 맹인 의병장 그는 불편한 몸에도 불구하고 불굴의 의지로 투쟁하였음을 보여준다.

대한제국기 의병항쟁 ③

기산도는 전남 장성출신으로 의병장 고광순의 사위이며 기우만, 기삼연과 가까운 친족사이였다. 당시 나라를 팔아먹은 오적을 응징하려는 시도가 끊이지 않았으며 오적 암살은 대체로 전남인들이 주도하였다. 매국노 을사오적의 우두머리로 불릴 정도 악명이 높았던 이근택 그를 일본 군대와 경찰이 엄중히 경호하였다.

따라서 기산도 등이 오적을 처단하기란 결코 쉬운 일이 아니었다. 을사오적 이근택을 죽이기 위하여 기산도 일행이 감쪽같이 거사를 결행 그의 침실에 들어가 칼을 휘둘러 무려 열 세 곳이나 난자를 하였다. 이근택의 신음소리에 가복이 놀라 현장에 뛰어 들었다가 기산도 등이 휘두른 칼에 찔려 쓰러졌다. 훗날 기산도는 체포되었으나 동지 구완희, 이세진은 피할 수 있었다. 당시 기산도는 오적을 살해하려는 사람이 어찌 나 혼자이겠는가 탄로된 것이 그저 한스러울 뿐이다하고 하였다. 2년반의 징역형에 처해졌다. 그 후 석방된 그는 의병전선에 뛰어 들었다. 기산도는 고향인 전라도로 돌아와 의병투쟁에 나섯다가 다리에 부상을 당하였다. 1910년 중반에 고흥군 도화면에 내려와 서당을 개설하여 제자를 양성하면서 의병항쟁 중 다시 체포되어 모진 고문을 당하였다. 그럼에도 그는 동지를 배신하지 않으려고 스스로 혀를 잘라 버렸다. 5년후에 풀려난 그는 여기저기 전전하다 1928년 장흥의 어느 사랑방에서 죽음을 맞았다. 그는 유리개걸지사(流離丐乞之士) 기산도지묘(奇山度之墓)라고 쓴 나무비를 세워달라고 유언하고서 조용히 운명하였다. 그의 몸과 마음은 오직 국권의 회복과 조국의 독립에 바친 것이었다.

나인영의 의열투쟁과 친일분자들 처단

1907년 낙안군 유생 나인영은 200여명과 함께 1907년 자신회라는 비밀단체를 결성하여 을사오적(이완용, 이근택, 이지용, 권중현, 박재순)처단이 대의와 독립 보존을 위하여라며 의열투쟁을 전개한다. 3월 25일 거사하기로 하였는데 이미 네번째 시도였다. 이들은 정예요원들을만들어 오적이 출근길에 저격을 시도했으나 삼엄한 경비와 준비 부족으로 실패하여 체포되었다. 죽고 사는 것은 처분에 맡기겠다며 나인영 등은 국적을 제거하는 것이 모살이수죄에 해당하는 근거가 무엇인가 항변하며 연루된 30여명과 함께 재판을 받았다. 이들은 5~10년 유배형을 선고 받았으며 후일 독립운동에 사상적 기반을 조성하며 3·1운동을 주도하였으며 농민운동의 중심인물로도 활동하였다. (오기호(강진), 이기(구례), 최동식(순천) 등 전라도인들이 을사오적의 처단을 주도하였다.)

친일분자들 응징

1907년 안규홍과 장재모는 순천과 인근 고을 장날을 찾아다니며 일본의 침략성을 알리며 같이 투쟁할 의병들을 규합하며 그 규모를 점차 늘려 나아갔다. 그들은 일진회원들을 비밀리에 처단 그들의 집도 불태우는 등 친일자들을 응징했으며 (그 사실을 주막벽 등에 붙여 널리 알렸다) 순천, 보성, 광양을 중심으로한 전남동부지역에서 돋보이는 항일투쟁을 전개해 수많은 전공을 세운다.

조규하의 의병항쟁

1908년 조규하, 강승우, 황병학(광양), 강진원 등은 전남 동부 지역에서 활동하는 대표적인 의병장이라고 일제측 자료에 자주 나온다는 기록이 있다. 조규하 의병부대는 규모가 크지는 않았지만 일제에 끈질긴 투쟁을 벌였다. 그는 송광면 출신으로 임실군수 재임하던 중에 을사늑약의 체결 소식을 듣고 번민 끝에 관직에서 물러나 최익현의 의병봉기에 가담 하였으며 1908년에 직접 의병을 일으켰다. 조규하는 순천과 곡성등지에서 활동 중 일본수비대 순사대와 교전 중 전사하였다. 이후 부장이었던 강승우가 의병부대를 이끌고 활동하다가 병으로 잠복 하였다. 후에는 선봉장 최성재가 잔여 의병을 통솔 중서면 구정리에서 일본군에 패하여 남해로 잠복 하였다. (안덕환은 만세운동으로 검거된 후 1920년 출옥 동향인인 이병채와 함께 홍범도 휘하에서 성산리 전투 등에 참여하였다.)

강진원 의병군의 혈전

1909년 의병장 강진원(1878~1921)은 순천 서면 출신으로 김병거, 김화삼 등과 함께 조계산에서 조규하와 일본 군경과 100여차례 전투를 벌여 승리한다. 1909년 9월부터 두 달간 실시된 일제의 야만적인 의병진압작전을 피해 남해의 연대도로 들어갔다가 활동을 재개하였다. 그 후 그는 쌍암의 오성산 동굴에 은신하였다. 10여년동안 제자들의 도움으로 숨어지내던 그는 결국 발각되어 일본헌병대장에게 중상을 입히고 체포되었다. 7월 19일 그는 비밀을 지키기 위하여 옥중에서 스스로 혀를 물고 자결 하였다. (동부지역 의병들은 일본군경의 동향을 파악하기 위하여 빗장수 등으로 위장하여 순천, 고흥, 여수의 주재소, 감시초병의 숙소 등 일본인의 순시와 활동 등을 파악하여 의병활동에 적극 활용 하였다한다.) 1931년 지청천, 김창관 등과 함께 한국 독립군으로 만주에서 항일전투에 참여하였으며 상해임시정부 국무위원으로 김구선생을 측근에서 보좌한 백강 조경한도 독립운동에 헌신하였다.

순천에서의 3·1 만세항쟁

1919년 민족대표 33인의 독립선언서가 순천에 전달된 것은 기미년 3월 2일이었으며 김희호, 강형무, 문경흥, 염현두, 윤자환이 각기 독립선언서를 읍내와 인접지역인 황전면, 구례군, 광양읍, 해룡면, 율촌면, 여수군으로 살포하여 선언서의 취지를 널리 알려 만세운동을 유도 하였다. 3월 16일 순천청년회원들이 만세시위를 하려고 난봉산에 모였으나 일본 헌병들에게 사전에 발각되어 실패하였으며 수명이 체포되었다. 4월 17일 순천읍내 장날을 기해 박항래가 남문 앞 연자루 누상에서 독립만세를 외치자 많은 군중이 몰려 호응 하였으며 이 때 일본헌병들에게 체포, 형무소에서 옥고 중 순절 하였다. 동초면 사람들 전평규, 안용갑, 안응섭 등 신기리 주민 33인은 만세운동을 위하여 4월 9일 장날에 준비한 태극기 대한독립기로 대한독립만세를 외치자 군중들이 호응 장터는 만세열기가 넘쳤다. 14명이 체포되었으며 5일 후에도 만세시위는 이어졌다. 안규삼은 왼손 무명지를 배어 피로 태극기를 그려 만세를 외치니 많은 시위자들과 체포되면서도 계속 만세를 외치고 또 외쳤다. 낙안면에서도 김종주와 유흥주 주도로 태극기 대한독립기를 준비 4월 13일 낙안장날에 많은 주민들과 주위의 장꾼들이 합세 시장 안을 쇄도 하며 독립만세를 외치니 장터 안은 만세열기로 가득 하였다. 일병들이 총검으로 만세운동을 제지하자 김종주가 나서서 찔러보라고 하자 시위대들도 항거 다수의 시위자들이 부상을 입으면서도 만세항쟁을 전개 하였다. 이 날 시위에서만 안상규, 안응수, 안규진, 안응섭, 안용갑이 체포 실형을 선고 받았다.

체육은 인류와 더불어 존재해 왔으며 역사적 전이과정을 통해서 발전되어 왔다. 시대별로 다소 변화된 모습을 보여 왔으며 결코 체육이 없는 사회는 없었다. 19세기에 와서는 근대국가들이 학교 체육의 확립과 더불어 보급시켰으며 20세기에 들어서 근대 스포츠가 전세계에 보급되었다. 근대 스포츠는 신문물을 직접 경험하였던 유학생들과 선교사들에 의해 전파되었으며 공ㆍ사립학교가 개교되면서 순천지역의 근대 스포츠는 활발히 확산되었다. (장영인 : 순천의 체육활동 순천시사)

세계적인 마라토너 남승룡

1912년 순천이 낳은 마라토너로서 순천보통학교 6학년 때 조선신궁경기대회 본선 마라톤 2위, 1931년 대회에서 1위를 다음해 전일본마라톤선수권대회 1위를 하였다. 1936년 제 11회 올림픽 마라톤 최종 예선전에서 남승룡 1위, 손기정 2위로 올림픽 마라톤에 출전하였다. 1936년 8월 9일 56명의 선수들이 참가하여 2시간 31분 43초로 동매달을 획득하였다. 그해 10월 25일 고향에 금의환향하여 시민의 열렬한 환영을 받았다. (순천 남승룡 마라톤 대회가 2001년 부터 개최되고 있으며 일제강점기시대의 고난에 굴하지 않고 민족정신을 떨친 남승룡을 기리기 위하여 매년 성황리에 개최 되고 있다.)

조선을 선양한 서정권의 권투

1912년 12월 장천동의 부호인 서병규의 셋째로 태어난 서정권은 중동중학 1학년 때 일본으로 건너가 권투선수였던 황을수 선수를 만나면서 권투와 인연을 맺게 되었다. 그가 아마추어 선수로 두각을 나타낸 것은 이듬해 10월 전일본신궁경기대회 플라이급에서 우승하면서 부터이다. 이 후 각종경기 대회에서 5차례나 우승을 하면서 그의 명성은 더욱 높아졌다. 1932년 미국원정경기에서 4차례 모두 케이오 승으로 미국인들을 놀라게 하였으며 1934년 9월 뉴욕챔피언 뉴 파머와의 대전에서 판정승을 하여 한국권투를 세계에 널리 알리는 계기가 되었다. 후일 부친의 강경한 반대에 권투를 접었으며 후진 양성을 위해 노력하였다.

박철규의 축구

1915년 출생한 박철규 순천매산학교와 1932년 일본성봉중학교를 졸업, 2년 후 매산학교 교사로 부임하여 박형일과 함께 축구기술 전파와 민족의식 고취에 노력하였다. 순천의 축구발전에 헌신적인 노력을 하였다. 박철규는 교육자로서 줄곧 후진 양성에 혼신의 힘을 다하여 교육자로서 많은 업적을 남겼으며 축구발전에 크게 기여하였다.

한국체조를 빛내다 김경수

18세에 전국체전에 출전하여 우승을 차지한 순천인 체조의 김경수. 국가대표 선수가 되었다. 그 당시의 열악한 환경 속에서 국제무대로 진출할 기회를 갖지 못하고 국내에서의 활동으로 국한되었다. 그는 중앙대학교 사범대학 전임 강사로 활동하며 대한체조협회에 투신하여 국가대표 선수들을 지도하였다. 그는 평소 국제적인 외교를 하기 위해서는 자신이 국제심판이 되어야겠다는 결의로 1963년 체조국제심판자격을 획득하였다. 1966년 동경 유니버시아드대회에서 처음으로 동메달을 획득케하여 침체상태에 있던 한국 체조계에 커다란 발자취를 남겼다. 이때부터 한국 체조는 국제무대에서 서서히 알려지기 시작하였고, 제7회 아시아경기대회에서 지도자로 팀을 인솔하여 금메달 2개와 동메달 2개를 획득하였으며 후일 체육포장을 수여받았다. 또한 중앙대학교 사범대학장을 역임하고 한국체육학회 회장으로 활동하였다.

매천 김 만 옥 (梅川 金萬玉)

- 개인전, 초대전 및 그룹전 등 350여회 출품
- 대한민국 미술대전 심사 및 각 공모전 심사 운영위원 역임
- 최근전시
 - 2017. 10. 정유재란 그 현장 _국립순천대학교 박물관 초대전
 - 2018. 06. 승전 무술년! _순천시 도시재생 창작스튜디오 초재전
 - 2018. 07. 하이 썸머 누드전 _기억의 집 초대전
 - 2020. 11. 충무공 이순신 방위산업전(영상) _창원 컨벤션센터
 - 2021. 02. 미술로 보는 한국 근현대 역사전 _여주시 미술관(아트뮤지엄 려)
 - 2021. 08. 한·중·일 미래융합 페스티벌 동아시아 문화도시 티 카니발 _순천만생태문화교육원
- 저서 : 정유재란 그 현장(2017년), 화첩기행(2019), 그림으로 보는 역사 순천(2022)
- 現 : 한국미술협회, 한국화진흥회, 한국전업작가회, 토방회, 원미회
- 화실 : 전남 순천시 중앙5길 11-1, 김 아뜨리에
- 전화 : 010-3646-7873 / 이메일 : mckmo@hanmail.net

The profile of Maecheon Kim, Man Ok

- Participation in more than 350 solo, invitation and group exhibitions
- Evaluation of entries in the Grand Art Exhibition of Korea and fine art contests
- Recent Exhibition
 - 2017. 10. The Scenes, The Second War of Jeong-yu
 _Suncheon National University Museum
 - 2018. 06. The victory, Musul Year(1598) _Suncheon Urban Regeneration Art Studio
 - 2018. 07. High Summer Nude Exhibition _Invitation Exhibition to House of Memory
 - 2020. 11. Chungmugong Yi Sun-shin Exhibition(Video) _Changwon Convention Center
 - 2021. 02. Korean Modern and Contemporary History Exhibition
 _Yeoju Museum of Art (Art Museum Ryeo)
 - 2021. 08. East Asian Culture City Exhibition(Korea-China-Japan Future Convergence Festival)
 _Suncheon Bay Ecological Culture Education Center
- Books : The scenes of Jungyu War(2017), A travel with pictures(2019),
- A history in pictures, Suncheon(2022)
- Current : Member of Korean Fine Arts Association, Korean Painting Association,
- Korean Professional Artists Association, Tobanghoe, and Wonmaehoe
- Studio : Kim Atelier, 11-1 Jungang 5-gil, suncheon-si, Jeollanam-do
- Mobile : 010-3646-7873 / E-mail : mckmo@hanmail.net

그림으로 보는 순천 역사
The History of Suncheon in Paintings, 김만옥 作

발행일	2022년 05월 30일 1판 1쇄 발행
	2023년 06월 20일 1판 3쇄 발행
글.그림	매천 김만옥
사료고증	조원래 (순천대학교 명예교수)
사료자문	조보훈 옥천조씨 대종회장
	장태현 목천장씨 대종회장
	장여동 (순천시 학예연구사/미술사)
자료자문	신선호 (주) 대원개발 대표
	유희찬 백진환경.백진산업 대표
촬영	제갈대식_디자인 이안
발행처	가나북스 www.gnbooks.co.kr
ISBN	989-11-6446-073-1(03650)